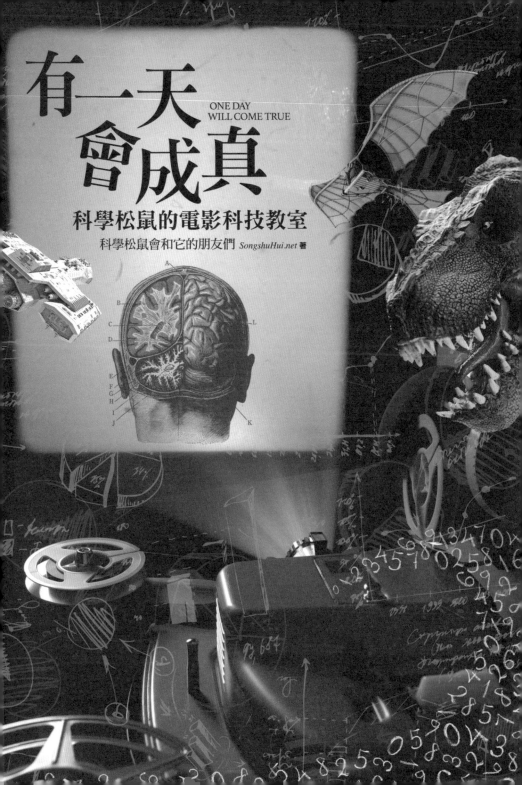

有一天
會成真

ONE DAY
WILL COME TRUE

科學松鼠的電影科技教室

科學松鼠會和它的朋友們 *SongshuHui.net* 著

Contents

一、非介入語境下的人體符號文本分析

二、數字意象與理性派敘事的最優值判定

三、有機能源類型化解構效應初探

四、關於客觀世界命運的近期研究進展 及未來預測

序
讓我更懂你

文／韓松落

　　我曾想像，如果一個宋朝人穿越時空到了現在，被眼前的一切嚇懵了，我得用什麼方法，才能在最短時間裡，撫平他脆弱心靈受到的震撼，讓他瞭解時代進展，適應現代生活？

　　也許該帶他去看一個月電影。

　　電影彙聚了我們這個時代的一切進展，一切成果。電影向來就是一個狂熱分子，一個好奇心漫無邊際的頑童，一個熱衷於炫耀的超級極客，比任何人都敏感、都焦急、都熱心，成天虎視眈眈地盯著各個領域的新發現、新玩意，以最快速度把它們弄到自己懷中，從航太技術到心理學，從醫學發現到女性解放程度。而且，這種心態，已經帶上了加速度，有越演越烈的趨勢，因為，電影院裡坐著的，同樣是一群帶著加速度的狂熱分子，希望以最簡便、最通俗易懂的方式，看到人類的最新進展。

　　這些新進展，不只附著在電影裡的奇觀展示上，那只是表象，電影的色彩、語彙、敘事、節奏，也是新進展，是全人類集思廣益、日夜打磨的結果，與時代進展環環相扣。哪怕是那些艱澀怪異的前衛電影。

　　朋友曾經問我一個幾乎算是陳舊的問題：為什麼歐洲人常要弄一些極為前衛的時裝發佈會？為什麼那些成衣業的權威設計師，也要時不時製作一些連 Lady GaGa 都不大可能穿上身的衣服

出來展示？那些衣服存在的意義在哪裡？答案或許是，當他們以極度誇張的方式釋放過想像力之後，現實中的衣服，才會多一點新意和銳度。

想像力所能到達的疆域，就是我們時代的疆域。

一個宋朝人，在電影院裡坐上一個月，會明白我們這個時代到了哪一步，我們這個時代的疆域有多大，至少，他也該學會用手機，和女孩搭訕，而且，一定會愛上辣椒。

不只宋朝人需要在電影裡學習，我們也一樣。比穿越而來的宋朝人幸運的是，我們是站在一個連貫的人類經驗線上，不但知其然，而且願意並有能力知其所以然。

我們站在無數描繪人格分裂、複雜夢境電影的肩膀之上，於是我們比較順利地接受了《全面啟動》，並且更進一步想要去瞭解人類對夢境的探究到底已經到了什麼地步，錄夢機什麼時候才能出現。

科學松鼠會的每一個老師，在《有一天會成真，科學松鼠的電影科技教室》這本書裡，做的就是這一件事。從電影裡的星星點點入手，扯出一條線頭，幫我們梳理時代進展，以及我們的經驗成型過程。

《王者之聲：宣戰時刻》以喬治六世的口吃矯正為線索，那麼，口吃是怎麼形成的？能否治癒？電影裡的矯正過程，究竟有沒有說服力？《非誠勿擾2》中的李香山，死於惡性黑色瘤，這個病到底是怎麼回事？要緊嗎？怎麼治？咱們是不是都該到醫院去取痣？《天外奇蹟》裡，一群氣球把小木屋吊上天空，那麼得用多少顆氣球才能實現這個計畫？電影主創給出的數字

是20,622只，這可能嗎？《環遊世界八十天》裡，主人公福克先生，因為時差而賺回了一天時間，讓劇情出現了大反轉，那麼，時差是誰發現的？時區又是怎麼劃分出來的？

讓一部電影變得有趣的，就是這些知識點，以及我們無止境的好奇心吧。好奇心也是一種欲望，時刻等待被激發和被滿足。這就是徐克這樣的導演常青三十年的原因。

同樣描繪古代世界，許多人沉迷於權謀詭計和男女關係，《狄仁傑之通天帝國》卻給出了那麼豐富的世界設定，那麼奇詭的意象，自然會激發出觀眾的探究欲。而走進影院的觀眾，也等於被變相地讚美了：你們對想像力懷有熱愛，對「有趣」懷有孜孜不倦的追求。

《有一天會成真，科學松鼠的電影科技教室》之所以讓人感到興味盎然，並且讀出一種熱烈討論的節奏和基調，就是因為策劃者、作者和讀者之間，達成了類似的默契：咱們是一群興致勃勃的人。

其實，電影中的許多知識點，稍稍延展開來，都得用若干專著來剖解。例如《駭客任務》的世界設定，或者韓劇裡經常出現的失憶，以及《恍惚的人》這類老年問題電影中描述的阿爾茨海默症，都不是一兩篇文章能夠盡述的。《有一天會成真，科學松鼠的電影科技教室》要做的，只是牽出線頭，將問題陳列，激發我們進一步探究的心。

我就是在讀了那篇與《神隱少女》有關的文章，看到作者對湯婆婆庭院植物的描述，以及對東西方植物交流史的簡述後，終於下定決心，對覬覦很久的那套植物圖鑒下了單。

　理由只有一個——讓我更懂你。不是懂得電影，而是去理解這個世界的一切來龍去脈，一切細枝末節，一切有用的沒用的。

　讓心靈的疆域，大過現實的疆域。

十三號星期五／得利影視提供。

前言
不敢問希區考克的，
問S先生吧！*

文／楊楊

什麼東西令人痛苦又欲罷不能，非身在其中不能領略其妙處？各人有各自答案，我的選項有：辣椒、愛情、恐怖片。

辣椒素與感受高溫的受體結合，令人感覺灼熱，食辣者一面吸氣卻一面饕餮不住。

熱戀男女茶飯不思，患得患失，體內生物化學水準異於常人而和嚴重強迫症患者具有特定的相似性……但他們心甘情願深陷其中，衣帶漸寬終不悔。

恐怖片觀影者的情形與前兩者接近，他們在螢幕前心臟每分鐘平均多跳 15 下，血壓達到峰值，手心出汗，肌肉緊張，但他們聲稱：爽。受詛咒的傢俱、關藏祕密的暗室、人格分裂的兇手，以及情節進行到關鍵處突然迸出令人神經緊繃的配樂或厲笑……不敢看恐怖片的人大概很難理解，為什麼會有人喜歡通過這些來體驗別樣的存在感？

那些不敢問希區考克的，S 先生——你可以理解成Science（科學）或Squirrel（松鼠）也沒問題——或可與你分享一二：

* 這是簡體版原書的書名。

我們為何會感到恐懼？—— S：作為一種情緒，恐懼能促使你躲避那些可能將你從人類基因庫抹掉的潛在危險。在充滿危機的環境中，「會恐懼」算得上一項優勢。

為何看恐怖片也會害怕，換句話說，人類為何會憚於人類創作出的血腥鏡頭或鬼神信仰？—— S：觀看恐怖片時，大腦中的杏仁核（與焦慮、恐懼等情緒相關）以及其他皮層下結構組成的邊緣系統接收到感官刺激，而大腦的前額葉等負責控制決策的區域會給邊緣系統發出信號「這不是真的」緩和這種衝擊——但最終，前者勝算較大。換句話說，我們的大腦尚未真正適應新技術，我們可以告訴自己螢幕上的圖像並非真實，但感情上，好像仍是那個「注意，有危險」的大腦在支配我們的反應。

但為什麼驚聲尖叫捂住眼睛的是你而不是他？—— S：有一種分類法是這樣，將世上人分兩種：高感官追求者和低感官追求者，在心理學家的實驗中，前者更容易成為恐怖片受眾，而且他們面對刺激鏡頭（例如《十三號星期五》中血肉橫飛的場面）時表現也相對鎮定。

這種高低之分從何而來？—— S：或許要問問你的基因。來自德國波恩大學的一項研究提示我們，或許可以從位於人類 22 號染色體上的COMT基因的兩種變體Val 158和Met 158尋求一些線索。研究人員對 96 名女性進行了測試，結果發現，與攜帶兩條 Val 158基因或者二者各一的人相比，攜帶兩條Met 158的被試者更容易對恐怖畫面感到恐懼。

只靠基因就能說服我們嗎？—— S：研究人員也承認，一個單一的基因變異只能解釋這種行為的一小部分。例如，如果那個

恐怖片愛好者是一名年輕男子，來自社會心理學的解釋或許更有趣一點：在一項針對「暴力電影對年輕男子的生理影響」的研究中，美國普度大學傳播學教授葛蘭・斯派克思（Glenn Sparks）發現：研究對象越是感到恐懼，他們就越是會聲稱喜歡這部電影。詹姆斯・韋弗博士（James B. Weaver, III）則更犀利：「年輕人被恐怖片吸引，可能僅僅因為成年人厭惡它們。」很多約會攻略中都不可免俗地提到「帶她去看恐怖片，以便妹子因為害怕就勢撲到你懷裡，至少也會借個肩膀依靠下」，這靠譜嗎？——S：有些道理。從神經生物學的角度看，當危險來襲，人體會由交感神經系統支配著產生一系列「戰或逃」（fight or flight）的身體反應，通過分泌腎上腺素、去甲腎上腺素和皮質醇激素，使身體出現一系列變化，例如心跳加速、血壓上升、肌肉繃緊，以便可以快速對危險做出反應，這種感覺會令我們感覺狀態高昂，更積極自信，同時，新鮮環境中，掌控人體獎賞系統的多巴胺也得以釋放。這些化學物質共同創造的滿足感，會讓我們在觀看恐怖片時體驗到酣暢淋漓的快感——重要的是，這些均與墜入愛河的反應相仿，大腦有時也很笨的，錯誤的歸因方式，可能令人忽略恐怖片，而將心怦怦跳的原因歸結於愛情。

　　事實上，對這類情緒的利用，不僅適用於觀眾，電影編劇也一樣駕輕就熟。不少涉及愛情主題的電影創作者都是這麼描述的：一對男女展開熱戀之前，總要安排他們做一些刺激的事情，坐雲霄飛車屬於入門級，高階點會上演逃婚搶婚，最經典的當屬《羅馬假期》，男女主人公同仇敵愾經歷了一場混戰，雙雙墜入水池，在水中接下定情一吻……

（……喂，你 blah blah 夠了沒呀？）你小時候有沒有、或者乾脆自己就是這樣一位聒噪的朋友？

他會在你看片時扭來扭去、絮絮叨叨：那個很能打的，是好人還是壞人？是好人對不對？那個人他會死嗎？不會的對吧？哈哈哈剛才那個鏡頭是不是穿幫了？

——就像這本書裡接下來要出場的大撥 Q & A：《天外奇蹟》中，要達成去天堂瀑布探險的願望，兩萬來只氣球，到底夠不夠飛？

宮崎駿的世界裡，湯婆婆的花園裡有些什麼花？小梅家門口是個什麼樹？龍貓是個什麼貓？

《趙氏孤兒》裡，那些麥子、辣椒是怎麼回事，導演編劇你們穿越了吧？

喂喂，《鐵窗喋血》，你吃 50 顆雞蛋也太多了吧，真的沒關係嗎？

……這些問題，有點像小時候令我們憂心的「那個很能打的，是好人壞人？」，看似無用、略囧，但是，so what? 我就是想知道。

如果你脫口而出：「對，對，我當時看電影的時候也想過這個問題！」——那麼，歡迎你坐過來（拍拍右手邊沙發座），找出這些經典電影，一起來看第二眼。

順便觀賞本書中的成人版「怎麼回事？」科學版吐槽，故作正經版觀影八卦。

順便牢記這句話：未來屬於好奇心，好奇心屬於「這也許沒什麼用但我就是想知道」星人。

非介入語境下的
人體符號文本分析

1

偷個夢來看看，
不是不可能！

文／尤又

偷竊或窺探別人的想法念頭，這樣的創意在以往的小說和影視作品中並不鮮見。可是，從來沒有一部電影像《全面啟動》這樣讓人津津樂道，甚至引起眾多科學工作者尤其是神經生物學者的興趣和關注。

《全面啟動》
Inception
導演：克里斯多夫‧諾蘭
Christopher Nolan

沒有不幸遭電擊後獲得特異功能的神奇經歷，不是傳說中吉普賽人祖傳的神祕讀心術，僅僅是憑藉先進的儀器設備，外加嚴密靠譜的劇情邏輯設計，一夥人，只需一小會兒，就可以趁著別人睡夢放鬆警惕時，隨意地進入別人的夢中竊取資訊，甚至能將他們的思想植入被侵入者的夢境——

好吧，這只是一部科幻電影，但不可否認，它讓我感到害怕！

我們可以讀取別人的夢境嗎？

作為一個缺乏編劇能力卻渴望生活中多些故事的情節饑渴症患者，我一直對我們擁有做夢的能力這件事心存感激。

在夢中，所有現實生活中的記憶碎片都可能被編排重組，各種意念想法會天馬行空地任意跳躍、切換、碰撞出火花，然後，這些炫彩斑斕的夢境會成為我們生活和記憶的一部分，給那樸實無華的人生畫布添上一抹跳躍的油彩。這種恩賜，簡直不亞於給熊貓拍了張彩色照片。然而和我一樣喜歡做夢的人，多少都會有這樣的苦惱：醒來以後明明記得晚上做了一個光怪陸離、跌宕起伏、有想像力的夢，卻記不起到底夢見了些什麼。

——如果有個「錄夢機」就好了！我時常這樣想。

隨著對認知過程瞭解的深入、儀器以及設備的發展，科學家們設計開發出了各種「讀腦器」，他們的初衷是希望可以幫助那些癱瘓或者有語言障礙的人，如果他們願意交流，我們就可以直接讀取他們的想法。這些星星之火般的科技進步使我們感到一陣樂觀：「錄夢機」的出現也許指日可待。

我看見你夢了什麼

2008年，美國和日本的科學家分別用功能磁共振成像（functional magnetic resonance imagine, fMRI）的方法記錄了大腦視皮層的活動，並成功地將這些信號還原為被試看到的物體。由於神經細胞的活動會引起血流與血氧的改變，而 fMRI可以通過檢驗血流進入細胞的磁場變化實現腦功能成像，從而顯現出結

17

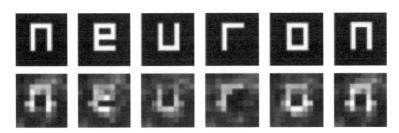

上排為被試者看到的圖像，下排是科學家還原的圖像[1]

構與功能關係——利用這一點，研究者將被試者肉眼所見的不同圖樣與視皮層各區域的不同活躍狀態聯繫起來，找到了大腦對各種特定圖樣的編碼方式，這樣，當被試再看新的圖片時，我們就可以通過 fMRI 掃描到的大腦信號破譯出其肉眼所見的圖片了。

基於同樣的原理，美國加州大學歐文分校的科學家們設計了一種裝有 128 個電子感應器的頭盔，並試圖利用採集到的腦電波來解碼大腦的活動。較之 fMRI，這種方法顯然更易操作。iPad 應用 XWave 就是這種技術的簡單應用，利用所配的頭盔識別腦波模式進而控制遊戲。

美國軍方也早就看中了此項研究的價值和潛力。據《時代週刊》報導，他們為此支付了400萬美元，希望有朝一日能利用某種軟體將腦電波翻譯成聲音信號，這樣就可以通過無線廣播在軍隊內部實現資訊傳遞而不被外界察覺。

1. Neuron (Dol: 10. 1016／J.neuron. 2008. 11. 004）

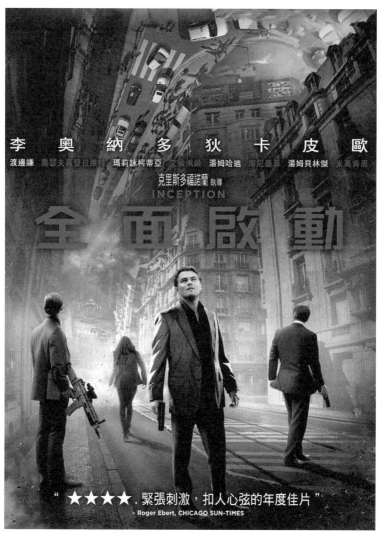

全面啟動 / 得利影視提供。

道路漫長

即便如此，「錄夢」的夢想仍然任重而道遠。

首先，我們現有的技術仍很粗糙，fMRI 生成的圖像只能算是印象派作品，利用腦電波翻譯出的大腦工作密碼也只是有限的幾條簡單指令，並且現有的計算模型尚不能分析記憶和意圖等複雜的思維活動。

其次，這些研究的結果都是被試者在清醒的狀態下獲得的，若想「錄夢」，科學家們必須在睡眠狀態下加以驗證。

再者，大腦的編碼方式遠比我們想像的複雜。2010年美國科學家莫蘭‧塞爾夫（Moran Cerf）在《自然》雜誌上發表的論文顯示，大腦中每一個單獨的神經元的活動可能都與特定的物體和概念相關聯，例如，他發現當他的被試者想起夢露時，就只有某一個特殊的神經元會興奮。要知道我們的腦中約有1,000億個神經元，需建立起怎樣龐大的資料庫，我們才可以趁著別人熟睡時，給他下個「套兒」，然後只輕描淡寫地瞄一眼哪些神經元在哪些特定時間興奮了，就羽扇綸巾談笑間把他的創意想法，以及那些埋藏在心底的邪惡的小念頭統統偷窺了？——盜，果然是個技術工作！

我們可以控制夢境嗎？

比讀取夢境更高級的是控制夢境。《全面啟動》虛幻了一種叫做Somnacin的藥物和一臺叫做可攜式自動 Somnacin 靜脈注射器（簡稱PASIV）的盜夢機器，通過與它連接，相關人物可以一起進入事先預設好的夢境，從而對目標人物進行操控。

　　一般而言，我們能夢到些什麼完全無法預料、不受干涉，但亞桑那州立大學的科學家們提供了一種可以控制夢境的有效途徑，他們發現脈衝超聲波可以遠端調控腦環路的活動，而這意味著我們可以改變人的記憶，甚至創造人工記憶。

　　當然，在科技真發展到如此恐怖之前，若真想夢到點什麼特別的人或事，我們甚至不需要什麼複雜的儀器。很多人都有過清醒夢的經歷，在這種狀態下我們意識清醒，知道自己身處夢中，而潛意識又足以讓我們直接控制夢的內容，打造屬於我們自己的夢想劇場。

　　此外，控制別人的夢境也並非難事。哈佛大學的丹尼爾・威格納（Daniel Wegner）和他的同事們早在1987年就注意到，當他們告訴人們不要去想某個特定的事物時，例如北極熊，人們會因為刻意壓抑這種想法反而使北極熊這個念頭在腦中久久揮之不去，這種效應被稱為反彈效應，又叫北極熊效應。利用這一點，威格納嘗試讓人們在夢中夢見某個特定的人。他們讓被試者回想一個他們暗戀或者只是欣賞的人，然後在睡前告訴其中一些被試者不要去想這個人，而讓另一些繼續想像或者不作要求。結果發現：哪裡有鎮壓哪裡就有反抗，你越是希望遺忘的東西反而越容易出現在你的夢裡。有點諷刺是吧？進入一個人夢鄉最好的方法竟然是告訴他：今夜請將我遺忘！

PS.

但願讀心術永不到來

文／Denovo

　　要說哪些話題為人關注且永不過時，「讀心術」可算一個。1997年上映過一部著名恐怖片《是誰搞的鬼》，片中那封寫著「我知道你去年夏天做了什麼」的郵件令收信人驚恐萬分……2008年年初，一邊有加州小公司 Emotiv 的「腦波遙控遊戲頭盔」上市，一邊有伯克萊的研究者在《自然》雜誌上發表文章說能通過功能磁共振成像（fMRI）猜出你看的是哪張圖片，也許要不了多久，我就真的能依靠讀取腦波，知道你去年夏天看見了什麼。

　　「讀心術」的要點無非兩樣：讀「腦波」的技術與處理讀取圖像的演算法。Emotiv 公司聲稱他們可以使用 EEG（electroencephalography），也就是常用的腦電圖，讀取大腦活動的突觸後電流。這個方法的即時性好，但定位性很差。而伯克萊的研究者使用了 fMRI，讀取大腦各部位活動所需的血流量，間接表現神經細胞的活躍程度。顯然這個方法不如 EEG 那樣即時，但定位性要好很多，所以在神經科學的研究中使用非常廣泛，只是要比腦電圖複雜得多，也貴得多。

　　不論用哪種方法讀取出來的圖像，都要用特定的演算法來分析，以解讀其中的資訊。不同的演算法各有其特點。

　　Emotiv 公司號稱他們的演算法可以解碼腦電圖，以此定位信號來源，但正如前面所說的，腦電圖技術本身就限制了它的定位功能。

看了Emotiv頭盔試用的幾段介紹和錄影，我猜測他們使用的只是一個模式匹配（pattern match）演算法，先記錄你某些特定大腦活動情況下的腦電圖，例如說，當你想將一隻箱子抬起來的時候，腦電圖是什麼樣子。然後將新的腦電圖與這些已有記錄匹配，如果匹配值高到一定程度，便「認為」你現在是想抬箱子，從而發出無線信號，讓遊戲人物把箱子抬起來。（溫馨提示：當你想在遊戲中抬箱子的時候，可千萬不要胡思亂想，一不小心，說不定電腦就給「理解」錯了……）

　　而伯克萊的研究者們做的卻是機器學習（machine learning）。簡單地說，就是給被試看一千餘張圖片，記錄他們每一次「腦波」的功能磁共振成像，然後從這一千餘次圖片和「腦波」的對應中總結出一套比較普適的規律，這一步叫做模型估計（model estimation）。接下來就要將這套規律運用於全新的一套圖片上，預測出被試看到這其中每張新圖片的「腦波」反應是什麼樣子。當被試看到一張新圖片，測試者並不知道是哪一張，但是它可以把「腦波」的記錄與之前的預測相比較，選取預測值與本次實測值最相近的一張圖片，也就是「猜測」被試者所看到的究竟是哪一張圖片。

　　說起來，依靠科學「讀心術」，也許有一天，「我知道你去年夏天做了什麼」將不僅僅是個幻想——只是，但願這一天永遠也不會到來。

Keep Rolling... ...

王者之聲，
國王的口吃

文／悠揚

電影《王者之聲》刻畫了英王喬治六世口吃的經歷，這位歷史上臨危受命卻最終被人讚譽為「勇者無敵」的國王，借此片再次讓觀眾回到了那個充滿榮耀的時代。影片中，「達西先生」柯林·佛斯精湛的演技，令他沒有爭議地登上2011年奧斯卡的影帝席位。

此外，本片也讓人們開始關注口吃這一常見卻又讓人困擾不已的身體話題。

發表演講對政治人物來說本是家常便飯，這似乎是他們生來的使命和理應擅長的事情——但對喬治六世來說，這卻是場充滿艱辛的旅程。為了即位以來最重要的「王者的演講」，6 個月來，他每天都要進行「魔鬼訓練」。當他身著禮服走向演講席，身邊陪伴的是他的妻子，還有他的語言導師羅格（Lionel Logue）。

《王者之聲：宣戰時刻》
The King's Speech
導演：湯姆·霍珀
Tom Hooper

童年心理陰影並非口吃成因

口吃在人群中並不鮮見。美國約有300萬口吃患者，平均100人就有 1 人口吃。美國言語聽覺研究聯合會的專家鮑爾（Mark

Power）認為，口吃的成因是受不同基因調控的，因此，口吃人群中也存在家族遺傳特性。

也有一部分的人因為成年之後心理方面的創傷或頭部受傷而發生口吃。2007年發表在《神經語言學》（*Journal of Neurolinguistics*）上的一篇論文就記載了文獻當中出現的由成年期心理創傷造成的口吃病例，其中的誘因包括了工作過度勞累、自殺未遂、離婚、失業等，但是，每一個個案都有獨特性，而且心理創傷也並不一定會導致口吃的症狀。因此，這類由心理問題導致的口吃也還待進一步的研究。不過，研究人員在文中對成年後口吃和發展性口吃的症狀進行了比較，發現成年後的口吃在言語困難上更傾向於片語成塊的不連續，而發展性口吃患者則更多地出現重複詞語的口誤。在大腦結構的異常方面，兩者沒有太大區別。

《王者之聲》中描述，喬治六世因童年壓抑、被糾正左利手等經歷導致口吃。而在現實生活中，童年的心理陰影並不能完全成為口吃的原因。倘若果真如此，那估計很多人都要變成口吃者了——誰小時候沒受過一點挫折呢？

伊利諾伊大學著名的口吃專家雅依利（Ehud Yairi）認為，兒童的口吃也並不太會成為他們的心理負擔。小孩子開始口吃時，由於年齡太小，根本意識不到自己口吃，所以很少因此感到焦慮。只有成熟後，才會因為口吃造成的負面作用開始焦慮和自卑。另一說法認為，有些孩子學說話時，因為不斷重複某些詞或聲音被父母指責，就開始口吃。雅依利認為，這也不大可能是兒童口吃的原因。兒童期的口吃多和兒童大腦語言區域的發育不完

全有關，多數兒童長大後都能恢復。

　　人們普遍認為，口吃是心理問題，因為焦慮或緊張導致結巴，一如電影中羞澀的喬治六世。但科學家發現了某些基因和口吃的關聯，說明口吃是由於基因變異，影響了大腦對聲帶肌肉的控制能力。美國國家失聰暨其他溝通障礙研究院（National Institute on Deafness and Other Communication Disorders）的研究員德雷納博士（Dennis Drayna）主持的研究發現，口吃者普遍存在 GNPTAB、GNPTG 和 NAGPA 三種基因上的變異。

　　這些基因多與負責控制聲帶肌肉的大腦區域發育有關，異常的基因突變會造成細胞死亡，導致言語機制的「故障」，最後導致口吃症狀。由於這類生理性失調常發生在孩子開始學說話的階段，因此，常讓人誤將口吃和能力差或智商低畫上等號。

　　這些基因同時還與兩種嚴重的新陳代謝疾病——黏脂質症 II 型和黏脂質症 III 型息息相關，它們會造成細胞內糖類和脂肪體聚積，導致骨骼發育異常和嚴重學習障礙。其中，黏脂質症 II 型患者會失去說話能力。科學家認為，口吃並不是一種社交功能障礙，而是實實在在的生理疾病。這項發表於美國科學促進會的最新研究顛覆了傳統認知，有助於為藥物治療和基因療法鋪路，最終治癒口吃。

「重塑」大腦言語能力

　　為了更好地讓人們擺脫口吃的困擾，科學家們從神經機制和訓練方法兩方面進行了探索。

電影中，治療師讓喬治六世戴上耳機大聲放古典音樂，同時錄下他讀莎士比亞的聲音。在喬治六世看來，這是個相當荒謬的治療方法，一氣之下選擇放棄。但當他無意間翻出那盤黑膠唱片時，卻驚訝地發現，聽不到自己說話聲音情況下的朗讀流暢無比，完全沒有平時的結結巴巴。

電影中的這一治療手段和神經學家對口吃的發現有不謀而合之處。在近十年對口吃患者的神經學研究中，人們發現，口吃者與語言相關的大腦活動有著與常人不同的模式。得克薩斯健康中心的神經學家皮特・福克斯（Peter T. Fox）等人1996年就在《自然》雜誌撰文指出，通過正電子發射斷層掃描（positron emission tomography, PET）手段能夠發現口吃患者在言語過程中，左半球聽覺皮層的反應較常人更弱，這可能反映出他們在言語過程中對聽覺資訊的自我監控有誤。2009年由美國國立衛生研究院語言研究所的韓裔科學家張秀恩（Soo Eun Chang）領導的一項對口吃患者的 fMRI 研究再次證明，口吃患者不僅在言語階段，在對語言的知覺階段，大腦的言語部分功能也不如正常人活躍。電影中治療師的這一手段在現實生活中也有類似的應用：透過改變對口吃者言語的回饋時間、頻率等資訊，校正口吃患者大腦聽覺回饋的不足，也能夠減緩口吃的症狀。

除了針對聽覺回饋的校正，科學家們還對以下問題感興趣：為何有些兒童可以從口吃中恢復，而有些則不可以？張秀恩教授就著力於進行「發展性口吃」在兒童和成人間的比較。在2008年發表在《神經成像學》（Neuroimage）上的一篇文章中，她利用磁共振彌散張量成像（diffusion tensor imaging, DTI）方法掃描了

口吃兒童的大腦，發現了持續口吃的兒童和口吃康復兒童的大腦灰質體積、大腦白質纖維和連接通路呈現出不同的模式。相對於正常兒童來說，兩組口吃兒童都出現了語言區域灰質成分的減少。而持續口吃兒童在弓狀纖維束（arcuate fasciculus）處的大腦連接則比其他兒童更弱——弓狀纖維束是連接大腦中兩個重要的語言功能區威尼卡區（Wernicke's area）和布洛卡區（Broca's area）的神經纖維束，威尼卡區負責語言理解，而布洛卡區負責「說話」，所以弓狀纖維束起到把「想說的」傳遞為「說出來」的重要功能。張秀恩認為，那些成年後口吃消退的兒童，其大腦與言語有關的腦區經過重新塑造變得與常人一樣，而沒有恢復正常的人，其大腦中仍保留著獨特的神經結構。

此外，張秀恩和她的同事還對成年口吃患者的大腦結構進行了研究，他們發現成年口吃患者的主要癥結也在於弓狀纖維束處的大腦連接。成年口吃患者的大腦右半球無論在言語過程中的活躍程度，還是結構的纖維連接方面都比一般人要強。這個結果卻是口吃的兒童所沒有的。張秀恩認為，右半球的活動增強可能是大腦可塑性的一種體現，為了補償左腦語言能力的減弱，口吃患者在成長過程中鍛煉出了更加「強大」的右腦以便執行正常的語言功能。

言語訓練需日復一日

口吃的治療不是一朝一夕就可達成的。密西根州立大學（Michigan State University）傳播學系教授庫克（Paul Cooke）本人就是一個口吃者。他從五、六歲時就有口吃的症狀，現在他用自我控制的方法儘量減少口吃的出現。「我到現在仍然承認我是

一個口吃患者，但我也是一個能成功控制它的人。」庫克說。現代治療口吃的方法和影片中令人印象深刻的怪異訓練方法基本吻合：放鬆訓練，深呼吸，唱歌，音樂治療和舌頭靈活性訓練。這些言語治療多多少少能有效果，也是治療口吃的必經過程，但它們絕不是「萬靈藥」。想從口吃中恢復，需要日復一日，年復一年的訓練和檢查。

事實上，有很多人都像喬治六世一樣，曾經或一直在經受口吃的磨煉，如我們所熟知的演員瑪麗蓮‧夢露、蔣雯麗等。

電影中，喬治六世從治療師那裡回來，給女兒們講了個童話故事：「從前有兩位小公主：伊莉莎白和瑪格麗特，她們的爸爸被邪惡的巫婆詛咒變成了企鵝。這讓他痛苦萬分，因為他是那樣喜歡抱著他的女兒們，卻因為兩隻短翅無法做到。回家的路途遙遠，為了及時趕到，他一頭鑽進水裡，終於成功地回到宮殿。

兩位公主給了他一個大大的擁吻，他終於變成了——你們猜是什麼？」故事到這兒，所有人都會脫口而出：「王子！」但這位「企鵝公爵」給出的答案是：「他變成了一隻短尾巴的信天翁，因為這下他有了很大的翅膀，可以抱著他的兩個小公主了！」這個故事就像是在講這個電影本身，以及所有關注口吃的人們：雖然很難脫胎換骨成為童話中的王子，但國王完成了他第一場流利的演講，演化成不完美、卻擁有堅強翅膀的「信天翁」。

PS. 口吃的常識

1. 口吃有哪些類型？

口吃是指説話時字音重複或詞句中斷的現象，是一種習慣性的語言缺陷，通稱結巴。它牽涉遺傳基因、神經生理發育、心理壓力和語言行為等諸多方面，是一種非常複雜的語言失調症。

大多口吃患者屬於發展性口吃，即從童年起就開始的口吃。也有部分口吃患者成年後才因為心理問題，或頭部的物理創傷發生口吃，可稱為成年後口吃。不過，從症狀上和大腦的結構異常上看，兩種口吃的表現區別不大。

2. 口吃是否能痊癒？

對於發展性口吃來説，幼年口吃的兒童有70%~80%在成長發育的過程中症狀自動消除。對於剩下的人來説，克服口吃沒有一蹴而就的方法，需要日復一日，年復一年堅持不懈的言語治療和鍛鍊。

3. 口吃者在唱歌的時候為何不會受到阻礙？

美國語言病理學家格雷斯‧普里維特（Grace Prewett）研究後認為，口吃者唱歌時口吃現象消失，是因為説話，特別是言語的速度和節奏，是左腦控制下的功能；而唱歌則在右腦控制之下。口吃是言語的速度、節奏和語流產生了障礙，因此當控制轉移到右腦時，這個障礙就不明顯了。

當講話的節奏必須由講話人自己掌握時，由於左腦的控制發生阻礙就會引起口吃；而當人們唱歌時，音樂有自己的節奏，這個節奏不必受大腦支配，也就不受到左腦的影響。

「基因歧視」 正在步步逼近

文／DNA

若你正在追求一位美麗姑娘，卻無意中看見她的基因報告，得知她患嚴重憂鬱症的機率是80%，而且有很高的自殺傾向，你還會繼續與其約會嗎？

若你有位情投意合的男友，在婚前進行基因檢測時卻發現，他今後註定是禿子，患上前列腺癌的機率是90%，得肺癌的機率是78%，你還會繼續憧憬與他生兒育女的生活嗎？

《千鈞一髮》
Gattaca
導演：安德魯·尼科爾
Andrew Niccol

科幻電影《千鈞一髮》中就描繪了這樣一個以基因劃分階級的未來世界。主人公文森一出生就被基因評估報告宣判了命運：注意力缺陷多動症、近視、心血管疾病、早衰、只能活 32 歲。幼稚園和學校拒絕收文森，因為保險公司不給他提供醫療保險；大公司拒絕雇用和培訓他從事高技術含量的工作。

文森和其他一些同樣有基因缺陷的人只能去做清潔工。女孩們也只青睞基因優良的「高素質」男子，而且在戀愛時還要去測一下對方的基因。文森自述道：我被歸屬於一個不再以社會地位和種族來劃分的新下層階級。

　　然而，這些情形未必是遙遙無期的科學幻想，事實上，它正在悄然發生。

　　基因（gene），早已不再是孟德爾時代的抽象概念，而是看得見摸得著的實物——給我一個基因的名字，我就能告訴你它位於哪條染色體上，我能給你一張這個基因的核苷酸序列圖譜，還能在老鼠體內把這個基因敲除，或者把它轉入到蒼蠅的體內。基因與性狀的關係也不再神祕，不僅是各種遺傳疾病的致病基因已經找到，連決定你的頭髮是金色還是黑色、你會力拔千鈞還是手無縛雞之力等生理特徵的基因也正在被揭曉。甚至與精神類疾病、社會行為相關的基因也正浮出水面，例如上文所述的憂鬱症易感基因、暴力／衝動基因、自私／冷漠基因等。分子遺傳學技術的迅猛發展，也使得基因檢測已經不再是什麼耗資巨大、可望不可及的事情，目前也有了商業化的基因檢測流程，甚至已有一些商品化的癌症風險測試的基因晶片。

　　當基因成為判斷和評價一個人的新標準，並將每個人貼上「優」與「劣」的標籤時，這會不會帶來新的歧視與不平等？

　　《千鈞一髮》這部電影拍攝於1997年，但其中描述的「基因歧視」卻已不再是科學幻想——2008年美國國會就通過了反「基因歧視」法案（Genetics Information Nondiscrimination Act）。這部法案並非國會議員的心血來潮，更不是杞人憂天，因為「基因歧視」就真真切切地發生在我們的現實生活中。2003年，一篇發表於《歐洲人類遺傳學雜誌》（*European Journal of Human Genetics*）的來自美國人權組織的調查報告列舉了幾個典型案例。例如，因為一個小男孩有學習障礙，醫生安排其做基因檢

測，結果發現男孩有與精神疾病相關的基因突變，保險公司收到醫生的報告後，很快終止了男孩的醫療保險。還有一位家族有乳腺癌病史的女性，雖然基因檢測有助於其早預防早治療，但她擔心一旦結果證明她攜帶突變基因，保險公司會取消她的醫療保險，因而始終拒絕做基因檢測。

電影中文森的父母為了再生育一個基因優秀的孩子，求助於基因工程技術。科學家對文森的父母侃侃而談，為他們挑選了四個體外受精而來的健康胚胎，制定了褐色眼睛、黑頭髮、白皮膚的特性，剔除了遺傳疾病、癌症、禿頂、近視、酗酒、吸毒、暴力傾向、肥胖等不良基因。文森的父母表現出有點不適應，他們希望給孩子保留一些自然的屬性。然而科學家面帶優雅自信的微笑說：相信我，我們已有太多的不完美，沒必要遺傳給孩子，成為孩子的負擔；自然受孕上千次也難以形成如此完美的基因組合。

事實上，影片中這位科學家所說的也並非幻想，現在已有「胚胎植入前基因診斷」技術。2009年年初在英國出生的「無癌寶寶」就是這項技術的成果。雖然這項技術目前還只能篩選性別、篩查遺傳疾病和癌症相關基因，但是誰能預料若干年後，我們就不可能篩查控制禿頂、近視、酗酒、吸毒、暴力傾向、肥胖等性狀的基因？如果技術上沒有阻礙，你是願意自然孕育一個有缺陷的孩子，還是願意「挑選」和「製造」一個完美的孩子？

在一個以基因劃分階級的未來世界中，做父母的恐怕也不得不選擇基因工程技術來製造完美孩子，就好比現在的很多父母不遺餘力地在教育上為孩子投資一樣——不能讓孩子輸在起跑線上，以免孩子今後入學受歧視、找工作受歧視，甚至戀愛也受歧

視，被歸屬於一個「基因下層階級」。

　　不過，值得慶倖的是，梵谷（癲癇、躁狂症、精神分裂症）、奈許（精神分裂症）、霍金（肌肉萎縮性脊髓側索硬化症）這類天才人物，他們都出生在這些技術出現之前。

有痣之士不必慌……
有痣之士需當心！

文／李清晨

電影《非誠勿擾 2》中，李香山（孫紅雷飾）腳背上的一顆黑痣，竟然變成了惡性黑色素瘤，並迅速要了他的命。

痣與黑色素瘤到底是個什麼關係？一顆小小的黑痣真的能變成可以致人於死地的惡性腫瘤嗎？

《非誠勿擾 2》
導演：馮小剛

看完電影后，有不少觀眾對自己身上的痣擔心不已，紛紛到醫院諮詢。網上論壇也掀起討論熱潮：「等之後天氣暖和點，我去醫院把全身的痣點光光，一顆不留，殺無赦！」、「不至於那麼恐怖吧，我長了 30 年也沒在身邊見過一個人死於這個病的，電影就是電影，傳說就是傳說，什麼都是浮雲」……

其實大可不必如此擔心。

痣是常見的皮膚良性黑色素病變，幾乎每個人身上都有痣的存在，正常人體表面可找到15~20顆痣；而黑色素瘤則是指來源於黑色素細胞的腫瘤，多發生於皮膚，均為惡性，因此該腫瘤又

稱為惡性黑色素瘤，簡稱惡黑。但惡黑的發病率極低，白種人的年發病率為每 10 萬人 42 例，而黑人僅為每 10 萬人 0.8 例，在中國約每 10 萬人 1 例。

據世界衛生組織的報告，全球每年死於黑色素瘤的病人數約為48,000人，估算一下，中國每年死於黑色素瘤的病人則大約為幾千人。中國每年因雷擊造成的人員傷亡即可達4,000餘人，對比一下可知，在中國死於黑色素瘤的機率差不多與被雷劈傷害的機率相當。因此過於擔心此事，實在無甚必要。

不同痣，不同治

那麼，是不是所有的有痣之士，都可以對痣毫不在乎呢？其實不然，得看具體情況。

因為多數惡性黑色素瘤是由於黑色素痣受到反覆摩擦、損傷而引起的惡變，所以，通常建議位於經常受摩擦部位，例如手掌、腳趾腳跟部、外陰部的痣，男子口唇周圍的痣（女性沒有剃鬚的刺激）等，無論是否已確定其性質，均應早期預防性切除，並送病理檢查，這類痣惡性變的可能性較大。頸部、胸部、腰部的痣因易受衣領、胸罩、褲帶的摩擦，須密切注意，一旦有異常變化，應立即去醫院處理。

此外就是不要手癢，沒事總去抓撓長痣的部位，這等於是刺激其惡變。從前面的資料我們不難看出，皮膚顏色越深的人種，惡性黑色素瘤的發病率越低，白人的發病率是黑人發病率的 50 倍之多，這就提示紫外線在黑色素瘤的發生過程中可能起推波助瀾的作用，因此應適當注意防曬。

為什麼要對這些情況如此大動干戈？就是因為惡性黑色素瘤實在太凶險了，將其扼殺在萌芽狀態是最好的預防手段。當痣發生惡變時，其症狀主要表現為迅速長大的黑色素結節，繼而病變損害不斷擴大，伴有癢痛，其病損可呈隆起、斑塊及結節、菜花狀；通常可轉移至黑色素瘤的區域淋巴結，甚至有些患者以區域淋巴結腫大為主要症狀而就診；到了晚期，腫瘤可經血流轉移至肺、肝、骨、腦諸器官——進展速度確實極快，恰如《非誠勿擾2》情節設計的那樣。

放棄，不是第一選擇

那麼，片中孫紅雷飾演的李香山在得知自己罹患了惡性黑色素瘤之後，認定其為不治之症，因此乾脆放棄治療，這種做法是否適當呢？

應該說，假如此病確係無法可醫，那麼等死也未嘗不可，但若分明有些可選擇的處理辦法，因為無知而枉死就未免太過遺憾了。

目前黑色素瘤的治療手段首選外科切除，包括切除腫瘤本身，外加區域淋巴結的清掃。如果黑色素瘤在肢端，通常需截肢，但即使做了這樣殘酷的手術，術後效果依然不理想，下肢者5年生存率為57%，上肢者60%；而那些不能截肢的，效果則更差，例如發生於軀幹者，5年生存率僅為41%。

但若以發現早晚來論，則黑色素瘤也遵循越早越好的一般規律。無淋巴結轉移者5年生存率為77%，而有淋巴結轉移者僅為31%，腫瘤厚度 ≤ 0.75 公釐者，5年生存率為89%，≥ 4 公釐者僅25%。化療有一定效果，可作為術前術後綜合治療的一部分。放射

性治療僅對某些極早期的雀斑型惡性黑色素瘤有效，其餘類型均不敏感。免疫療法尚在探索中，有部分效果，可延長晚期病人的生存期。

總而言之，目前醫學界對惡性黑色素瘤的治療雖遠說不上滿意，但治與不治的區別還是很明顯的，尤其是早期發現的病人，是完全有機會獲得長期生存的。

皮膚科，非誠也擾擾

影片中，李香山最後在「人生告別會」上說道：「我還要提醒大家一句，以後有黑痣趕緊點了，不要以為這個痣能帶來好運。」這話，他只說對了一半，痣確實與好運無關，但如何處理，卻不可等閒視之。

所謂的「點」無非是雷射、冷凍、腐蝕等措施，可問題是，這樣處理得不到病理結果。冷凍或化學藥物腐蝕除痣，因其可能會導致清除不淨、疤痕增生明顯，甚至因反覆刺激致痣細胞惡變等情況，故不宜選用。雷射或高頻電刀除痣，其優點在於操作簡單方便，但仍有可能去除不乾淨、疤痕增生明顯，且不能留取組織行病理學檢查。如果該痣已經處於黑色素瘤的早期，這樣的處理，豈非掩耳盜鈴？甚至有可能將黑色素瘤由皮膚淺層帶入深層，引發後續的轉移和擴散。

在沒有病理檢查的情況下，醫生僅憑肉眼做出的診斷並不準確，有一組包括710個病例的報告表明，臨床對痣的性質進行的判定，只有80%正確。因此除雀斑色素斑這類非細胞性痣以外，不建議用無病理檢查的方式點掉痣。尤其是有些人為了美容，去

不正規的醫療機構進行一些不徹底的去除方法，這些不恰當的治療恰好是對痣的不良刺激，非但不治病，反而容易造成痣的惡變，誘發惡性黑色素瘤的發生。

最妥當的方法便是去皮膚科看看，心誠也好，忐忑也好。

中老年人尤其應留意面部等暴露部位，和掌、蹠等易受到日光或摩擦刺激的部位，如果原有的色素痣或新出現的色素斑點表現出形狀不對稱，邊緣呈不規則的扇形或有角狀切跡，表面顏色不均勻而呈褐、黑、灰和白色互相混雜，直徑明顯增大並超過 1 公分，應到醫院就診，必要時進行病理組織檢查，以明確診斷。

那麼色素痣最好的處理方法是什麼呢？手術切除。因為這種方法能根據痣的大小選擇合適切緣和範圍，並可採用美容縫線縫合傷口，能完整切除病灶，並留取組織行病理檢查，盡可能早期發現色素痣惡變，且又能最大程度地滿足患者在美容方面的要求。

為提高惡性黑色素瘤的早期發現比率，英國於1997年建立了一家黑色素瘤篩查診所，截止到2004年，共15,970例患者參加了篩查，共篩出593例黑色素瘤，陽性率為3.71%。而中國的黑色素瘤患者往往首先就診於皮膚科，如果有人果然因為馮導的電影去醫院檢查，早期發現了問題，也算是該電影的功德一件。總而言之，如果對自己的痣不放心，哪怕並未發現有何異常，還是建議去醫院皮膚科就診，這樣的篩查對早期發現黑色素瘤有幫助，在這個問題上矯枉過正並無不妥。

跑步有風險，
阿甘需謹慎

文／趙承淵

還記得電影裡的阿甘嗎？那個徒步橫穿美國、衣衫襤褸的傳奇男人，只是因為想跑，就從一片海跑到另一片海，一次次橫越美國，不知疲倦地奔跑了 3 年 2 個月 14 天又 16 小時，而後戛然而止，對追隨他的人們說：「我累了，我要回家了。」
……喂，喂，這樣跑真的沒問題嗎？阿甘，你的膝蓋還好嗎？

阿甘傳奇式的奔跑經歷激勵了無數人。在銀幕之外，現實版阿甘的事蹟也是屢見報端。在美國，一位名叫迪恩·喀納斯（Dean Karnazes）的男子已經堅持長跑了 16 年。據報導，他每天只睡 4 個小時，其餘時間幾乎都在奔跑中度過。他在各地參與了數

《阿甘正傳》
Forrest Gump
導演：羅伯特·澤米吉斯
Robert Zemeckis

不清的馬拉松比賽和耐力比賽，從公路到世界上最乾旱的沙漠都留下了他的足跡，他甚至在比賽完後仍以奔跑數千公里的形式回家。據粗略統計，迪恩·喀納斯先生奔跑過的總里程，已經足夠繞地球赤道 4 圈，運動帶給他足夠的足跡存在感以及強壯的肌肉和堅實的骨骼。

　　作為一項有氧運動和經濟實惠的健身手段，長跑帶給人體的益處顯而易見。現代人，尤其是都市人由於時間和空間所限，往往嚴重缺乏運動，導致了很多不良後果：工作時長期保持單一姿勢更會造成頸椎、腰椎等許多問題；營養過剩又導致體重超標，使人們在中年以後走向肥胖，逐漸成為「三高」等慢性病的好發人群；心臟長期得不到適量鍛煉，反為脂肪所累，動脈粥樣硬化、冠心病的發生率也會增高……這些後果其實都可以透過鍛煉而有效避免——長跑等健身運動的意義正在於此。

　　不過，話說回來，長跑固然有益，阿甘的故事也激動人心，但阿甘和美國「現實版阿甘」那樣長期反覆的大量奔跑是否會帶來某些問題呢？

　　對此人們已經早有認識：競技長跑項目給運動員帶來的傷害還是比較多見的，馬拉松這個項目的由來，就是為了要紀念一位由於長跑而犧牲的雅典士兵。人在長跑的時候，體內會喪失大量水分和電解質，必須得到及時補充；心臟負擔加重，加上體液內環境改變，易導致心律失常。故此，在參加比賽前，主辦方要對參賽選手的身體進行評估，群眾馬拉松活動時更是要求參加者量力而行。

　　長跑給運動系統帶來的主要潛在危害在於膝關節，國外甚至以「跑步膝」（running knee）來命名那些由於不正確運動而帶來的髕股關節疼痛。對長期大運動量長跑的朋友來說，保護好膝關節尤其重要。從一開始就採取正確的運動姿勢，加強大腿前方和內側肌的訓練，能有效防治跑步膝。如果運動量加大使得你感到膝蓋情況不妙，那麼適可而止，冰敷患處能減輕你的疼痛。另

外，跑步場地也對膝關節有影響，應儘量避免坎坷的跑道，平整舒適的塑膠跑道最佳。現在很多跑鞋都有減震的設計，也可一定程度上減輕膝關節的運動損傷。

除了運動系統，長期大運動量訓練對心臟的影響也是人們非常感興趣的話題。適量運動對健康的益處已經成為共識，但經年累月高強度的耐力練習對心臟究竟有何影響一直是個未知數。近來有一些臨床觀察發現，耐力型體育項目訓練可能導致心律失常。對此，西班牙科學家以大鼠為對象設計了動物模型並進行實驗，結果發現，「過勞」大鼠的心室肌肉較之對照組表現出明顯的纖維化跡象。

不過，大鼠模型的結論是否能夠在人類身上成立，需要以人類自身為對象的醫學調查來證實。2011年，英國科學家對此進行了專門研究。他們挑選了一些曾參加過英國國家隊或者奧林匹克運動會的長跑運動員或賽艇運動員作為研究對象，其中還包括一些「馬拉松100」俱樂部的會員，這些會員都至少完成了100次以上的馬拉松比賽，在他們的運動生涯中都曾經接受過長期的耐力訓練。科學家對這些研究對象的心臟進行了核磁共振檢查，結果顯示：老年運動員組有一半人的心臟出現了瘢痕現象，而這些人都是當年訓練時間最長、練習最勤奮的老運動員；而年輕運動員和非運動員對照組則未發現心肌纖維化的跡象。研究者認為，長期高強度的耐力訓練的確會導致心臟纖維化。這一研究結果與動物模型的研究結果是一致的。

從上述研究來看，確實長期大運動量耐力訓練對心臟會造成危害，不過我們並不需要為此擔憂。對於以健身為目的的長跑運

動愛好者而言，很少有人能達到英國國家隊或奧運會運動員的訓練強度。不過本文之前提到的那個美國「現實版阿甘」倒是真的有必要去檢查一下，以評估心臟纖維化的風險。

　　對於個體來說，如何掌握運動量是一個現實的問題，或許「跟著感覺跑」真的是一個不錯的選擇，相信阿甘也並非一開始就有那份體力橫穿美國。循序漸進地加大運動量，以剛好不引起身體不適即可。合理的有氧運動所帶來的好處遠遠超過了超量運動帶來的風險。近來的研究還發現，即便是心臟病患者，有氧運動（耐力訓練）也會使他們受益。由於疾病導致的心臟自主神經系統發生的不利調節，可經適當鍛煉而逆轉：有氧運動可使心臟的副交感神經適度興奮，降低惡性心律失常（房顫、室顫等）的發生率。當然，這些特殊人群的鍛煉需要在醫護人員的嚴密看護下進行。

　　連心臟病患者都開始運動了，偷懶的傢伙們逃避鍛煉可就找不到一丁點藉口了。在鍛煉的問題上，如果我們都能有如阿甘那般的信念（當然不必像他那樣跑到天荒地老），於生活於健康都只會是一件好事。

　　在長跑開始前應有充分熱身。熱身能夠使身體各器官開始適應即將到來的運動，使得體溫升高，心跳開始加速，腿部肌肉血管舒張以帶來充足氧氣。熱身應持續 10 分鐘以上，使心率達到最大心率的70%左右（最大心率約等於：220 減去年齡），如果氣溫很高，也可適當減少熱身時間。如果熱身時感到身體某部位發緊，可以停下來進行相應的拉伸，以增加組織柔韌性，避免運動時受傷。

　　長跑過程中應掌握正確的姿勢。關於腳的哪個部位先著地

的問題，說法不一。不過全腳掌著地或者前腳掌著地要比足跟著地對身體更為有利，後者對人體的震動和膝關節的衝擊都要大一些。不過對於業餘選手或初學者而言，由於運動量並不是非常大，也不必追求很高的速度，故此並無需刻意強求。奔跑過程中保持重心穩定，避免「坐著跑」，左右搖晃著跑，「含胸」、「探頭」等姿勢，控制好步伐和呼吸節奏。長跑中還要注意補充水分和電解質，但每次不宜過多。

長跑結束後也有很多避忌，例如：不可立即休息，應做些整理運動使心率和呼吸逐漸恢復至靜息水準；運動後要做好保暖，不要在大汗淋漓時洗澡等。以上均是為了避免由於腦部短期內缺血而造成暈厥。運動後常感口渴重，此時不宜痛飲，更不宜大量喝冷飲，避免胃腸道短期內遭受過分刺激而痙攣。肌肉酸痛的話，可適當做拉伸和按摩。

至於運動的方式和場所嘛……有不少人喜歡去健身房，在跑步機上鍛煉，這在心肺鍛煉方面其實與路跑區別不太大。不過由於跑步機是模擬運動，路跑時某些肌群的活動無法完全重現（例如蹬地動作），一些自然因素無法模擬（如風速等），故此更為省力（這也是很多習慣跑步機的朋友在路跑時覺得要費力許多的原因）。其實，如果有路跑的場地和條件，還是路跑的鍛煉效果更「實惠」，空氣也更清新一些。

說來說去，就鍛煉而言，什麼時候開始都不算晚，就算是上跑步機也比宅在家裡強過太多。阿甘有一句經典臺詞說：「生活像一盒巧克力，你永遠不知道下一顆是什麼。」——可以肯定的是，如果沒有阿甘那樣的勇氣，最美好的那一顆總不會屬於你。

奶爸團預備役！
又麻煩，又健康

文／圓兒

電影《早熟》中，薛凱琪飾演的富家女和房祖名飾演的男孩偷食禁果，女孩懷孕後，兩人分別與家長爆發了衝突，一起私奔到郊外「扮家家」似的過起自食其力的生活。在一次吵架又和好之後，懷著 5 個月身孕的薛凱琪對自己還是大男孩的準爸爸房祖名說：「我聽人家說，男人也會有產前憂鬱症的……」

薛凱琪的話有一點點道理。產前憂鬱症雖談不大上，但你知道嗎？準爸爸也有早孕反應！

　　作為一位資淺媽媽，看著憂心忡忡的準媽媽薛凱琪說「早孕現象不僅僅是準媽媽的專利，準爸爸也有份」時，不禁回想起懷孕初期的一幕幕——老公情緒跌宕起伏，時而更加溫柔，時而卻激動萬分，甚至隨著孕周慢慢增加，就連老公的肚子都和我的一起鼓了起來，我還開玩笑說我倆一起懷了對雙胞胎。而現在回想起來，此中莫非確實隱藏著種種玄機？

《早熟》
導演：爾冬陞

準爸爸也有早孕反應！

早先，人們一直以為，準爸爸如果產生了和準媽媽類似的早孕反應的話，一定是心理方面的問題，這個話題也一直被佛洛伊德理論的追隨者津津樂道。

事實上，英國倫敦聖喬治大學的科學家對282位健康的準爸爸進行了比較系統的跟蹤統計調查，他們發現這些年齡從 19 歲到 55 歲的準爸爸們都或多或少存在著一些奇怪的早孕現象，例如抽筋、背痛、情緒波動、牙疼、失眠、抑鬱——薛凱琪說的沒錯！

此外，研究者還發現，準爸爸們的飲食口味也發生了一些變化，有的甚至還會晨吐或者肚子鼓起來，就像真的懷了寶寶一樣。其中有 11 位準爸爸還特意去看了醫生，但沒有發現任何身體上的其他誘因。某些準爸爸的「早孕現象」出現得早，消失得也早，另外一些則一直持續到生產。不過，其中大部分人的反應在孩子出世以後就漸漸消失不見。

準爸爸們的身體狀況彷彿和準媽媽們的身體變化緊密聯繫在一起，除了「早孕現象」這個解釋之外，似乎沒有其他任何的理由。

激素起伏是關鍵

實驗人員發現，導致準爸爸早孕現象的原因其實和導致女人早孕反應的一樣，緣於體內複雜的激素變化。在孕期，準爸爸的性類固醇激素（睪丸素或雌二醇）的濃度會降低，而催乳素和皮質醇的濃度會升到一個較高的水準。早孕現象越嚴重的準爸爸，

性類固醇激素濃度的降低就越明顯，而孩子出生之後，睪丸素更會降低至平常的三分之一。這些激素的調節和變化是通過接觸孕婦，受孕婦各種反應的影響等產生的，準爸爸由此做好充足的準備迎接寶寶的到來，擔起照顧孩子的責任。

不僅如此，2011年的最新一項研究表明，自身睪丸素高的單身男相對於睪丸素低的單身男來說，在未來的 4.5 年裡將有更大的可能成為父親。而成為父親之後，每天照顧孩子 3 小時以上的男人的睪丸素水準比不參與照顧寶寶的男人要低很多。這說明，睪丸素和男人行為之間的關係是雙向性的，睪丸素水平高的男人會更早成為爸爸，而有了孩子以後，睪丸素降低，促使爸爸參與到照顧孩子當中。正是這種雲霄飛車般跌宕起伏的激素水準變化讓男人成為爸爸，並且成為好爸爸。

另外，2006年的一項對於狨猴的研究揭示，懷孕這一現象還會讓準爸爸們的腦部結構發生變化。研究者發現，那些剛剛做了爸爸的公猴子前額葉腦區比從前變大了，這表明有年幼子女可以刺激大腦中負責規劃和記憶的那部分，以更好地照顧子女。同時神經元上加壓素的受體增多，這能促進建立準爸爸和孩子之間的親子關係。

科學家們認為，男性人類需要在播種和養育之間取得平衡，兩者協調發展。而起到關鍵調控作用的是以「下丘腦—垂體—性腺軸」為首的中心軸線。各項證據表明，在進化的進程中，男性演變出一套神經內分泌系統，使他們不僅能更加遊刃有餘地投資，也能更加穩定地持續經營。

動物準爸也中招

有趣的是，這個現象並非人類特有，上面的狨猴就是一例。

有實驗發現，這種一夫一妻制的猴子，準爸爸在老婆懷孕的5個月裡平均會增重20%。它們在小猴子出生以後會幫助猴媽媽撫養孩子，所以它們需要自己的體重增加，以應付孩子出生以後的晝夜不眠和忍饑挨餓的重任。

類似的例子還有鳥類。很多鳥寶寶都是要靠雙親共同撫養的，準爸爸肩上負有不可推卸的責任。它們體內的激素水準在鳥寶寶孕育期間也會發生類似於人類的變化，為自己未來的偉大使命而作準備。這讓我想起《企鵝寶貝：南極的旅程（法語：La Marche de l'Empereur）》裡面那些讓人肅然起敬的、在嚴寒裡孵化小企鵝的準爸爸們，大自然賦予它們力量和耐性，保證了它們的種族生生不息，代代長流。

家居宅爸健康多

早就有資料顯示，相對於單身男來說，已婚父親某些疾病的風險和死亡率較低，但其中的因果關係卻眾說紛紜，沒有定論。

有一項對14萬男性的調查發現，有一個孩子的父親相對於沒有孩子的男人來說，得心臟病的機率要降低一成多，而有多個孩子的父親得心臟病的風險又能進一步降低近兩成。

此項研究的統計顯著性非常明顯，但是造成這種結果的原因卻不十分明朗。有科學家猜測，這很有可能和男人激素水準的調節有關。壯年時，為人父會使男人睪丸素大幅度降低，這很可能

就是男性健康的根源。例如說，高水準睪丸素可能會增加前列腺癌的機率，以及不良膽固醇的積累，更會導致一些嚴重影響身心健康的行為，如使用毒品和過量飲用酒精。而自從孕育了孩子以後，爸爸們的睪丸素就開始下降，這大大降低了眾多健康風險，為照顧孩子提供了條件，不失為大自然的一種精巧設計。

　　所以，特在此奉勸一下單身男們，如果條件允許，還是早些進入家庭做家居宅爸吧，好處真的很多！（溫馨提示：不鼓勵青少年模仿電影中的主人公。）

嗨，孤獨的朋友，你也有亞斯伯格症候群嗎？

文／嚴鋒

2009年，連續有三部關於亞斯伯格症候群的影片問世──根據真實故事改編的《瑪麗和馬克思》是其中之一──這預示著公眾對這種神祕「疾病」的關注正在升溫。

一方面，對亞斯伯格症候群的診斷數字不斷上升；另一方面，這些「疾病」會告訴我們更多關於心靈的祕密，讓我們更好地瞭解他人，認識自己。

《瑪麗和馬克思》
Mary and Max
導演：亞當·艾略特
Adam Elliot

　　在根據真實故事改編的動畫片《瑪麗和馬克思》中，瑪麗是澳大利亞墨爾本的一個 8 歲的小女孩，她媽媽是個酒鬼，爸爸沉迷於鳥標本。孤獨的瑪麗沒有朋友，某一天憑著電話黃頁上的一個位址，心血來潮給美國紐約的陌生人馬克思寫信，向他詢問孩子是從哪裡來的。馬克思已經 44 歲了，是一個肥胖古怪的亞斯伯格症候群患者。從此兩個孤獨的靈魂開始了一段延續 18 年的筆友關係，在一封封天真而怪誕的信中，流淌的是對溫情、交流、理解的渴望。

親愛的瑪麗，我得告訴你一些事情，解釋我為什麼不寫信給你。每次收到你的信，我總感到很焦慮。前不久，我去精神病救助中心，他們診斷出我患了新的亞斯伯格症候群。那是一種神經不穩定性疾病，我寧願簡稱為：阿斯皮。

亞斯伯格症候群（Asperger Syndrome, AS）是廣泛性發育障礙（Pervasive Developmental Disorders, PDD）的一種，有某些特徵類似自閉症（Autism, 大陸稱孤獨症），如人際交往障礙，刻板、重複的興趣和行為方式，因而也被歸入更廣泛的自閉症譜系障礙（Autism Spectrum Disorder, ASD）。與自閉症不同的是，AS 者並無明顯的語言和認知能力損害，智力正常，甚至有少數 AS 者具有某些方面的超常稟賦。正因為如此，AS 往往不容易在患者身上發現，常人多以孤僻怪誕、自我中心或難以溝通的性格問題視之。

AS 是維也納醫生漢斯・亞斯伯格（Hans Asperger）在1944年首先發現的，他將之表述為「自閉症樣精神病質」（autistic psychopathy），認為具有這種特質的兒童「缺乏與他人共用情感的能力，難以發展友誼，執著於單向性的談話，沉迷於單一的興趣，動作笨拙」。他把 AS 兒童稱為「小教授」，因為他們對於自己感興趣的話題，可以沒完沒了地談下去，而且通曉大量技術性的細節。

在2009年的另一部以 AS 為主題的電影《亞當》（Adam）中，主人公亞當就是這樣一個「小教授」。他是一個玩具公司的電子工程師，可是在設計玩具的時候，總是自作主張，一意孤

行，不計成本，追求完美，最後被老闆開除了事。亞當帥氣而羞怯，平時沉默寡言，沉浸在自己的天地裡。可是在那些令他緊張害怕的社交場合，一旦別人觸及到了他熱愛的話題，例如天文，他就會從宇宙大爆炸的狀態一直講到望遠鏡的口徑，完全剎不住車，講到只剩下自己一個人，都不知道別人為什麼逃走。

我把這種病的特徵說給你聽吧。第一，我發現世界混亂而令人困惑，因為我的思維嚴謹而又講究邏輯。第二，我很難理解別人臉上的表情。我年輕的時候，做了一個本本，上面有好多表情和它們的意義，一有疑惑我就向那個本本尋找答案，可我還是不能和某些人溝通。艾薇的面部表情尤其難理解，因為她的眉毛是假的，臉上還有皺紋。第三，我字寫得不好，敏感，笨拙……還會非常焦慮。第四，我喜歡玩魔術方塊，艾薇說這是好事。最後第五點，我情感表達有問題。

馬克思生活在世界上最大的都市紐約。對一個 AS 者來說，可能沒有比這更糟糕的事了，因為大都市有著綿綿不盡的人流、紛紜的事件，還會發出隆隆的巨響。AS 者的感覺功能異乎尋常，他們往往在聽覺和視覺上非常敏銳，能夠在紛亂的圖案中識別常人忽略的特徵，或是捕捉到別人聽而不聞的聲響。威廉・吉布森（William Gibson）的科幻小說《模式辨認》（*Pattern Recognition*），就描寫了一個具有 AS 特徵的女主人公，她能夠對某種廣告符號產生近似過敏的反應。跨國公司利用她的這種超級能力，測試各種廣告的市場價值。但是對 AS 者來說，這種敏

感卻往往是災難，因為過多的資訊會使他們感覺超載，不堪負荷，反而讓他們的思維短路，進而切斷與外界的聯繫，呈現出麻木遲鈍的狀態。

AS 者看上去有正常的語言，但是仔細觀察，他們對語言的掌握運用還是與常人有所區別。他們更多地拘泥於字面的意義，對字詞有單純的、直線性的理解，喜歡咬文嚼字，富有學究氣息，對話語的弦外之音和微言大義難以掌握，對別人的諷刺挖苦無動於衷。在非語言的交流領域，問題就更多了。他們難以領會別人的身體語言、手勢、表情、姿態的意義，尤其明顯的是缺乏目光的對視。這使得他們常常在人際交往中陷入困境，遭遇挫折。

電影《亞當》把 AS 稱為高功能的自閉症，這是一種有爭議的說法。在美國《精神疾病診斷與統計手冊》（*The Diagnostic and Statistical Manual of Mental Disorders, DSM*）的第 4 版中，AS 與自閉症分別被列為廣泛性發育障礙的一個亞型。一個通俗的說法是：患自閉症的人總是生活在自己的世界中，而 AS 者是以自己的方式，生活在別人的世界中。但是自閉症中的高功能者與 AS 的分別就更加微妙了。中山大學廣州附屬醫院的鄒小兵教授等人對高功能自閉症（high functioning autism, HFA）和 AS 進行了對照研究，發現不同年齡的 HFA 和 AS 兒童都存在執行功能的缺陷，表現為難以進行計畫活動、組織能力差、衝動、堅持不變、難以適應轉變、自我調整困難、不能抑制無關資訊干擾等。而 AS 組完成任務的成績又明顯優於 HFA 組。鄒小兵教授認為，如果孩子早期語言能力正常，診斷通常歸類於 AS，而早期語言發展遲緩，儘管後期表現像 AS，也診斷為 HFA。運動笨拙可以

作為診斷 AS 的重要條件，但是如果沒有運動笨拙並不能排除 AS 的診斷。

與自閉症者不同，AS 者願意與他人交流，渴望友誼與愛情，但總是以自己的方式，單方面地進行。如果不理解他們的思維方式，就會與其發生誤解和衝突，把他們推向進一步的自我封閉。

在電影《亞當》中，亞當遇到了一個剛剛搬進公寓的女孩貝絲，他們在寒冷的冬夜，去中央公園等候浣熊的出現。亞當顯然對女孩很有感覺，可是回到公寓，他竟然直抒胸臆，問貝絲：「在公園裡的時候，你性興奮了嗎？」把女孩嚇一大跳，還以為遇到了變態色狼。但亞當這種完全不得體的語言只是出於單純和誠實，他坦承自己當時性興奮了，所以想知道對方是否也同樣如此，卻完全沒有考慮到這樣做的社會效果。AS 者不當的言行一旦遭遇交往對象的憤怒反應，又茫然不知自己錯在何處，只有陷入新的困惑、焦慮和退縮。

AS 的起因是什麼？漢斯·亞斯伯格在 AS 者的家庭成員身上常常觀察到同樣的徵兆，後來的研究者也支援他的這一結論，並由此推測基因在 AS 發生中的意義。但是，AS 者的家庭成員雖然可能表現出某種 AS 特質，卻往往局限於某一方面，也比較輕微，例如對社交某種程度的拒斥。

1993 年，瑞典神經心理診所的斯蒂芬·埃勒斯（Stephan Ehlers）和克里斯多夫·吉爾伯（Christopher Gillberg）對學齡期的兒童進行篩查，發現 7~16 歲的兒童中可確診為 AS 的有 0.36%，男女比例為 4：1。如果把疑診 AS 的也包括在內的話，發病率達 0.71%，男女比例為 2.3：1。有研究者認為，女性患者

的症狀相對較輕，特別是在社會交往方面，可能與女性天生具有補償社交能力的優勢有關。中國目前無該症流行病學調查，但是根據鄒小兵教授在廣東省幾所幼稚園的調查，發病率可能不低，同時發現該症誤診率極高。

2009年 10 月 5 日，美國衛生資源與服務部（Health Resource and Services Administration, HRSA）、疾病預防控制中心（CDC）與麻省總醫院（Massachusetts General Hospital）發佈對自閉症譜系障礙的最新調查報告。統計顯示，3~17 歲的美國少年兒童，每 90 人中就有 1 人診斷為自閉症譜系障礙。這一數字明顯高於此前的報告。20 世紀 90 年代初的估計是每1,500名兒童中有 1 人患有自閉症，到2002年，這個數字上升到了每150人中有 1 人患有自閉症。

自閉症與 AS 的人數在增加嗎？數位的時代和地區差異背後，有著公眾認知、診查標準發展變化的原因。但是也有研究者在探討環境、生活方式與藥物的影響。整個社會都在給予自閉症譜系障礙越來越多的關注與瞭解，各國政府也以空前的力度加大了對相關研究的投入。2009年一年就有 3 部關於 AS 的電影問世，也可以視為人類對自身精神狀態關注的一個縮影。

伯納德醫生說我大腦有缺陷，但總有一天能治好。我真不喜歡他這麼說。我不覺得自己殘疾，不覺得自己有缺陷，不覺得自己要治療。我喜歡做個阿斯皮，就像不喜歡改變眼睛的顏色一樣。然而，有件事我倒是想改變。我希望我能在適當的時候哭出來。我擠呀擠呀……但什麼都沒有。切洋蔥時才哭，但這不算。

對於 AS 和其他自閉症譜系，對異常行為的糾正和社交能力的訓練是目前最主流的治療方式。但這也是爭議的所在。瑪麗長大後考入醫學院的心理專業，因為她有一個人生的夢想，就是要治好馬克思的「病」。馬克思得知以後，不但不感恩戴德，反而勃然大怒，情緒失控。AS 者稱自己為阿斯皮（Aspies），他們及其支持者呼籲整個社會改變對 AS 及自閉症譜系障礙的認知，不要把他們視為病人，而是看做神經特質差異和精神狀態多樣性的表現。隨著網路時代的到來，他們在網上組成了自己的社區，構成了具有自身特色的亞文化圈。他們呼籲「孤獨者權益」（autistic rights），並為自己的孤獨感到驕傲（autistic pride）！人的大腦天生有一個「標準的」原型嗎？一個社會，難道要大家的大腦沒有差異才能和諧嗎？如果我們能夠理解同性戀婚姻，為什麼就不能接受 AS，非得把他們轉化成「正常人」呢？

「我的大腦和 NT 不一樣。」

「NT？」

「neuro-typicals（神經標準的人）」

「絕大多數阿斯皮是非常誠實的，心理學家說這是因為他們缺乏想像力，可是心理學家們都是 NT。愛因斯坦、莫札特、湯瑪斯·傑佛遜……他們都是非常有想像力的人。」

「他們都有亞斯伯格症候群？」

「有可能。」

　　亞斯伯格本人就強烈地捍衛自閉症者的價值：「我們堅信，有自閉症傾向的人應該在整個社會群體中佔據自己的位置。他們能夠擔當自己的角色，甚至能比其他人完成得更出色，儘管他們在孩提時代遭遇了最大的困難，給他們的照顧者造成了巨大的挑戰。」亞斯伯格認為 AS 者中的許多人，在未來的發展中，能夠作出傑出的成就，貢獻獨創性的思想。

　　亞當與貝絲在進行曲曲折折的溝通，亞當提到他和愛因斯坦是一類人。這也是一個具有爭議的話題。當 AS 和自閉症譜系障礙進入人們的視野，研究者發現，影響人類歷史的偉人中，許多都難逃 AS 和自閉症譜系障礙的嫌疑，其中最突出的就是愛因斯坦和牛頓。劍橋大學自閉症研究中心的西蒙·巴倫－柯恩（Simon Baron-Cohen）和牛津大學的依安·詹姆斯（Ioan James）認為愛因斯坦和牛頓都是 AS 者：他們都對各自特定領域的知識有強烈的興趣；他們都有社會交往和人際交流方面的困難；他們在投入工作時，都能沉迷到忘記吃飯的地步。牛頓很少說話，對朋友冷淡，還亂發脾氣。開講座的時候，大廳裡即使空無一人，他也會一個勁地講下去。眾所周知，愛因斯坦在 4 歲的時候還不會說話，孩提時代十分孤獨，到了 7 歲還有強迫性的重複話語。在一本名為《他自己的世界：愛因斯坦的故事》（*In a World of His Own: A Storybook About Albert Einstein*）的書中，美國作家意蘭娜·卡茨（Illana Katz）提到愛因斯坦「是個孤獨者，經常發脾氣，沒有朋友，不喜歡人群」。愛因斯坦在講座中常常語無倫次。關於愛因斯坦的刻板行為，有一個聳人聽聞的傳說。他在普林斯頓大學的時候，從研究所回到寓所的路上，要數

路邊欄杆的數目。一旦哪一天他數下來的數字與往日有異，他就要回到起點重新數一遍。

小說《1984》的作者喬治‧奧威爾（George Orwell）也被認為是個 AS 者，他多災多難的一生充滿了社交方面的問題。他晚年寫了一本回憶兒時寄宿學校痛苦生活的書，名為《這就是快樂》（*Such, Such Were the Joys*），書中揭示的人際關係非常符合 AS 的診斷。加拿大著名鋼琴家葛蘭‧顧爾德（Glenn Gould）也是一個合適的候選人，有關他孤僻的故事已經被寫成一本本書。在晚年，顧爾德對社交的棄絕到了這樣的地步：電話與通信成為他與外界溝通的唯一方式。他熱衷於不變的程序，一把椅子要用到坐壞為止。他討厭被別人碰，對冷熱的感覺與常人不同，在演奏音樂的時候身體前後晃動。

2007年，都柏林三一學院的邁克爾‧菲茨傑拉德（Michael Fitzgerald）教授與維多利亞‧李恩斯（Viktoria Lyons）博士在《自閉症與發育障礙雜誌》（*Journal of Autism and Developmental Disorders*）上指出，亞斯伯格本人可能也有 AS 者傾向！亞斯伯格很早就對語言有特殊才能，一生喜歡引用奧地利詩人弗朗茨‧格里帕澤（Franz Grillparzer）的詩，而這詩人本身也是有 AS 傾向的。亞斯伯格在提到自己的時候，常常使用第三人稱，這也是某些自閉症譜系障礙的特徵之一。據後人回憶，亞斯伯格沉默寡言，動作有些笨拙，交友困難，但是對他的病人非常寬容和熱忱，能夠洞察其心理，甚至是埋藏很深的動因，並在一切場合為他們呼籲和辯護。難道是亞斯伯格把對自我的認識，投射到他的病人身上，因而才能作出劃時代的發現，最終幫助了千千萬萬焦

慮困惑、備受歧視的 AS 者？如果亞斯伯格真的是 AS 者的話，
那麼在他身上，就閃爍著 AS 者最溫暖、最動人的光芒。

　　親愛的瑪麗，請接受我搜集的全部 Noblet[1]，作為我原諒你
的信號……我原諒你是因為你不是完人，我也不是，人無完人。
即便是那些在我門外亂扔雜物的人。當我年輕的時候，我想變
成任何一個人，除了我自己。伯納德醫生說，如果我在一個孤島
上，那麼我就要適應一個人生活，只有我和椰子。他說我必須要
接受我自己，包括我的缺點。我們無法選擇我們的缺點，它們也
是我們的一部分，我們必須適應它們。然而，我們能選擇我們的
朋友。我很高興選擇了你。伯納德醫生還說，每個人的生命就像
很長的人行道，有些很整潔，還有的，像我一樣，有裂縫、香蕉
皮和煙頭。你的人行道像我一樣，但是大概沒有我這麼多裂縫。
我希望有朝一日我們的人行道會相交。我們可以分享同一罐煉
乳，你是我最好的朋友，也是我唯一的朋友。
　　你的美國筆友：馬克思・傑瑞・霍洛維茨。

1. 瑪麗與馬克思共同喜愛的卡通玩偶。

PS. 自閉症譜系障礙

　　這是一系列以社會交往障礙和行為異常為特徵的發育障礙，通常伴有狹隘的興趣範圍和刻板重複的行為。自閉症譜系障礙主要表現為三種形態：自閉症，亞斯伯格症候群，未分類廣泛性發展障礙（Pervasive Developmental Disorder Not Otherwise Specified, PDD-NOS）。

？ 植物人懷孕問題?

Q 《悄悄告訴她》裡,昏迷的女植物人被男護工「迷姦」而懷孕,這可能嗎?而且,後來又因為生孩子而復甦,可信嗎?

A 第一個問題,可能。第二個問題,不一定。

植物人一般是因腦部遭受重創造成中樞神經系統損傷,在現代醫療系統的支援與照護下,他們的其他系統——呼吸、循環、消化、泌尿、生殖——可能仍運轉良好。若女性植物人的生殖系統狀況正常,那麼懷孕是完全可能的。此外,植物人按照具體狀態也分為好多種。大部分植物人能在幾周內清醒,如果一個即將臨產的孕婦在最後的孕期中遭受意外事故成了這種植物人,那麼她有可能恰好在生產中或生產後清醒。而昏迷超過一個月的被稱為持續性植物人狀態(persistent vegetativestate, PVS),持續性的植物人只有極少數最終能恢復知覺,即使她經歷分娩也不例外。

文獻可查的持續性植物人成功誕下嬰兒的案例也有至少十幾起。此類植物人孕婦的孕期普遍短於正常孕婦,原因在於早產或者提前剖腹產的機率較高。同時產出的嬰兒體重一般略輕,但跟蹤研究顯示其他狀況正常。

目前的醫學水準已經能利用各種醫療設備維持植物人孕婦的生理機能,如果各種檢測顯示嬰兒狀況正常而且其存在不會危及孕婦生命,那麼就會讓胎兒慢慢長大直到分娩。分娩有採取剖腹產的,也有在麻醉狀況下由產道分娩的。2000年,英國就有一例給植物人孕婦實行硬膜外麻醉讓她經由產道分娩的例子。不過不管是剖腹產還是產道分娩,在麻醉作用下,目前還沒有出現一例持續性植物人因生產疼痛而「痛醒」的。

By 游識猷

? 凍人問題？

> **Q** 《瘋狂的賽車》裡，倒楣的泰國高手被凍成了冰
> 棍——
> 第一，人體會被凍成那種樣子嗎？
> 第二，這個「人冰棍」在片中一直不融化，可能嗎？
> 第三，一些科幻電影裡，某某人被冷凍之後，又可以復活，
> 可能嗎（至少是這種非有意的、掉入冰窟或者到寒冷地帶被
> 凍上而非出於「復活」計畫在醫學上做了準備的冷凍）？

A 第一個問題，當然可能，看過凍生豬嗎？只要溫度夠低，一切
均有可能。

第二個問題，說不好。想想上次你把一塊肉從冰箱冷凍盒裡拿出
後，它多久就開始解凍變軟滴水了？室溫下不會超過 15 小時。而那個倒
楣的泰國高手被主角帶著跑來跑去多久？不過如果主角時不時找機會把
泰國高手重新放回冰庫凍一下的話，也許總體上能堅持得更久些。

第三個問題，不太可能。結冰對機體損傷極大，不過原因可能和一
般人想像的略有不同。

坊間廣為流傳的一種說法是，結冰的時候，細胞裡的冰會把細胞脹
破。這只是粗略地道出了部分原因，細胞外形成的冰晶可能刺傷細胞膜，
細胞內的冰晶對細胞更可能是滅頂之災。此外，結冰的過程是一個水分
子慢慢排列成極其有序的晶體結構的過程。在此過程中，水分子間的氫
鍵作用力非常強大，因此會開始排斥除了水分子之外的其他分子——也
就是事前溶於水的那些鹽類和其他雜質。當人類的血液和細胞液開始漸
漸結冰，這就意味著許多維持生命必須的鈉鹽、鉀鹽、鈣鹽都會被結冰的

水析出，而剩下的液體，其鹽分含量將高到細胞完全不能耐受的地步。

假如你有興趣，可以把一瓶橙汁丟進冷藏庫，然後在它一半結冰的時候拿出來喝一口。我保證，你會發現橙汁濃度高了許多。

而因為結凍的過程一般是從細胞外到細胞內，也就是說，先開始結凍的細胞外液，其鹽度將高於細胞內，鹽度差的存在會讓細胞脫水，最終造成細胞死亡。

因此，在這種非有意的、掉入冰窟或者到寒冷地帶被凍上的狀況下，因為大多結凍過程給了水慢慢形成有序晶體的機會，最終基本上都會導致細胞產生不可逆的損傷。現在實踐中常用的凍哺乳動物細胞的方法是先以保護劑處理以後，再以每分鐘 1 攝氏度的速率緩慢降溫。當然，研究者們仍在努力研究如何精細控制冷凍過程，才能讓冷凍的生物擁有完美復甦的機會。

By 游識猷

？ 斷指再接問題？

> **Q** 電影《兩個只能活一個》裡，黑幫老大的三根手指頭被利刃削斷，能夠接上嗎？第二次依然被削斷後呢？

A 可以。可以。

現代醫學廣泛施行斷指再植術是近幾十年的事，而顯微手術的誕生更讓斷指再植在今天變得司空見慣。一旦發生斷指事故，首先要做的一件事就是將斷指低溫保存。據研究，一截局部缺血的斷指，在室溫下放了 1 小時後的狀況和在 4℃ 下保存了 6 小時的狀況差不多。一般而言，低溫保存的指頭在 24 小時內都有重新接上的希望。

接著可以用生理鹽水浸泡過的紗布裹好斷指，置於塑膠袋中，然後再將塑膠袋放在冰上立刻送醫。

到了醫院，如果符合手術指征，一般斷指再植的程式如下：首先去除那些毀損太嚴重的組織；接著，斷骨處會被截短一點後用鋼釘固定好；然後醫生會連接重定其他組織——神經、血管、肌腱、肌肉……平均一場手術需要耗費好幾小時。

斷指再植術的成功率非100%，手術最終效果和斷面狀況、需要連接的血管數目、病人的年齡以及醫生的經驗等因素都有關。一些斷指因為毀損嚴重或者時間過長，即使勉強接上也令病人疼痛不堪，有的不得不再接受截肢手術重新移除那截指頭。但像黑幫老大這種被利刃削斷的斷指，因為斷面平整，屬於最容易再植的一種。即使第二次被削斷，只要斷指保存狀況良好，同時斷面的各項指標符合斷肢再植的手術指徵，再接個幾次也不成問題。但無論手術多麼成功，一般再植的手指也只能恢復60%~80%的機能。因此如果多接個幾次，那麼最後手指一定會變得笨拙無比。

By 游識猷

? 吮毒問題？

> **Q** 這是一個常用的橋段：某某人中了毒，朋友幫他吮吸出了毒液。如此，中毒者是否就能脫險？吸取毒液的人，有沒有危險？

A 第一個問題：不可能。第二個問題：有危險。

2002年，約翰·霍普金斯大學的格德（Barry S. Gold）教授與馬里蘭大學的巴里什（Robert A. Barish）教授在《新英格蘭醫學雜誌》上撰文批駁一些錯誤的應對蛇咬的傳統急救措施，其中就包括吸出毒液。

對中毒者而言，首先，被咬以後，蛇毒短時間內即進入體內，因此所有吸出毒液的努力基本上都是徒勞無功的。而如果為了吸出毒液把傷口切大，常常會造成鄰近血管和神經的不必要損傷，最終弊大於利。

此外，吮毒的行為還會污染傷口：我們的口腔裡都生長著大量微生物，用嘴吸出毒液時，這些微生物也會從口腔轉移到傷口上，未來可能造成傷口更複雜的感染。

格德教授建議，對中毒者而言，要防止蛇毒在血液循環系統中迅速擴散，最好的方法是保持冷靜，保持被蛇咬傷的部位處在低於心臟的位置，同時嚴格避免跑步或任何會加快心率的活動。

然後我們來看吮毒者。蛇毒雖然有個「毒」字，但是不要把它和普通毒藥的效用混淆起來。與一般毒藥不同，服用蛇毒並不會讓人中毒。它只在注入你的軟組織或血液中時對你產生威脅。但是一旦你的口腔和消化道裡有開放性傷口，那麼吮吸蛇毒的後果和你被蛇咬了沒什麼差別。

雖然絕大部分被蛇攻擊的人最後都平安無事，但還是有極少數致命

案例。至於被蛇咬後多長時間內會致命，這個問題牽涉許多複雜因素：蛇毒的種類，注入你體內的毒素量，傷者的免疫系統對蛇毒反應如何，還有傷者對治療的反應如何。但有一點是確定的，尋求醫療救助的速度越快越好。

　　因此，下次假如你的同伴被蛇咬了，你能為他做的最好措施就是拿起手機迅速撥打求救電話：「請儘快派輛救護車來，有救護直升機更好！」當然了，如果你們已經制服了那條蛇，那麼把蛇帶到醫院也有助於醫生的診療。

By 游識猷

? 割舌刎頸問題?

> **Q** 電影《老男孩》中,崔岷植用剪刀割掉了自己的舌頭⋯⋯舌頭斷掉不會致命麼?他以後還能說話麼?

A 不會致命,但肯定會影響說話。

斷舌立即斃命的說法多來自武俠小說或坊間傳聞,其實並無科學依據。例如在市井新聞的報導中,時不時有一些莽漢子強吻不成,反倒被女事主咬斷舌頭的案例。這些人雖然偷雞不成,但很少有蝕掉性命的情況。

當然,在某些情況下,舌頭處的創傷同樣也很危險。由於舌頭中分佈著豐富的血管,齊根咬去或某種創傷使得大部分舌頭斷掉時,會導致大量出血。而且傷處位於口腔深處,不易採取止血措施。這種情形下如果再碰上荒郊野外或醫療條件不好的狀況,不能排除失血過多致人死亡的可能。

不過,斷舌雖不致命,但影響發音卻是肯定的——即使在現代醫學條件下,通過手術矯正以及後天鍛煉,發音能力也很難恢復到此前的狀態。

語音的發出是一個非常複雜的過程。呼吸器官、喉頭聲帶以及聲腔共同組成了人類的發音器官。其中後者主要由口腔和鼻腔組成,聲帶振動產生的聲音必須經這些聲腔的共鳴方能傳出來。

在這一過程中,舌頭扮演了重要角色。舌頭的前伸與後縮、舌尖的前抵與卷翹都可導致共鳴腔的結構發生微妙的變化,從而幫助我們清晰地發出聲音,也正因為如此,在幾類母音——舌面、舌尖和捲舌母音——的命名中都有「舌」這個字眼。舌頭局部或大部受損會嚴重影響吐字的清晰流暢,嚴重時甚至會使人完全喪失語言表達能力,因此劇中的崔岷植為了掩蓋與女兒亂倫的罪惡(抑或是為了贖罪)而用剪刀割舌,這種方法殘酷、驚悚而且有效。

By 日色提

? _____

> **Q** 那麼，《椿三十郎》（又稱《大劍客》）結尾處，室戶半兵衛頸動脈被三十郎劈中，噴血達六、七十公分有可能嗎？

A 可能的。

什麼叫飆血，頸動脈破裂時的駭人場景就屬於這種情況。六、七十公分的飆血距離尚屬保守，以人的血壓，飆出兩、三公尺都毫不奇怪。人左頸動脈發源於主動脈弓，右頸動脈發源於頭臂幹。如果把體內循環系統的血管比作城市供水網絡的話，頸動脈就相當於主幹管道，此處的壓力與心室中相差無幾。如果此處破裂，血液往往呈噴射狀。外傷性頸動脈破裂的患者如不及時搶救常導致大量失血，並引發失血性休克、腦缺血和呼吸道阻塞等併發症，是一種非常凶險的外傷。

室戶半兵衛的頸動脈被椿三十郎一刀劈中，導致其血濺五步。這一招可謂勝負手，絕殺之後，前者倖存的機率已近乎於無。

By 日色提

Q&A

Keep Rolling... ...

數字意象與理性派
敘事的最優值判定

2

旗袍上的密語——
摩斯碼小傳

文／Albert Jiao

諜戰電影《風聲》的觀眾都會對影片中反覆提到的摩斯碼（又稱莫爾斯碼）印象深刻：在譯電組李寧玉（李冰冰飾）、顧曉夢（周迅飾）每天的工作中，在吳志國（張涵予飾）躺在手術臺上哼唱的旋律裡，在醫院潛伏的護士的手指下，在顧曉夢衣服上縫補的長短不一的線條間……

片中無處不在的摩斯碼到底是什麼？它又有怎樣的神祕力量？

摩斯碼的產生，要從烽火臺說起。

在古代，無論通過語言還是文字，人們傳遞資訊的能力都非常低下。小小縣城內的縣官想傳一個人到堂，沒有擴音器，也沒有電話，要靠衙役們一個接一個地大聲喊；如果皇帝想下一道聖旨，寄一封書信到遠方，要靠快馬加

《風聲》
導演：陳國富、高群書

鞭、日夜不停地傳遞，即使這樣，仍然要耐心等待十幾天甚至上月的時間。這樣的通信方式對於一絲一毫戰機都不可貽誤的戰爭場合是致命的，於是人們想了一些其他辦法，例如「飛鴿傳書」、「烽火臺」。「飛鴿傳書」的書信上可以寫很多內容，可是飛鴿需要一段時間飛到目的地，而且常常有去無回；烽火臺的

濃煙可以在短時間內使遠方看到，可是煙火的有無只能表示「有敵情」、「沒有敵情」這樣非常簡單的訊息。

那麼大膽想像一下，用一個烽火臺的焰火可不可以向遠處傳遞複雜的資訊，例如一個英語單詞「apple」？

設法使烽火臺的濃煙在空中產生幾個字母的圖案？這一定是一個很愚蠢的方案，在空中用焰火產生字母圖案對於現代的煙火工程師都是一個大難題，更何況對於古代的士兵。

先將烽火臺點燃，再弄滅，然後再點燃，用烽火臺點燃的次數來代表不同的字母，例如烽火臺燒一次代表字母 a，連續燒 26 次代表字母 z？這是一個理論上可行的辦法。但是我們還有更好的辦法。可以這樣：先讓烽火臺燒一刻的時間，然後將烽火臺熄滅，再將烽火臺燃起兩刻的時間，再滅掉，用燃燒時間的「一短一長」來表示字母「a」，其他的字母也可以用連續二、三次或者四、五次燃燒時間長短交替的烽火來表示。這樣不必為了表示一個字母燒烽火臺十幾次甚至二十多次，節約了平均時間。這正是摩斯碼的構想。

但是對於烽火臺而言，以上方案在實際中都是不可行的。古人可能單單為了收集木材、取火就要花上大把時間，一次次熄滅了再燒起，不知要花費多少時辰。或許傳遞一句「How are you」，用方案二要一天一夜時間，方案三也要大半天。

電報與摩斯碼的誕生

直到 18 世紀的歐洲，人類最偉大的發現之一——電才給人們的通信方式帶來跨時代的變化，上文提到的設想（費力地將烽

火臺點起再熄滅）只需在電線的一端輕輕按動開關就可以實現，資訊在瞬息之間就可以傳送到遙遠的地方。

1832年秋天，41 歲的美國畫家摩斯（Samuel Morse）在一艘航船上聽一位遊客講起電學知識，被深深吸引的他腦中突發靈感，決定改行研究如何用電線中的電流來通信。

12 年後，經過無數次的試驗，他的設想終於實現。1844年5 月，摩斯將相隔六十多公里的華盛頓國會大廈聯邦最高法院會議廳和巴爾的摩城用電線連接，他操縱華盛頓的發報機上的開關時，電路中時斷時續地產生著電流，巴爾的摩城的收報機中的電磁鐵也因電流的變化而不停地接通和斷開，持續產生著「嘀」、「嗒」聲。

在發報時，發報員如果使連接發報機與接收機的電路接通時間長一些，接收機就會產生一聲「嗒」，如果接通時間稍微短一些，接收機就會產生一生「嘀」。這樣交替著發送長簡訊號（分別用「－」和「‧」表示），幾個信號連在一起就可以代表一個字母和符號。當然，信號和信號間、字母和字母間也要有一定時間間隔，否則就會使接收方無法辨認，把它們混在一起。

以下就是摩斯用「嘀」、「嗒」表示字母和數字的方法，也就是傳說中的摩斯碼：

A　‧－
B　－‧‧‧
C　－‧－‧
D　－‧‧

E ·

F · · — ·

G — — ·

H · · · ·

I · ·

J · — — —

K — · —

L · — · ·

M — —

N — ·

O — — —

P · — — ·

Q — — · —

R · — ·

S · · ·

T —

U · · —

V · · · —

W · — —

X — · · —

Y — · — —

Z — — · ·

1 · — — — —

```
2  · · － － －
3  · · · － －
4  · · · · －
5  · · · · ·
6  － · · · ·
7  － － · · ·
8  － － － · ·
9  － － － － ·
0  － － － － －

?  · · － － · ·
／  － · · － ·
－  － · · · · －
。  · － · － · －
```

其中，E 和 T 分別是摩斯碼中最短的兩個編碼，一個是「·」，一個是「－」，恰巧是外星人電影《E·T》的片名。

對於一段嘀滴答嗒聲或者一張寫滿了「－ · · · · · · － ·－ － · · · · · · · · · － · · · · · － － · · · · · · － ·－ ·－ · · · · － · · · · · · － ·－ ·－ · · · · · － · · · · · － － · · · · · · · · · － · · · · · － － · · · · · · － ·－ ·」符號的紙，普通人要用摩斯碼表一個一個比對才能得到原文，不過李甯玉、顧曉夢這樣經過專業訓練的譯報員，聽「嘀」、「嗒」聲就如同聽人在講話一樣，可以一邊聽一邊在腦中將這些滴答聲「同聲傳譯」地轉換成文字。

有人會想一個問題，英語只有 26 個字母，容易用長簡訊號

表示，那麼千變萬化的漢字怎麼用摩斯發明的電碼進行傳送？其實解決方案在《風聲》片中提到過，就是用四位數字，每個數字再分別用長簡訊號表示。四位數字最多可以表示10,000個漢字，這對於常用的漢字已經足夠了。

摩斯碼雖然是為了電報通信而發明，但卻未必一定要用電流訊號來傳遞，《風聲》中的節奏變幻的曲子、衣服上長短不一的線都可以成為摩斯碼的載體。

不信邪的馬可尼

在隨後的歷史中，電報技術也在戲劇性地不斷向前發展著。

19 世紀 50 年代，英國海岸的一些漁民時常會打撈到一些長長的黑色物體，起初他們以為捕到了「大王黑烏賊」的爪子，但是將這些黑物體切開一看，裡面是些銅線——原來此時英美之間開始鋪設大西洋海下電纜，摩斯碼的滴答聲開始跨越兩個大洲。

在 19 世紀後期，馬克士威等科學家逐漸弄清楚了在空中以光速傳播的電磁波的原理，但是當時人們認為，既然地球是圓的，而包括光在內的電磁波都是以直線傳播的，電磁波不可能在兩地間傳遞資訊。電磁波的發現者赫茲也公開表示「電磁波不可能用於通信」。

可是幾年後，義大利發明家馬可尼不可思議地成功發送了世界上第一封跨越大西洋的無線電報，讓赫茲等人跌破眼鏡。後來人們才知道他成功的原因——在距離地球表面數十公里的大氣層中存在著電離層，直線傳播的電磁波會被反射回地面的另一點，而不是射向茫茫宇宙。

　　儘管很多人對馬可尼完成了這個「不可能完成的任務」深感詫異，這項新發明還是很快被廣為接受，無線電報逐漸取代了需要長距離鋪設電纜、耗資巨大的有線電報，但摩斯碼仍在使用著。

　　在此後的兩次世界大戰中，無線電報在軍事中得到了廣泛應用，但是空中的電磁波也可以被敵方接收到，如何使資訊保密是一個難題。

　　摩斯碼是國際通用的代碼，每個人只要手中有一份摩斯碼表，就可以對電報進行翻譯，沒有保密性可言，《風聲》中的「摩斯密碼」實際是一個錯誤。如果希望更加安全地發電報，就需要用某種方式進行加密。例如，摩斯碼中「短長」表示「Ａ」，「長短短短」表示「Ｂ」，在加密的電報中，「短長」表示「Ｂ」，而「長短短短」表示「Ａ」。當然，這種簡單的加密方式很容易被李寧玉這樣的密碼天才所識破。對於一些複雜的加密電報，除非找到記錄著每一個字母或文字對應代碼的原本，否則很難破譯。

摩斯碼的餘光

　　「二戰」後，電腦、電話、手機、網路先後走進了人們的生活，電報逐漸退出了歷史舞臺。在電腦和數位通信中，無論是炫目的電腦遊戲畫面，還是悅耳動聽的音樂，背後都是由一個個「１」和「０」的二進位碼進行計算和傳輸。有人曾設想在電腦中繼續使用摩斯碼，將電報中的長和短分別換成「１」和「０」，但不幸的是，摩斯碼中代表每一個字母和數字的代碼長度會不同，有的只有 1 個，有的卻長達 6 個，這種方式不方便於電腦的運

算，於是人們設計出了一種新的標準——ASCII碼。

所有的大小寫字母、數字、符號都統一使用 8 位的二進位數字（2 位的十六進位數字）表示。

到1999年，摩斯碼不再繼續作為一種國際標準使用，正式退出了歷史舞臺。不過很多領域中，它仍然發揮著餘熱。

最著名的例子要數 SOS 求救信號了，在摩斯碼中，字母 S 是三短聲，字母 O 是三長聲，從 20 世紀初到今日，「嘀嘀嘀，嗒嗒嗒，嘀嘀嘀」一直作為國際通用的求救信號。

在電影《尼羅河上的慘案》中，主人公大偵探白羅發現身邊有一條眼鏡蛇時，不敢大聲求救，而是輕輕地敲擊牆壁，敲出類似於「嘀嘀嘀，嗒嗒嗒，嘀嘀嘀」的聲音通知隔壁的上校軍官來救他。

在一些海難中，遇險的船員也會用手電筒通過光閃爍時間長短來發出 SOS 信號，向遠處的船隻求助。

帶有某種神奇力量的摩斯碼也經常出現在人們的巧妙創意中。例如，2009年 4 月 27 日，為紀念摩斯的誕辰，摩斯碼現身在谷歌主頁，google的 6 個字母以一種特殊的方式展現在了它的粉絲面前。

在諾基亞手機的一些簡訊鈴聲中，也常常有來自於摩斯碼的靈感，如名字為「Special」的簡訊鈴聲，就是摩斯碼中的「SMS」（簡訊服務）三個字母的聲音。

而在美劇《宅男行不行》（*The Big Bang Theory*）的一集中，摩斯碼成了笑料。有些書呆子氣的天才物理學家謝爾登一天夜裡在思考科學難題時遇到困難，去敲隔壁房間的牆，被吵醒的

倫納德問他要做什麼，謝爾登說：「我在敲摩斯密碼向你求救，這樣就可以跟你隔牆通話，例如敲一點再敲長一點，就是 A，敲……」「可是你現在不就已經在跟我說話了嗎？」倫納德不解地說。

賭場老闆不靠數學，
靠人性貪婪

文／木遙

20 世紀 80 年代的好萊塢名片《雨人》裡，患有自閉症的哥哥（達斯汀・霍夫曼飾）碰巧具有對數字超群的記憶力和心算能力，能背下整本電話簿，也能一眼數出一把牙籤的數目。弟弟（湯姆・克魯斯飾）看準了這一點，帶著哥哥到拉斯維加斯的賭場裡，讓哥哥靠算牌來掙錢，賺得盤滿缽滿。

自閉症患者是不是容易具有數字上的天賦，這不是個容易說清楚的問題，此處按下不表。數字上的天賦能力是不是能直接通過賭博轉化成鈔票呢？這倒值得好好從數學的角度研究一下。

數學和賭博的親緣關係源遠流長。

最早把賭博作為一門科學對待的就是 17 世紀的兩位法國數學大師帕斯卡和費馬，他們關於賭博的一系列通信構成了今天概率論這門學科的源頭。帕斯卡發現，如果你讓一個人賭硬幣的正反面，賭輸了要扣去一塊錢

《雨人》
Rain Man
導演：巴瑞・萊文森
Barry Levinson

的賭本，賭贏了卻只是返還一塊九而非兩塊錢給他，那麼長此以往，莊家平均就能在每次賭博中賺到 5 分錢。5 分錢雖小，但是重點在於，這是穩定且源源不斷的收入。

集腋成裘，一座座淌金流銀的賭城就這樣拔地而起了。

那麼對於賭客而言（例如對霍夫曼飾演的那個患有自閉症的哥哥來說），如何利用數學為自己謀取利益呢？如果他玩的是純粹考量運氣的賭法，那什麼記憶力都沒有用武之地。譬如著名的輪盤賭，在 1~36 的數字之外，天下所有的賭場都會在輪盤上專門設置一到兩個標著 0 的禁止賭客下注的格子，這幾十分之一的概率就像那 5 分錢一樣構成了莊家穩定盈利的來源，也註定了賭客長期來看只有賠錢的可能。

但是有些賭法牽涉賭客個人的技術發揮，情況就要複雜得多，而最著名的例子莫過於二十一點。這種賭法的妙處在於，賭客能夠根據自己的經驗來判斷要不要牌，所以莊家的收益並不確定。麻省理工大學的數學教授索普（Edward O. Thorp）在 20 世紀 60 年代出版了紅極一時的賭經《擊敗莊家》（*Beat the Dealer*），用詳盡的數學模型計算出，儘管莊家仍然在整體上有優勢，但是在特定的牌局上，如果賭客採取最正確的策略應對，就能夠反而掌握極為微弱的機率優勢擊敗賭場。而要採取所謂最正確的策略，就確實需要賭客具有極佳的數字記憶力和心算能力才行。

索普本人用這套辦法在拉斯維加斯賺了一大筆錢，加上書的版稅收入，迅速成為一名大富翁。一批受過良好訓練的算牌手讀了他的書後如法炮製，一時間幾乎逼得各大賭場撤下二十一點的牌桌。這段真實的故事後來在另一部好萊塢影片《決勝 21 點》中被改編後搬上大銀幕。凱文‧史派西飾演一名麻省理工的數學教授，招募了一批數學天才奔赴拉斯維加斯，先是大賺了一筆，然後又被賭場發現其中的蛛絲馬跡，幾乎賠得一乾二淨。這部影片故事跌宕起伏，算是賭博題材電影裡一部相當出色的作品，年

決勝21點 / 得利影視提供。

輕的主人公在賭場裡幾度經歷的大悲大喜跌宕起伏，可以被當做一本意味深長的人生教材來閱讀。

在現實世界裡，算牌風潮導致的這股賭場恐慌來得快去得也快，因為這套辦法要求算牌手除了過人的記憶力和心算能力之

外，還要具有極其鎮定的心理素質才能把握到那微弱的優勢。算牌手必須在賭場重重監視之下隱藏好自己的身份，表現得若無其事，還必須記住全部發牌的順序，隨時在巨大的心理壓力下做出精確的計算和判斷。稍有疏忽，那一點點贏錢的機率就會消失殆盡。賭場的老闆們漸漸發現，看了索普的暢銷書後自以為絕技在握，懷揣著發財的夢想，如潮水一般湧向賭場的大批賭客們，不但賺不到錢，反而源源不斷地賠錢給賭場，於是皆大歡喜。直至今日，算牌手和賭場貓捉老鼠的遊戲仍然時時上演，但二十一點作為各大賭場支柱賭戲之一的地位從未動搖過。

不過，事實上，無論算牌手的故事有多麼傳奇，也只能在賭場現金流中掀起小小的一點波瀾。真正支撐博彩大業的，永遠都不是那些看起來呼風喚雨的莊家，而是無數一邊謾罵一邊虔誠下注的升斗小民們。這體現了概率論最本質的規律：只要樣本數夠大，或然性就會變成必然性；只要人性對金錢的渴望不變，賭博公司就永遠穩賺不賠。

在《雨人》裡，患自閉症的哥哥一度按捺不住，玩了一把輪盤賭（在這種賭法上他的心算能力毫無用武之地），輸了三千美元。他事後對弟弟說：「對不起，我沒忍住我的貪婪」——這個在劇情上無關緊要的細節，卻恰恰反映出了關於賭博這件事最本質的祕密。

如果我是陳永仁，
我會選擇「盲簽字」

文／奧卡姆剃刀

香港電影《無間道》非常精彩，警察、黑幫互派臥底，鬥爭激烈，扣人心弦。片中的主角陳永仁（梁朝偉飾）是個悲劇性人物，警校沒畢業就被祕密派到黑幫去做臥底，劇情進展到最高潮時，打入警局做臥底的黑幫成員劉建明（劉德華飾），將警局裡陳永仁的臥底證明徹底刪除，更關鍵的是，一直與陳永仁單線聯繫的黃督察（黃秋生飾）也已犧牲，陳永仁再也沒

辦法證明自己是警察了，他成了一個正直的黑道分子。或許，劇情安排他死去，想來也是無奈之舉——否則，即使他完成任務，如何再回到警局去上班呢？誰能幫他證明警察身份呢？且慢，似乎命運也可以透出一些轉機……例如，如果事先保管好警察臥底證明，說不定可以打動編劇，欣慰之餘為他另尋安全返回警局的命運，以及清白的身份與名聲。

　　如果我是陳永仁，我該怎麼做？

　　我首先想到的就是把存在警局電腦裡的臥底證明加密，密碼由我一人掌握，以防劉建明之流從中獲取我的資訊。但這還不夠，因為劉建明或其他人雖然打不開，獲取不了我的資訊，但倘若他一時惱羞成怒，將這個加密檔刪除，那我仍會陷入悲劇。

《無間道》
導演：劉偉強、麥兆輝

　　命運一定要掌握在自己手裡！臥底證明由別人掌管我怎能放心，因此我決定要親自掌管。跟黃督察談妥任務及待遇後，我會按約定好的條款寫一份臥底證明，包含以下內容：我的掩護名為「阿仁」，黑幫覆滅後就回警局工作，升一級且獲獎金 50 萬元等，並要求黃督察簽字。

　　但是，注意，我不能讓黃督察看到這份證明——儘管我非常信任他，但還是擔心他將來可能有意或無意地洩露內容。為了杜絕一切可能的風險，在證明寫好後，我會把文字部分遮擋住，只留下空白處讓黃督察簽字。不過，黃督察未必會配合，因為他也怕我騙他，例如我可能寫一份「臥底 1 個月即退休，退休金2,000萬」這樣的騙錢證明，他若簽字豈不是為自己招惹了大麻煩。

　　如何才能讓黃督察既看不到我寫的證明內容，又讓他確信他已經知道了我的證明內容呢？這看似一個悖論，但卻是可以實現的，這就是資訊安全理論中的「盲簽字」。

　　根據盲簽字理論，我會設計這樣的簽字流程：

　　第一步，我寫 10 份掩護名不同的證明，有的叫「阿仁」，有的叫「阿德」等，其他任務待遇等內容都完全一致，用同一種加密方法進行加密，得到 10 份不同的密文。特別的是，這種加密方法對明文的變化很敏感，即使兩份證明中僅有「仁」、「德」兩個字不同，這兩份密文的差別也很大，顯得毫無關係，這種一丁點的擾動就會引起結果差別巨大的現象，叫作「雪崩效應」。

　　第二步，我找黃督察簽字，請他隨機挑出 9 份。我將這 9 份密文當場解密，當他看到解密後的明文條件與我們的約定相同，只是掩護名不同時就放心了，於是他放心地在第 10 份密文上簽

字，而我也放心他並不知道我的掩護名是什麼，可以毫無牽絆地去執行臥底使命了。

第三步，將這份簽字後的證明妥善保管起來，以備將來回警局時使用。掩護名具體是哪一個，取決於黃督察的手氣和我的運氣，運氣不好便會帶來些許遺憾：可能本來我更中意「阿德」這個名字，但黃督察恰好把「阿仁」這份留給了我。

你可能會想，加密演算法有很多，我為什麼非要選擇具有雪崩效應的加密演算法呢？

如果沒有這種特性，由於 10 份明文的大部分內容都相同，我加密後的 10 份密文就會非常相似，只有個別位置不相同，黃督察當然會知道這些不同之處就是掩護名的密文，他獲得了 10 份掩護名的密文及一一對應的 9 份掩護名的明文，就會更加容易地根據這些規律推算出他簽字的那份證明的掩護名的明文。而有了雪崩效應，他就難以找出掩護名所對應的密文是哪個了，我的處境也就相對安全。

你可能又會想：如果對同一個密文有兩種不同的解法，一種可解成雙方約定好的明文，另一種解成我騙錢的明文，若我當著黃督察的面用前一種解密演算法解成雙方約定好的明文騙他簽了字，下個月我拿他簽字的密文，使用另一種解密演算法解成騙錢的明文去找他要錢，黃督察怎麼辦？

這其中涉及了單向函數問題。什麼是單向函數呢？給定了被除數和除數，餘數就很容易確定了，例如被除數 7 除以除數 3，餘數是 1，但給定了除數 3 和餘數 1，被除數會有 4、7、10……無窮多個。正向推很容易得到唯一解，反向推就難以得到正確解

答了，這就是一種單向函數。黃督察規定我必須使用某個尚未被破解的單向函數加密演算法，他有理由確信我不可能破解了這個演算法，否則我就當知名數學家了，臥底這苦差還會幹嗎？

你可能還會想，如果有的證明是按約定內容寫的，有的是騙錢證明，並都用黃督察提供的加密演算法加了密。黃督察恰恰把那份騙錢證明的密文留了下來，而讓我當場解密的內容都是雙方約定內容，黃督察驗證後放心了，在那份騙錢證明上簽了字，那不就被我欺騙了嗎？難道黃督察不擔心這種情況的發生嗎？

首先，如果我寫了 1 份以上（不含）的騙錢證明，當場解開9 份後一定就會被發現。我只寫 1 份騙錢證明，並恰巧被黃督察留下的概率只占1／10，這是我欺騙成功的唯一機會。其次，為了避免這種欺騙的發生，黃督察會事先跟我約定一個嚴厲的欺詐懲罰辦法，只要發現我作弊就法辦我。如果他還不放心，可以要求我搞100份或更多的證明來，直到他認定我不會傻到為了這麼小的可能性而去冒這麼大的風險為止。

10 個樣本是很少的，在實際「盲簽字」運用中，樣本量可以有幾百萬個甚至更多，用電腦處理起來也並不麻煩。欺騙成功的可能性只有幾百萬分之一，而在絕大多數的情況下會受到嚴厲的懲罰，但凡有一點理智的人都是不會幹這種傻事的。正是基於這樣的考慮，盲簽字是安全的，這種協議最不怕的就是非常理智的唯利是圖的人，他們對自己獲利的小算盤打得越精，就越是作繭自縛。

數學家奈許：
真實經歷比電影更意味深長

文／方弦

對很多人來說，數學家可能是遙不可及的存在。他們醉心於那個由各種抽象符號組成的世界，卻離現實很遠。以他們為題材的影視作品少之又少，其中最著名的大概是曾獲奧斯卡最佳影片獎的電影《美麗境界》。

《美麗境界》以諾貝爾經濟學獎獲得者約翰‧奈許的經歷為素材，講述了一位患上精神分什博士與精神分裂症抗爭的過程。那麼，他屬於數學家的一面，又是如何呢？

「這人是個天才。」

這就是奈許的碩士導師給他寫的推薦信，只有一句話的推薦信。

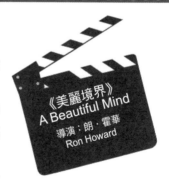

《美麗境界》
A Beautiful Mind
導演：朗‧霍華
Ron Howard

約翰‧奈許的確是個天才。中學時代，在父母的支援下，他就開始在附近的大學旁聽高等數學的課程了。爾後，他得到了卡耐基技術學院（今卡內基－梅隆大學）的獎學金，攻讀數學。僅僅用了三年時間，他就完成了碩士學位。在他尋找攻讀博士的學校時，哈佛大學與普林斯頓大學都向他伸出了橄欖枝。

普林斯頓提供的獎學金比較多，奈許認為這表明普林斯頓更看重他的才能。儘管哈佛大學的學術實力也很強，但「士為知己

者死」，奈許還是選擇了普林斯頓。

　　電影中，奈許被刻畫成一個靦腆的天才，但現實中，剛進入普林斯頓的奈許，其實驕傲好勝：他不愛上課不愛看書，相對於跟隨前人的步伐，他更喜歡自己在數學的世界探索；吹著巴赫曲子的口哨，他可以獨自做上一整夜數學，不知疲倦。

　　但普林斯頓並不是只有他一位數學天才。系主任萊夫謝茨（Solomon Lefschetz），奈許的導師塔克（A. W. Tucker），都是當時各自領域的巨擘。而在與奈許同輩的學生中，也有像蓋爾（David Gale）、沙普利（Lloyd S. Shapley）這樣日後的數學家，更值得一提的是其中還有當時的本科生米爾諾（John Milnor），日後的菲爾茨獎獲得者。

　　這些天才湊在一起，總愛分個高下，而像國際象棋和圍棋之類的智力對抗遊戲恐怕最對他們的胃口了，有事沒事總有人在公共休息室裡一局一局地下棋。電影中的奈許不擅下棋，但現實中的奈許其實算得上一位下棋高手——事實上，奈許當時研究的博弈論，正是一門以各種博弈為研究對象的應用數學分支。

　　當時的博弈論仍然處於起步階段，普林斯頓高等研究所（Institute for Advanced Study）的馮・諾依曼（John von Neumann）是當時該領域的帶頭人，他對「零和賽局」作出了非常深入的研究。所謂零和賽局，即是所有對局者收益的綜合為零，一方獲益必然意味著另一方損失。然而，現實生活中的博弈沒有這麼簡單，雙贏和兩敗俱傷的情況常有發生。就以當時美蘇冷戰為例，如果單純將對方的損失看作己方的收益的話，雙方的最優策略都是先發制人給對方最大的打擊，這當然很不現實。由

於這種局限性，儘管對零和賽局的研究非常深入，但其應用價值不算太大。

於是，當奈許在1950年發表對「非合作賽局」的研究時，博弈學界眼前為之一亮。他證明，即使放棄了「所有對局者收益總和為零」的假定（簡稱零和假定），對於每個博弈，仍然存在一個「均衡點」。在均衡點處，對於每位對局者來說，更改自己的策略不會帶來任何好處；也就是說，每位對局者的策略都是當前的最佳策略。這樣的均衡點後來被稱為「奈許均衡」。如果所有對局者都是理性的話，最後博弈的結果一定落在某個均衡點上。這就是均衡點重要性之所在：如果知道一個博弈的均衡點，就相當於知道了博弈的結局。又因為去掉了零和假定，奈許均衡的應用範圍遠比零和博弈廣泛。

以此為題材，在導師塔克的指導下，奈許完成了他的博士論文。可是，此時奈許的研究興趣早已轉向更純粹的數學領域。甚至在他完成博士論文之前，他已經開始對代數幾何——一個高度抽象的數學領域——產生了興趣，並作出了一些開拓性的研究。

與博弈論不同，儘管代數幾何在今天已經成為數學主流，在實際生活中它並沒有太多的應用。在數學家的眼中，通常代數幾何被分類為「純粹數學」，而博弈論則是「應用數學」中的一員。雖然數學在眾多領域中有著重要應用，但可能令局外人驚訝的是，近代的數學家並不特別看重應用，而更關注數學本身的智力美感。英國數學家哈代在他的《一個數學家的辯白》中就曾寫道：「用實踐的標準來衡量，我的數學生涯的價值是零；而在數學之外，我的一生無論如何都是平凡的。」像奈許這樣有才華

的數學家，如果像在電影中那樣只關注博弈論的話，實在難以想像。而奈許轉向代數幾何的一個原因，也正是因為擔心關於博弈論的研究可能不會被數學系作為畢業論文接受。

　　奈許轉向代數幾何的另一個原因可能更容易明白。奈許均衡超越了馮·諾依曼的零和賽局研究，而因為馮·諾依曼當時也在普林斯頓，所以應該會出席奈許的論文答辯。奈許認為這樣的狀態可能對他不利。實際上，奈許曾與馮·諾依曼討論他的奈許均衡理論，但馮·諾依曼並沒有表現出多大的興趣。「不過是另一個不動點定理。」這就是他的評價。所以奈許認為馮·諾依曼並沒有意識到奈許均衡的重要性，很可能為他的論文答辯帶來麻煩。

　　儘管數學家研究的是最純粹的理論，他們有時也不得不面對那錯綜複雜的現實。

　　幸而奈許的博士論文答辯仍算順利，從入學開始，僅僅花了一年半的時間，他就獲得了普林斯頓的數學博士學位。這無論在什麼時代都稱得上高速度。也由於他的這篇論文，當時美國冷戰智庫蘭德公司在他畢業後旋即將他招至麾下，因為他們認為奈許對非合作賽局的研究可能會在冷戰中發揮作用。在蘭德公司工作一年後，在1951年，他又回到了學術界，任職於麻省理工學院數學系。這時，他才將在普林斯頓對代數幾何的研究寫成論文《實代數流形》發表。

　　從1951年到1959年春天，奈許在麻省理工學院任職的這幾年可以說是他在數學研究上最有價值的幾年。他解決了黎曼流形在歐幾里得空間中的等距嵌入問題，這個問題與廣義相對論有著有趣的聯繫，屬於微分幾何——另一個高度抽象的純數學領域——

的範疇。這個問題跟很多純數學問題一樣，由於艱深，從未被大眾所瞭解，但在當時算是相當重要的進展。這也是奈許在純數學上最大的貢獻。

1956年，奈許開始研究一個有關偏微分方程的問題。這時，他那種不愛看論文而獨自研究的個性讓他吃到了一些苦頭。他並不知道，當時比薩大學的德喬治（E. de Giorgi）也在研究這個問題，已經有了一定的進展。實際上，他跟德喬治各自獨立解決了這個問題。雖然奈許的解答更為精彩，然而是德喬治首先解決了這個問題。這種由於自己的無知而被他人捷足先登的經歷，也許給奈許造成了一定的心理創傷。

在麻省理工學院的這段時間，奈許遇到了艾莉西亞，兩人在1957年結婚了。1959年的春天，艾莉西亞懷孕了。這時的奈許三十出頭，在學術界有了一定的地位，還有一個美滿的家庭，一切看起來都是那麼美好。

誰又想到僅僅幾個月後，奈許便墮入精神分裂症的深淵呢？

據奈許所言，他在艾莉西亞懷孕的頭幾個月開始出現妄想的思維，並不像電影描述的那樣是在進入普林斯頓伊始就出現了幻視。最初發現這點的可能是他的數學系同事。當時奈許聲稱有了一個新想法，有希望解決黎曼猜想。黎曼猜想是解析數論的一個非常重要的核心問題，無論誰解決了這個問題，都會得到數學界無上的榮耀。然而，當他的同事與他討論這個新想法時，卻發現他的想法過於瘋狂經不起推敲。爾後，奈許作了一個關於他的新想法的報告，但這個報告已經失去了思維的光澤。他的同事開始覺得，其中必定出了什麼問題。

更多的妄想症狀陸續出現。奈許開始認為他是某個重要政治人物，有一個祕密團體在追殺他，這是典型的被害妄想症狀。情況不斷惡化，最後在 1959 年 4 月，艾莉西亞不得不將奈許送進精神病院。

為什麼當時事業有成家庭幸福的奈許會突然患上精神分裂症呢？是不是沒有做好妻子懷孕的心理準備導致的？「數學是年輕人的遊戲」，是不是因為害怕自己的數學才能隨著年齡增長而逐漸枯竭？是不是與德喬治競爭的經歷給他帶來了壓力？還是父母的遺傳所致？我們難以給出一個準確的回答，因為我們對精神分裂症仍然所知甚少。但有一點可以確信的是，在精神疾病面前，即使是那些擁有最理性的心靈、研究最抽象的理論的數學家，也與普通人一樣脆弱。

奈許被困在自己的妄想之中。他開始出現幻聽（但沒有過像電影中的幻視）。入院治療，出院後辭職逃往歐洲，被遣返美國治療，離婚，胰島素休克療法，更多的藥物治療，出院。在1970年後他再也沒有入院治療過，寄居在前妻家中。這十年間，他出現過幾個月的短暫清醒時期。在這段時期，奈許做出了一些有意義的研究。但很快，他又陷入了妄想之中，而他的名字，也逐漸被數學界所遺忘。

但他的理論沒有被遺忘。在他與精神分裂症纏鬥之時，來自經濟學界、博弈學界的學者們，在奈許均衡的基礎上，發展出各自的理論，並將其應用到實踐中，從股票市場到拍賣交易。他的理論以另一種方式記錄著他的存在。

經過漫長的歲月後，奇跡發生了。奈許的精神分裂症像冰雪

消融那樣，一點一滴地緩解了。他開始理性地拒絕那些妄想，不再出現幻聽，逐漸開始正常的生活和研究，甚至還學會如何使用電腦。在 20 世紀 80 年代後期，他開始利用電子郵件與別的數學家交流，這些數學家認出了奈許，而且發現他的數學思維恢復，又開始進行有意義的數學研究了。正是這些數學家讓大家知道，奈許從精神分裂症的深淵回來了。

部分由於這些數學家的努力，奈許開始重新被學術界承認。遲來的榮譽接踵而至，其中分量最重的莫過於1994年的諾貝爾經濟學獎，獲獎原因正是奈許均衡。有了這個諾貝爾獎，他又能以學者的身份重新拾起科學研究。儘管不再年輕，他仍希望能像過去那樣，獲得有價值的成果。他與艾莉西亞也在2001年再婚。

儘管失去了數十年的寶貴歲月，對於現在的奈許來說，能平靜地生活和研究，也許就是最大的幸福。

不得不說，有時候現實比電影更意味深長。《美麗境界》只是奈許生平中一個不真實的寫照，奈許本人的經歷卻更為動人。

PS. 菲爾茨獎(Fields Medal)

全名為 The International Medals for Outstanding Discoveries in Mathematics,有「數學界的諾貝爾獎」之稱。每四年頒發一次,在國際數學聯盟的國際數學家大會上頒給有卓越貢獻的年輕數學家(得獎者須在該年元旦前未滿 40 歲)。以加拿大數學家約翰・查理斯・菲爾茨(John Charles Fields)的姓氏命名,首次頒獎是在1936年。

一場層層調用的
函數大戰

文／anpopo

魯迅先生說《紅樓夢》：經學家看見《易》，道學家看見淫，才子看見纏綿，革命家看見排滿，流言家看見宮闈祕事……
一部《全面啟動》，神經生物學家著迷的是夢境解讀，程式設計師anpopo看見的卻是：「哇，堆疊溢位！」

電影《全面啟動》緊抓觀眾視線的是它「夢中做夢」和盜夢的情節設計。在層層深入的夢境裡，人的潛意識逐步放鬆警惕，入侵者便可以趁機盜走儲存在大腦中的資訊。控制夢中的潛意識，「我做你的夢」，兩個人的思想在同一個大腦中爭鬥……觀眾們在兩

《全面啟動》
Inception
導演：克里斯多夫·諾蘭
Christopher Nolan

個多小時中高度緊張地追蹤和分析著劇情，卻在模棱兩可的結局中慨歎著走出影院，深夜裡枕著兩臂延續對於人類意識的狂野想像。

　　然而身為一個業餘程式設計師和《集異璧》忠實讀者，看到人在夢裡死了掉進迷失域（limbo）再也出不來，我第一反應還是忍不住叫出來：「哇，堆疊溢位！」（stack overflow）」

　　對不起我又掉書袋了。「堆疊」是一個電腦術語，為瞭解釋它，我們要先說說「函數調用」（function call）——哎呀！你先別把這頁書撕掉。你看電影裡的每個夢，都是同樣的一組人物，抱著同樣的目標，只是換到了不同的場景裡。這就是一個「函數調用」的過程啊。

　　也許你沒聽說過這個概念，那麼你炒過青菜麼？通常我們會先熱鍋、放油，然後爆炒、加鹽、出鍋。那麼從熱鍋到出鍋的一整套動作就可以寫一個名為「炒」的函數。如果我們為白菜調用這個函數，就完成了「炒白菜」的任務；如果為空心菜調用這個函數，就完成了「炒空心菜」這個任務。你還可以自由發揮，為各種包菜、韭菜、胡蘿蔔調用同一個函數，就把它們都炒了。

　　電影中的盜夢者柯柏先生當然不在乎炒的是什麼菜，他的任務是在他的目標——費雪的腦中播種下拆分公司的念頭。他為「被盜夢者」費雪先生設計的函數就是「夢」（就像上文中的「炒」），讓費雪的潛意識瓦解的夢。在電腦程式中，一個函數內部可以調用另一個函數，在第二層函數運行的過程中，第一層的函數就在等待，直到第二層函數返回了運算結果，第一層函數再利用這個返回的值來繼續它自身的運算。這麼一比較，柯柏的精心設計實際上就是用一個夢去調用另一個夢，上一層夢境中熟睡的人們都在等待下一層夢境中的人完成任務。一旦成功，就用死去的方式返還，來結束上一層夢境。

　　就像程式設計師喜歡在函數中調用函數來使問題步步細化，這些嵌套在一起的夢也起到了步步逼近費雪內心深處的作用。但是這樣層層地調用也有個風險，一旦資訊鏈被破壞，函數不知道

自己身處的是哪一層，事情就要亂套了。這樣就使得「堆疊」這個概念變得重要了。

在電腦語言裡，「棧」是記憶體中的存儲區，它保存著正在運行中的程式的臨時資訊，在程式完成後就被新的程式資訊覆蓋。「堆疊」就是向這些存儲區寫入資訊，好讓系統知道現在哪個函數在等待返回值，以及返回來的值要到哪裡去讀取。

但是電腦的記憶體容量是有限的。當函數調用的層數過多，新調用的函數資訊在寫入記憶體的時候空間不夠，就把一些老的資訊覆蓋了。麻煩的是，被覆蓋的那層函數還在等待下層函數的返回值來完成暫停的任務。這樣雖然新的函數成功運行，老函數卻沒法正確找到返回值，整個程式就出錯了。這種「因為空間不夠而產生的錯誤覆蓋」，就是開頭提到的「堆疊溢位」。

這和情節有什麼聯繫呢？當然有，柯布的老婆梅爾不就是堆疊溢位的受害者嘛。根據影片情節設計，他們判斷現實還是夢境依靠的是自己的意識和記憶。而人腦的容量也是有限的，梅爾在迷失域中就因為夢的層數太多而失去了對現實的記憶。她一直在最底層的函數裡，卻認為活在最頂層的現實，不需要返回到任何地方。而柯布的「棧」還是完好的，他還記得現實中的孩子，知道應該返回到頂層去。

這個時候，如果柯布直接帶著梅爾臥軌，不和她說那些有的沒的，兩人也許就安全地從底層返還了。但是柯布犯了個錯誤，他對梅爾的潛意識進行了修改，這就相當於故意在梅爾的「棧」裡放置了錯誤的但是有意義的資料。這樣當梅爾回到最頂層的現即時，本來整個大程式應該宣告結束，但因為她的「棧」被改寫

了，這個程式就錯誤地認為自己並不在頂層。於是梅爾就失去了對夢境和現實的分辨力，覺得自己應該再死一次才回到現實。

「悲劇啊！」看見梅爾墜下高樓，我不由歎息：一齣記憶體出錯的慘劇。

與其說這是一部關於夢的科學幻想，倒不如說是利用人類的演算法對意識進行的一次設計。據說影片的靈感有部分來自侯世達先生的《集異璧》。在這本涉及甚廣的奇書中，侯先生試圖綜合各學科的知識來探討意識的機制，雖然他也不能完全回答自己提出的這個問題，但他猜想意識的關鍵之處在於「我」這個概念的產生。而這個概念來自自我和外界的區分，來自人類和外界不斷的資訊交流。於是對「我」的認知從出生時起就一層層疊進腦內，這種交流積累終其一生循環往復。書中曾把這個過程類比於函數對自身進行循環調用，那麼影片中的故事設計與電腦原理相似的情況倒也不太出乎人意料。

咦，那麼有沒有可能，導演在試圖把電腦科學的知識植入到我們的潛意識裡面？銀幕前的你，被他的inception施中了嗎？

PS. 《集異璧》

　　集異璧，即GEB，三個字母分別是哥德爾、艾舍爾、巴赫的首字母。

　　書全名為《哥德爾、艾舍爾、巴赫：集異璧之大成》（*Gödel, Escher, Bach: an Eternal Golden Braid*），是美國物理學家侯世達（Douglas Hofstadter）從物理學、數學、電腦科學等多個角度來探討人的意識機理而寫成的一本書，充滿奇思妙想，非常值得一讀。

？ 人腦、電腦資訊交換問題？

> **Q** 《駭客任務》裡，生活在矩陣的人們腦後都有與電腦連接的介面，那麼除了視覺、聽覺、觸覺、嗅覺等外，人腦能夠與電腦直接交換信息嗎？

A 暫時還不能。

這個問題很有趣，「除了視覺、聽覺、觸覺、嗅覺等外」的設定很嚴格，讓這個問題變成了另一個話題：人腦是否可以直接和電腦交換數據？我想到的東西可以直接傳遞給電腦；而電腦裡面儲存的資料，也可以直接傳遞進我的大腦？

如果成真的話，這會是多麼美好啊。然而可惜的是，這暫時不會成為現實；而這個暫時，可能是很長的時間。究其原因，我們對大腦的工作原理，還所知太少。的確，現在可以單憑想像來簡單地控制計算機或者機器人，但是卻沒有辦法讓電腦往人腦中寫入資料。目前人腦和電腦交換資料只能是單向的，而且還在很初級的階段。

現在人們已經可以使用腦電或者功能性磁共振等方式來控制計算機，市場上也已經出現了一些玩具，可以讓人們直接使用想法來玩簡單的遊戲。更精確一點的方法，是將電極植入腦內，根據大腦運動皮層的腦電波來判斷人的意圖，然後將之傳輸給電腦，以控制機械手或者其他工具，準確度與精密度還不錯。

這就是目前人們能夠做的最好程度了。如果想將想法變成一幅圖畫或者一篇小說，目前還不行；如果要單憑想法來控制滑鼠指標，目前也做不到。這些大腦活動太複雜了，人們目前還無法解讀；而直接將資料寫入

駭客任務 / 得利影視提供。

人腦，更只是科幻小說和電影裡的內容。畢竟大腦不是硬碟，儲存記憶時到底發生了什麼，這些資訊是如何組織的，以及對大腦的結構到底造成了什麼樣的影響，目前還沒有人知道。

By 猛獁

Q&A

? 子彈飛⋯⋯的問題？

> **Q** 很多電影（例如《食神》）裡都有這樣的狗血情節：在關鍵時刻，主角的金屬制護身符剛好擋住了射過來的子彈。當然此處的「護身符」可以等價替換為懷錶、徽章、項鏈⋯⋯甚至金牙或是大排檔的桌子。
>
> 與此相反的是另一個常見情節：一枚子彈從一個人身體穿過又打中了另一人，正所謂一箭雙雕。
>
> 自相矛盾嗎？人的身體比不上一枚薄薄的金屬片？不同的槍效果不同？或者，這只是主角不死配角必死效應？

A 子彈可以射穿多遠？這自然與子彈本身有關，但也因槍而異。

子彈的品質和形狀可能會影響出射速度和射程，同樣的子彈用在不同的槍身上也會有不同的效果。例如0.22LR子彈既可以用於手槍，也可以用於步槍。槍械的不同決定了子彈的速度和有效射程，手槍往往速度低，射程近，步槍則相反。例如點三八（0.38英寸）口徑的左輪手槍的槍口初速只有每秒 200 公尺，有效射程可能只有 50 公尺。著名的**AK47**槍口初速則為每秒 715 公尺，有效射程達 300 公尺。有些子彈的速度可以高達每秒 1,500 公尺，有些大口徑狙擊步槍的有效射程為 1,000 公尺以上。

那些設計來打掉直升機、裝甲車的狙擊步槍自然可以輕易打穿鐵板。電影裡，挨打的主角們想依靠一張木板就抵擋AK47的掃射，這倒是滑天下之大稽了——他們不被打成篩子才怪。但對於「溫柔」的點三八，或許真的會有救命的護身符也說不定。

當然，如果剛好碰到了「強弩之末」，那就是主角們的運氣了。

By 水龍吟

Q　《槍王》中，張國榮與方中信的子彈對射，並在空中相遇並抵消，這種事情會發生嗎？

A　有可能的。

在無風的室內（儘量排除風的影響），兩把槍距離不太遠的情況下，仔細調整兩把槍的位置和方向，使二者的彈道（子彈飛行的軌跡）在中間一段區域重合，再同時開火，就能實現子彈撞子彈了。當然在這實驗裡，最好不要用容易損壞、精度也不高的靈長類動物的身體來做支架。另外，導彈打衛星、導彈打導彈，這兩種軍事技術也是廣義上的子彈撞子彈。

如果不仔細調整彈道，直接讓兩個人面對面朝對方開火，有沒有可能讓子彈在空中相撞？

讓我們簡化一下問題，算一下碰撞的機率大小。首先假設兩個人的距離很近，因此彈道可以用直線來代表；再假設兩個人都是神槍手，子彈都是飛向對方的軀幹和頭部這些危險部位（面積為 A）。兩人同時開火，兩顆子彈會同時經過兩人中間的一個很小的視窗。這個視窗位於兩人連線的正中位置，因此其直徑為頭部直徑的 $1/2$，面積則為 A 的 $1/4$。如果兩顆子彈在這個區域出現的機率相同的話，它們相撞的機率等於子彈的橫截面積除以這個區域的面積（$A/4$）。按照 $A = 0.2$ 平方公尺，子彈口徑為 6 公釐，那麼兩顆子彈的碰撞機率約為萬分之六，即兩人同時互射一萬發子彈，才會發生 6 次子彈碰撞。當然這些碰撞更可能發生在局部，在空中迎頭撞上然後完全抵消的可能性就更小了。

By 沐右

> Q　《刺客聯盟》中，殺手安潔麗娜‧裘莉的子彈可以轉彎——這可能嗎？

A　不能。

再貴的槍也不行，胳膊扭成麻花也不行，多漂亮的女子開槍都不行。

從影片裡面看，似乎是甩胳膊導致槍彈有一個初始的弧線運動，然後開火之後子彈保持預定的弧線運動（雖然有時候左右似乎是反的）。

這是不對的。牛頓告訴我們，「任何物體在不受任何外力的作用下，總保持勻速直線運動狀態或靜止狀態，直到有外力迫使它改變這種狀態為止」，這就是牛頓第一運動定律。不考慮重力和空氣的阻力，子彈出射後速度的方向將是不變的（雖然可能偏離槍口的指向），彈道是一條直線。

實際情況下，由於重力和空氣阻力的存在，彈道不會是一條直線，而是略有弧度，但是絕不會像電影裡那麼誇張。重力會使得子彈向下落，因此水平出射的子彈擊中目標的時候會略微向下一些。空氣的阻力會使子彈運動的速度減慢，子彈脫離槍口後速度會越來越小。如果像影片裡面那樣甩出子彈，那麼子彈可能會有一定的橫向速度，這樣在橫向就有一定的空氣阻力使得子彈的軌跡略微偏移。但是由於子彈的速度非常快，射擊距離不太遠的話，這個偏移可以忽略。無論如何，子彈也不能打中牆後的敵人，或者在屋子裡繞一圈把包括自己在內的人都殺掉就是了。

By 沐右

？ 跳機追逐問題？

Q 動作片《007之黃金眼》和《霹靂嬌娃》中都有過這樣的橋段：一個人墜落空中，後面一人緊跟著從飛機跳下，追上墜落者再打開降落傘包。後跳下飛機的人真的能追上先跳下的人嗎？

A 完全可以。

除了《007》之外，經常也有跳傘愛好者從高空一個個跳下之後手拉手形成一個圖案，這就需要後跳下來的人趕上先跳下來的人。

這個問題不能簡單地用自由落體運動來考慮。否則，結果應該是這樣的：不同時間跳下來的人在空間的軌跡一樣，後跳的人總是落後於先跳下來的人，無論如何也不可能趕上。

但實際情況並非如此，因為空氣對跳傘者的阻力必須要考慮在內。

大家都用過扇子。拿扇子扇風，速度越快，就越費力。運動的物體會引起空氣的運動，所以空氣對運動的物體會有一個阻力，而且速度越快，阻力也越大。我們一般考慮的自由落體運動都是速度不大的情況，對應的阻力和物體的重力（地球對物體的吸引力）相比小很多，所以可以不考慮空氣阻力。但是高空跳傘的人在張開降落傘之前速度可以很快，空氣阻力就不能忽略了。

大家肯定也有這樣的體會：以同樣的速度揮動扇子，側著砍過去和扇風是完全不同的。這是因為空氣的阻力和壓迫空氣的範圍有關係，物體垂直運動方向的面積越大，阻力也越大。因此，007只要以跳水的動作一頭栽下去（運動方向面積小了），受到的阻力就會小一些，下落會更快一些，就有可能趕上先跳下去的人了。

By 沐右

 # 高空跳水問題？

> **Q**　《魔鬼大帝：真實謊言》裡有個經典鏡頭，阿諾史瓦辛格追趕的阿拉伯恐怖分子騎著摩托車從高樓墜入對面樓頂的游泳池，然後他平安離去……
>
> 　　高空跳水可以救命嗎？游泳池可以救命嗎？要多深的游泳池才能救命？

A　事實上，許多其他電影也有類似的鏡頭，只是將摩托車換成跑車，或是人直接從高臺跳入水中。

　　這是個很有意思的過程。大家可能很容易想到，摩托車落入水中後，車受到重力、浮力、與摩擦力（也稱黏滯力）的影響（水的摩擦力與摩托車的速度成正比），總的受力向上，所以摩托車在水裡減速。但事實上，水的黏滯係數非常小，即使摩托車速度極高，水的黏滯力也微乎其微。同時，在水中，鋼鐵構架的摩托車的浮力根本無法與重力抗衡。因此摩托車很難在水體內部減速，換言之，游泳池的深淺與緩衝減速沒有太大關係。

　　反過來，這也說明問題的關鍵在於發生水面撞擊的剎那。試想摩托車從高處落下，如果落在地面上，定然撞得粉身碎骨；而落在水上，就像是落在一個彈簧墊上，這種非彈性碰撞會損耗掉大量的能量，使車子速度急速降低。之後人可以設法與摩托車脫離，借助踩摩托車造成的反作用力，並配合水的浮力，人的速度可以被抵消到更低，直到安全撤離。需要注意的是，這種碰撞損耗的能量與接觸面積有關，面積越小則越容易高速鑽入水裡，接觸面積大則比較容易受到緩衝。因此，如果能用汽車，還是不要選摩托車。同時，碰撞發生在極短的時間，這時水會對車子造成極大的衝力，摩托或者汽車也許可以承受，一般人還是不要隨便玩高臺跳水的好。

By 水龍吟

？ 氣球問題？

> Q　電影《天外奇蹟》裡，卡爾用大簇五顏六色的氣球，打造了世界上獨一無二的飛屋。要使一座木屋飛上天空，到底需要多少顆氣球呢？記得在一個訪談節目裡看到主創說《天外奇蹟》裡面的氣球數目是「20,622」。這可能嗎？

A　要想知道兩萬個氣球可以載重多少，需要先知道一隻氣球可以承重多少。現實生活中，節日、生日等慶典常見的漂浮在空中的氣球一般有氫氣球和氦氣球兩種，但因為氫氣比較危險，可能引發爆炸，目前最常用的往往是氦氣球。那麼，讓我們做個最理想的簡化，忽略氣球本身的重量以及繩子的重量，一只氣球充滿氦氣以後直徑大約有 30 cm大小，那麼體積約為 14L。因為氦氣密度（ρ^1 = 0.1786g/L）小於空氣密度（ρ^2 = 1.295g/L），簡單地分析一下受力就可以知道，氦氣的重力向下，空氣的浮力向上，結果是合力的方向向上，大小為 F = mg =（$\rho^2 - \rho^1$）gV，這裡 V 為氣球的體積，g 為重力加速度，大約是 9.8m/s_2。因此一顆氦氣球大約可以承重（即 m）15g。那麼 2 萬只氣球可以支撐大約300kg，這顆相當於幾個人的體重。進一步推算，我們大約需要 7 萬顆氣球才能讓一輛小轎車飛上天，要拉動房子（哪怕是木頭房子），恐怕就需要十幾萬顆氣球了。

這些都是在最理想的情況下做出的估算，忽略了繩子的重量和氣球本身的重量。事實上，根據材質厚度的不同，氣球的重量為 1~3g，而電影中為了讓兩萬多只氣球同時懸掛在屋頂，必須要用到長而堅韌的繩子，因此繩子的重量也很難忽略，粗略估計平均繩長約 10m，則每根氣球下的繩子重量約 2g。這樣算下來，一隻氣球的承重只有 11g 左右了。如果我們再考慮到高空中氣壓會下降，空氣密度變小，因此浮力就會變小，那麼我們就需要更多的氣球，才能讓卡爾的房子飛起來，飛往夢中的天堂瀑布。

事實上，並不是只有我們才把它當作一回事。出品人皮克斯動畫工作室在設計電影的時候已經想到了這個並不算複雜的計算過程，皮克斯的結果是「至少需要 10 萬顆氣球（和我們最簡化的計算結果很接近）才能產生足夠讓小屋飛起的浮力」，但是為了更好的視覺效果，只做了 2 萬顆。

或許，這就是夢想與實際的差別，又或許，皮克斯是想告訴我們——闔上計算器後，別忘了：有時候，數字也不是那麼重要。

By 水龍吟

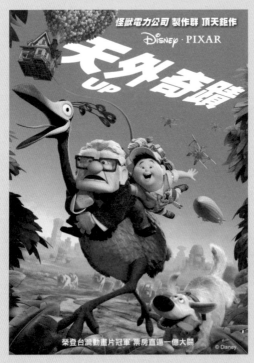

天外奇蹟 / 得利影視提供。

？ 宮崎駿的飛行情結問題？

Q　《紅豬》裡的「施耐德盃」是個什麼盃？

A　飛行是宮崎駿最愛的主題之一。宮崎駿的航空主題作品中，最有名的莫過於《紅豬》。在這部電影中，老爺子再次表達了他對意大利航空界的偏愛。這部作品的背景是 20 世紀 20 年代的義大利，從「一戰」的煉獄中倖存下來的飛行員們為了能重返藍天，追逐著各種飛行機會；隱藏背景則是「施耐德盃」——這項由富翁、狂熱的飛行愛好者、當時的法國航空次長施耐德（Jacques Schneider）捐錢設立的水上飛機競賽。

你在《紅豬》裡看到的，幾乎全都是水上飛機——與普通飛機相比，它們都有著船型的機身和兩個幫助水上平衡的浮筒。為什麼是水上飛機？在那個年代，飛機的航程還很有限，機場也少得可憐，為了實現遠距離飛行，能在水面，特別是海洋上起降的水上飛機就變成了當時的熱門概念。

1913年，首屆施耐德盃在法國舉行，冠軍速度是每小時73.6公里。很快的，這項比賽成了幾個航空大國間角力的平臺。1922年，第六屆施耐德盃在義大利舉行，之前義大利人已經兩連冠，如果再次獲勝，他們就會把施耐德盃永遠留下，終結這項比賽——可惜，被義大利人寄予厚望的Savoia S.12型飛機在鄰近終點時發生故障退出比賽，冠軍被英國人獲得，成績是每小時234.5公里。

在影片裡，紅豬駕駛的飛機上被噴塗上「Savoia S.21」的字樣，歷史上並不存在這樣一架飛機，這是宮崎駿在S.12的基礎上「改進」出來的。實際上它看起來更像是同時期義大利的另一款水上飛機馬基Macchi M.33。

By 瘦駝

111

Q 講講關於《風起》的故事吧，聽說「吉卜力」也和飛行有關？

A 在漫畫愛好者心目中，「吉卜力」無疑是一個神聖的名號。少數人知道，這個奇怪的名字，與宮崎駿的航空夢想和偶像卡普羅尼（Giovanni B. Caproni）有關。

收山之作《風起》很大程度上是宮崎駿對自己航空夢想的一個交代。在作品中，少年時代的日本航空設計師堀越二郎在雜誌裡看到義大利航空設計師卡普羅尼，並成為他的忠實粉絲，不斷在夢中與他相遇——這些場景，分明就是借堀越二郎的角色，再現了宮崎駿兒時的夢想。

卡普羅尼是個怪才，一生設計了幾十種飛行器，多數都像來自二次元世界。例如他最著名的設計之一Ca.60，有 8 臺發動機、9 個機翼，想像力馳騁縱橫，卻夭折在起飛的一瞬間。

1937年，一架全新小型雙發運輸機飛上藍天，這是卡普羅尼領導、並以他的名字命名的飛機製造公司創造出的新作品。在公司內部，它的正式編號是 Ca.309。這架飛機看上去很普通，以至於非常不卡普羅尼。確實，它的設計師是當時卡普羅尼公司的首席設計師帕拉韋奇諾（Cesare Pallavicino）。義大利人給這架在航空史上並不知名的小飛機命名為「給不力」（Ghibli），來自阿拉伯語，意思是沙漠裡的熱風。

經過短暫的飛行生涯，Ca.309 於 1948 年全部退役，當時宮崎駿 7 歲。然而我們可以想像，年幼的大師在他身為航空從業者的父親的書架上翻到一本雜誌，看到了 Ca.309，並將其深深地印在腦海裡。根據吉卜力工作室官方網站的解釋，吉卜力這個名字正是來自於Ca.309。由於日本人的發音，「給不力」被叫成了「吉卜力」——當然，因為宮崎駿而被人類長久銘記的，「吉卜力」和吉卜力運輸機，不過是其中之一。

By 瘦駝

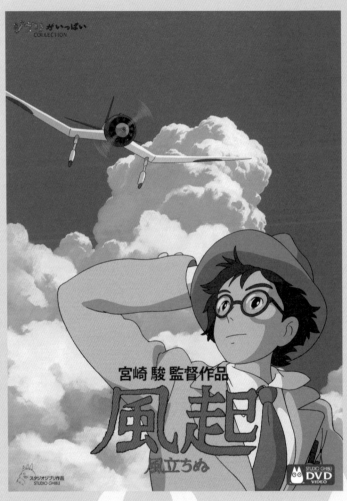

風起 / 得利影視提供。

Keep Rolling... ...

有機能源類型化
解構效應初探

3

想捕捉人類早期文明？
去《阿凡達》看看！

文／邢立達

全球雲邏輯的異星球、跨越物種的愛情、冷光源的六足動物、永恆的人型機甲……加上一個美國大兵的良心發現，令潘朵拉星球上演了最牛釘子戶的傳奇。毫無疑問，《阿凡達》是一部很熱鬧的電影。
看完熱鬧再看門道，你知道這部電影裡，有哪些早期人類文明的影子嗎？

在一個肅殺的冬日，趕在電影下線前一天，我到埃德蒙頓的大影院老老實實地看了《阿凡達》，這多半來自我導師的壓力——

「去看看那部電影，看看它是怎麼剽竊古生物呢。」

看看就看看！

《阿凡達》
Avatar
導演：詹姆斯．卡麥隆
James Cameron

在那些虛構的異型動物中，最牛的反強拆寵物就是魅影（Toruk, 霸王飛龍）了。

魅影的入門版是迅雷翼獸（Ikran）。這種群居動物的下頜有高聳的脊冠，披著蜥蜴花紋的外皮，寬扁的翅膀有半透明的隔膜，

靠翼膜形態的翅膀飛行，一頭成年迅雷翼獸翼展可達 12 公尺之長。其他噱頭還有兩雙眼睛、奇怪的發聲機制、頭上的神經系統插口等。待迅雷翼獸放大成魅影，體積膨脹大一倍，翼展超過 25 公尺，不僅下頜，上頜也突出巨大的脊冠，它全身佈滿紅、黃、黑相間的條紋，耀眼地成為潘朵拉星的頭號空中獵食者。征服魅影則是一件非常危險的事情。大部分人在沒看見魅影之前就已經送了命，這也是「魅影」一名的來源——它的確是你看到的最後一片影子。

　　但所有這些都不能破壞它的元神，那就是最早征服天空的脊椎動物——翼龍。翼龍最大的特徵是特殊的無名指（第 IV 指），這一指由長而粗的 4 節翼指骨組成並向外延伸，其前端沒有爪子，全指光滑無毛，帶褶皺的翼手膜就連接在無名指與身體兩側之間，成為能飛行的「翅膀」。翅膀上還有小小的第 I~III 指，集中在第 IV 指基部。在魅影身上，卡麥隆參考了這個指頭的分佈模式，但把翼龍的小 3 指改為一根，並在末端發散出 3 片羽葉。

　　猛看上去，魅影與翼龍最大的區別在於翅膀，魅影有 4 片，翼龍只有 2 片。這並非由於魅影是六肢動物，而是更受翼龍的啟發。翼龍的翼膜一般來說分成前膜、翼手膜和尾膜三種類型。目前爭議最大的是其中的翼手膜究竟連接著下肢的哪個部位：膝關節？踝關節？第 IV 腳趾？卡麥隆只是把翼手膜連接到腰上，並放大了尾膜，這就煉成了一隻有著 4 片翅膀的空中怪獸了，殊不知這種復原也一度出現在翼龍身上。

　　另一個超級特徵是魅影的脊冠簡直與古神翼龍（Tapejara）如出一轍。古神翼龍來自巴西桑塔納組，屬於一種無齒形態的翼龍。它是一種頗為知名的翼龍，名字源於圖皮南巴人土著語中的「古老

的主宰」。它頭上有一塊高高凸起的脊冠，脊冠通常由口鼻部上的前上頜骨脊和頭部後方延伸出來的頂骨脊構成；下頜末端也有向下的、較小的脊冠。

令人好奇的是，這些脊冠起到什麼作用呢？有假說認為，脊冠在該類翼龍潛水捕魚時起著流體力學作用。翼龍潛水時會先低頭插水，再張口捕魚，其頜部的上下脊猶如船之龍骨，可以減少水的阻力，提高自身速度，減少破浪前進的水花，使其在攻擊魚類時更加迅猛與隱祕。當攻擊完成後，這樣的構造使翼龍脫離水面恢復普通飛行狀態時無須花費太大的力氣去克服水的阻力，整個攻擊過程非常完美。可以想像，它們捕獵的場景絲毫不遜於魅影。在一次新聞發佈會上，古神翼龍的研究者凱爾勒（Alexander Kellner）曾頗為動情地說道：「若不是看到化石，真的無法相信會有這樣的動物。你能想像這種長相的動物在水面上向你直衝而來的景象嗎？那一定是在地獄才有的景象！」

最後是體型的問題，最大的翼龍能有多大？這同樣超出你的想像。在恐龍時代的末期，翼龍已經極為適應當時的飛行環境，它們在空中幾乎沒有天敵，也沒有競爭對手。在這種一極獨大的情況下，它們演化得肆無忌憚，體積不斷增大，已經觸及了飛行動物體形的上限！其中神龍翼龍類翼展可達 4~12 公尺不等，一些年老個體或者未知種類甚至能達到 18 公尺，這相當於兩架F-16「隼」戰鬥機並排放在一起！

《阿凡達》中，其他顯而易見的古生物，還包括家園樹（Kelutral）和槌頭雷獸（Hammerhead Titanothere）。

家園樹超過 150 公尺高，胸圍約 30 公尺，樹上佈滿蜂窩般的

天然洞穴和山洞，是納美人休養生息的居所，它的原型是地球上的紅杉樹（Sequoia sempesvisen, 種名意即永生）。紅杉樹最早出現在侏羅紀，一度遍佈於北美大陸大部分地區，目前的最高紀錄是111米，樹齡可以超過2,000年。著名的「昌德利亞」紅杉，高 96 公尺，胸圍 20 公尺以上，因它擋住了公路而被「開膛破肚」，成為公路史上著名的大路標。

槌頭雷獸是一種六條腿的犀牛，體格相當於大象的兩倍，頭部擁有一塊凸起的橫形骨，生活中到處橫衝直撞。它的原型是生活在晚始新世的錘鼻雷獸（Embolotherium），它屬於奇蹄目，身長 5~6 公尺，整個腦袋幾乎占了身長的 1／4，鼻骨碩大加長，且明顯向前上方抬起，看起來很像一隻角。為什麼說「很像」呢？因為錘鼻雷獸真正的角已經退化，而這種鼻骨雖然外形像角，卻結構脆弱而且富含神經和血管，在猛烈撞擊時容易碎裂並造成很大痛苦，因此不能作為有力的防禦武器——好在有電影，錘鼻雷獸破壞世界的大夢想被槌頭雷獸實現了。

所謂視覺盛宴，其實是卡麥隆導演以生物演化和人類早期文明發展為線索，燒錢製作的一個猜謎遊戲，謎底就是我實驗室裡面那些千奇百怪的龍化石，就是我們的現實世界——這或許也是這部電影的一切令人感覺新奇、又隱約感到一絲熟悉的原因。電影的熱映只是表明，我們愛上了我們自己世界的影子，愛上你，就是在你身上看到了自己。

《侏羅紀公園》大起底

文／邢立達

無論從特效技術角度評價，還是對科幻愛好者的震撼，1993年上映的電影《侏羅紀公園》都算得上里程碑式的電影。

但本文要做的，除了吐槽一些不夠專業的細節，還要探討電影幕後一些嚴肅的……科學八卦。本文作者可是如假包換的恐龍達人，影片中古生物學家的原型，正是作者的導師！

《侏羅紀公園》
Jurassic Park
導演：史蒂芬・史匹柏
Steven Spielberg

哈蒙德博士在研究過程中發現一隻吸了恐龍血、被困在琥珀化石中的古代蚊子，他從蚊子體內的恐龍血中提取出DNA，複製出真正的恐龍，並建造了一個「侏羅紀公園」。沒想到，公園發生意外事故後又遭人破壞，恐龍逃出造成了災難性局面……

對於古生物愛好者來說，《侏羅紀公園》三部曲是不折不扣的神作。當年，還在讀小學的我聽到這部電影終於被引進，便節約了 15 天的零用錢，走進電影院，貓起來連續看了三次。在影片誕生近 20 年之後，已經拼殺於恐龍屍骨中的我，寫下這句話的時候，手依然會顫抖。

對「80後」恐龍愛好者而言，除了日本的《恐龍戰隊克塞頓》的「特攝」恐龍以及《十萬個為什麼》中只有三頁的恐龍介紹之外，幾乎再沒有什麼途徑來瞭解這類神奇的動物。而1993年好萊塢那轟然一聲驚雷響，恐龍瞬間從紙張上、特攝模型中活過來了。毫不誇張地說，這部電影撐起了至少整整一代人的恐龍情結。

即便是在恐龍文化已經根深蒂固的美國，《侏羅紀公園》也意義非凡。此前的恐龍電影習慣於依賴定格動畫或真人扮演，而盧卡斯的工業光魔公司（Industrial Light and Magic）就像高尚的絕地武士，第一個站起來面對困境，電腦 CG 製作的恐龍成為電影歷史上一道分水嶺。影史上第一次出現了由數字技術創造的，能呼吸的，有真實皮膚、肌肉和動作質感的角色。

《侏羅紀公園》開場不久，一頭腕龍在吃樹上的樹葉並仰天長嘯的情景，不僅讓影片中的科學家們目瞪口呆，就連銀幕下的觀眾也都開始懷疑起自己的眼睛：這種已經滅絕了上億年的動物居然能夠在人世間的銀幕上重現？這種震撼不僅僅是一部電影所能帶來的，這是遠古生命帶給我們的、超越時空直達心底的感動，生命的偉大在此時得以淋漓盡致地體現——在晚白堊世那顆巨大的隕石撞擊地球之後的第65,001,993 年 6 個月 11 天，拜《侏羅紀公園》所賜，滅絕多時的恐龍在這一刻得以借屍還魂了！

那些人

影片有一個不為人常提及的偉大之處，就是導演史匹柏充分尊重了古生物學家的意見。在古生物學家的幫助下，恐龍第一次擺脫了冷血的傻大個兒形象，滿腔熱血地向新世紀奔去。

對影片貢獻最大的兩位古生物學家，一位是「恐龍牛仔」約翰・霍納（John R. Horner），另一位便是我的導師，「拼命三郎」菲力浦・柯里（Philip J. Currie）。前者是熱血恐龍論的頭號鼓吹者，後者則是肉食性恐龍的世界權威。

先說我的導師菲力浦・柯里，他榮幸地被當成了片中古生物學家的原型人物。據說劇組來到他身邊，觀察多時，記錄滿滿，回去就造就了活靈活現的古生物學家亞蘭・葛蘭特。

片中的格蘭特愛恐龍如命，一心想把整個蒙大拿州的恐龍「解放」出來；喜歡嚇唬小孩子，片頭他就拿出恐龍大爪子，在小孩子肚子上比劃，「會把你開膛破肚哦！」

——柯里就是這樣的人。他全身心愛著恐龍，恐龍在他心目中的地位並列於家人；他愛死了野外挖掘，最大的願望就是死在挖掘現場；他童心未泯，經常在走廊上給我來上一拳，或者逼我吃烤不到兩成熟的牛排，說恐龍都是這樣過來的。

再說霍納。據說，在整個拍攝過程中，霍納一直對史匹柏比手畫腳，這裡不對，那裡要改，不改我就躺在攝影機前打滾了（他真做得出來）。

霍納是一個神奇的人。他從小學二年級就開始變成「後段班學生」，老師們都認為他是故意偷懶或者根本就是一個「白癡」。但他從小就對古生物學極感興趣，即便每門課程的成績都慘不忍睹，但只要一有長假，他就會到圖書館裡研讀科學類的叢書。進入大學對於霍納來說更是悲劇的開始，他花了七年還是沒有取得學位。窮途末路之際，他給所有古生物博物館寫信求職，終於在普林

斯頓大學古生物部謀到個化石標本管理員的職位。從此，他便全身心投入他所愛的事業中去，在野外展開瘋狂的挖掘工作。

不久，老天終於為這位恐龍學界的「阿甘」露出了笑臉。1978年夏天，霍納及好友馬凱拉（Bob Makela）來到落磯山丘寶鎮勘查化石。這裡有一間石頭小店，為了瞭解情況，霍納與店主老太太聊了起來，得知此地只有些鴨嘴龍的零散化石，覺得有點失望。此時突然天色一變，大雨傾盆。

下雨天留客天。老太太便留霍納哥倆喝杯熱咖啡，或許老太太覺得眼前的兩個小夥子有點學問，便拿出了一個咖啡罐，說裡面有一些前幾天在蛋山撿到的小化石，想請客官幫忙看看是什麼。說著就把咖啡罐一倒，小骨頭滾落在霍納與馬凱拉面前。霍納哥倆不看則已，一看嚇一跳，激動得半響說不出話來——眼前是北美第一個恐龍的胚胎化石！霍納一下子名震學界！

由於霍納有著長年累積的古生物學知識與經驗，史匹柏找上門去，拜託他讓電影中的恐龍變得更為生動逼真。霍納說過：「我知道我和別人不太一樣，不知道從何時起，我的思考方式就與一般人不同，但我因此能提出不同的觀點，看到別人無法看到的角度！」他沒讓史匹柏失望，他為影片中破殼而出的恐龍寶寶安上了小蛋齒，這一小細節令恐龍變得栩栩如生；然後，他踢飛了拖著尾巴的暴龍模型，告訴劇組：「暴龍不是長這模樣的！」

暴龍的姿勢一度是恐龍學的大難題。早年的研究者在裝架暴龍骨架的時候，總是無法把重達 2 噸的骨頭組合成心目中的形象——靈巧如大鳥的兇殘巨獸。所以他們只好將暴龍組合成直立而遲鈍的模樣，讓暴龍的尾巴拖在地上，以此來協助支撐身體。

簡單來說，那時候的暴龍，包括我們小時候看的暴龍，都活像一隻哥吉拉。

直到1990年，化石獵人蘇珊在南達科他州發現了迄今為止最完整的暴龍蘇[1]，其廬山真面目才得以昭顯。哥吉拉形態的暴龍是不可能成活的，因其脊柱承受不了這麼大的負擔。於是，人們不得不重新拼接博物館裡這具近 1.6 噸重的暴龍化石，將其改成頭呈低垂狀，身體和地面平行，依靠巨大的骨盆作為支點，同時以尾巴作為平衡整個身體的配重。它的頸部被擺成了一個大致的 S 形。距離1915年的首次裝架，時間已近百年，暴龍的形象終於得到修正。

霍納自然不能讓哥吉拉形態的暴龍出現在影片中，在他的堅持下，劇組按照最新的研究結論製作了完全符合解剖學標準的暴龍姿態。

那些事

雖然有耗資上千萬美元完成的 88 個電腦特效鏡頭和全世界最好的恐龍學者的各種鬼點子的幫助，鬼才史匹柏終於完成了這部神作——不過，這依然是一部好萊塢商業片，它不可能完全從

1. 蘇（Sue）是歷年來最大且最完整的暴龍化石之一，代表著北美洲最頂級最龐大最兇猛的肉食性恐龍。它為什麼叫蘇？是因為發現者叫做蘇珊·漢卓克森（Susan Hendrickson）。1990年 8 月 12 日，蘇珊在化石點遛狗而發現了這具化石，沒想到，其所有權竟引發了地主與科學家之間漫長的官司。最終，1997年 10 月 4 日，芝加哥菲爾德博物館以840萬美金拍下蘇，於是它又成為歷史上最貴的恐龍。

科學的角度來描繪恐龍。其中有的想像的確被後來的化石證據所證實，有的想像則過了頭。

雙脊龍？傘蜥？

從古生物的角度，影片重大的問題必然是恐龍DNA復活的問題，這是那麼的不切實際。而大量恐龍也出現了「變異」，例如《侏羅紀公園》第一部中攻擊胖子職員丹尼斯·納德利的小型雙脊龍，只見它「砰」一聲開了脖子上的兩大片皮膜，活脫脫一個史前版本的傘蜥，最後「嗷」一下噴射出毒液來。而現實中的雙脊龍遠遠大於影片中的造型，至少可達 6 米，且沒有皮膜，更不能噴毒，而是吃魚的恐龍。

伶盜龍的一場誤會

伶盜龍是《侏羅紀公園》中最出色的明星。它們成群結隊，從與身體等高的草叢裡飛速奔跑而來，用腳上第 II 趾上的巨大「殺手爪」一下子把考察隊員撲倒在地，緊接著就是滿嘴鋒利的牙齒伺候。然後還善於思考，能用叫聲來彼此交流，並製作陷阱來捕殺人類！

不過，這一切都太誇張了。真實的伶盜龍要比電影裡的小一圈，頭型較扁，尾巴更長更僵硬，電影裡的伶盜龍造型其實是基於其近親恐爪龍修改而來。從化石記錄看，伶盜龍其實只發現於亞洲的蒙古，而恐爪龍則來自美國蒙大拿。

更要命的是，伶盜龍甚至被設定比海豚和靈長目動物更聰明，這實在有點過分，伶盜龍的智力再好，怕也是低於鴕鳥。《侏羅紀公園》第三部中，一些伶盜龍的頭後方與頸部新增了類

似管狀的毛髮，事實上伶盜龍卻是手臂上有飛羽。

不過，影片認為伶盜龍是群居的，並團隊合作狩獵，這個觀點在當時並沒有任何化石證據，最多就是一個合理的推斷。但2007年，來自中國山東的此類恐龍的足跡顯示，至少有 6 隻伶盜龍類恐龍並排走過，這成為目前唯一的馳龍科集體行動證據。

腫頭龍擅長的是側面碰撞

《侏羅紀公園》第二部中的腫頭龍被戴上了「不死」的光環，只見它「嘭ㄎㄥˊ」的一下，把恐龍獵人的吉普車撞翻了，然後頗為得意。這也不符合古生物學的新知，有限元分析表明腫頭龍的頭骨無法有效地吸收衝擊力道，並不能承受強力的壓力與撞擊。

它的頸椎與背椎前半部分也並非筆直，所以當這個圓形的顱骨撞擊時，很容易偏離目標物。所以這類恐龍應該是擅長於側面碰撞行為，而不是不要命地去撞吉普車。

穿越而來的棘龍

棘龍作為新的明星，來自《侏羅紀公園》第三部，它在片中威猛無比，猛地跳出來單挑暴龍，並竟將暴龍置於死地，成為許多影迷和古生物愛好者津津樂道的話題。

這個長著鱷魚嘴的傢伙其實也蒙冤了，且不說它與暴龍不在一個時代，它雖然很大，體長超過迄今發現的其他肉食性恐龍，可能達到破紀錄的 17 公尺，但它卻是老實的漁夫。這是因為它的牙齒不同於常見獸腳類的餐刀形的牙，而是呈圓錐形，牙齒表面有縱向的平行紋，這樣的特徵是鱷魚等食魚性爬行動物所特有的，牙齒

表面的紋路有助於讓魚肉不緊貼於牙齒上。古生物學者曾經在棘龍化石的胃部發現大量的魚磷，證明棘龍是以魚為主食的恐龍。

無齒翼龍應是無齒的！

《侏羅紀公園》第三部中的無齒翼龍也把科學看成兒戲，它嘴巴裡有可怕的牙齒，腳像禿鷹，愛子如命，飛行能力卓越。實際上的無齒翼龍卻沒有牙齒，人家本來就叫「無齒」……而且生下蛋後就拍拍屁股走人，平時出海吃吃魚，哪裡有這麼多煩心的事情。

很有意思的是，影片雖然名為《侏羅紀公園》，但出現的絕大多數恐龍卻來自侏羅紀之後的白堊紀，只有攻擊小女孩的像小雞那般大的美頜龍、片頭的大腕龍等為數不多的恐龍是來自侏羅紀。而所有這些不真切的地方，則被歸結於恐龍基因工程上的問題。據說對此，霍納和柯里兩位顧問也是無可奈何。

1997年，斯皮爾伯格再次執導了《侏羅紀公園》的續集《失落的世界》，這次是恐龍獵人大出擊，在荒野上像牛仔一樣捕獵恐龍，最後竟然把暴龍帶到城市，引起大騷亂。

到了《侏羅紀公園》第三部被引進的時候，我已經可以協助環球影片公司的譯製部門翻譯恐龍的中文譯名。我得以提前一睹為快，並提議把霸王龍改為暴龍，把速龍改為伶盜龍等。除了報酬，我還意外得到了特製的兩公尺海報、衣服帽子等。

不過，那時我也很遺憾地得知，此時的《侏羅紀公園》中恐龍已經在「智慧」的道路上越走越遠，如果再拍下去，其實與《異形》沒什麼大區別呢。事不過三，這個系列也終於在接近爛尾的時候，完美落幕了。

經典鏡頭重播一：
伶盜龍能呵氣？可以的，恐龍可是熱血動物！

除了上文提到的一些，霍納對此片的貢獻，還在於令所有熱血恐龍支持者看到熱淚盈眶的一幕「恐龍呵氣」！這口氣在哪裡？就在公園老闆哈蒙德的兩個寶貝孫子蕾克絲和提姆被一群伶盜龍堵在食品冷藏室裡那一幕。

劇組原來做好的伶盜龍模型是嘴裡不斷「嘶嘶，嘶嘶……」吞吐著蜥蜴般分叉舌頭的。可霍納指出恐龍是熱血動物，不是冷血蜥蜴！史匹柏靈機一動，設計出一個極棒的鏡頭：一隻伶盜龍從冷藏室門上的舷窗外窺視屋內動靜，並且在冰涼的窗玻璃上呼出一片霧濛濛的哈氣，熱血的感覺撲面而來。不要小看這一口氣，它其實和恐龍研究史上的一大爭議有關。

這個爭議的源頭可以追溯到1964年，著名古生物學家奧斯特羅姆（John Harold Ostrom）在美國蒙大拿州發現了一具中型恐龍的化石，驚訝於該龍攝人的爪子，於是將其命名為恐爪龍。從身體結構上看，恐爪龍實在太敏捷與矯健了，所以奧斯特羅姆認為恐爪龍是一種熱血的恐龍，它們與鳥類有著高度的親緣關係，「熱血恐龍論」誕生了。

奧斯特羅姆的得意門生，羅伯特・巴克（Robert T. Bakker）進一步探討了老師的假說。巴克認為恐龍進化到鳥，在生理代謝上也需有革命性的變更，即恐龍應具有高的新陳代謝率。1975年，他在《科學美國人》雜誌上發表了《恐龍的文藝復興》一文，直言不諱地提出恐龍是熱血動物，恐龍並未完全滅絕，鳥類就是恐龍後代。

巴克為此還寫了一本恐龍小說叫《紅色猛禽》，完全從一

隻晚白堊世馳龍的視角來講述故事，裡面有一幕是馳龍一家子在雪地上玩得起勁，這高調暗示馳龍是熱血的。巴克正是如此極力鼓吹熱血恐龍的學說，鐵了心要把傳統冷血恐龍逼到窮途末路。這些舉措每次都挑起了恐龍熱血或冷血的大辯論，雙方從骨骼組織學、行走姿勢、捕食者與其被捕食者比率、地理分佈、取食行為、散熱與保溫、與鳥類的親緣關係等方面 PK 不斷，目前看來，熱血是佔據絕對上風的。

經典鏡頭重播二：
暴龍怎能追上吉普車？錯！這不科學！

至於影片中另一個經典場面，暴龍狂奔追殺吉普車那段，更是打滿了問號。暴龍到底能跑多快？這是古生物學中一個非常受關注的議題。2002年，美國古生物學者通過電腦類比得出了答案。計算表明，動物的體重越大，它依靠兩足奔跑所需的腿部肌肉占體重的比例也越大。一隻普通的雞，腿部肌肉只需要達到體重的17%左右。

而一隻體重 6 噸的暴龍，如果它能夠奔跑，那麼它腿部肌肉的重量將超過身體總重量的80%，但現存的陸地脊椎動物的腿部肌肉一般不會達到身體重量的50%。所以學者認為暴龍的生理結構決定了它們不能奔跑，只能以每小時18~40公里左右的速度行走。所以，如果你下次開車遇到暴龍，別擔心，用力踩一下油門，即能全身而退。

PS. 再造侏羅紀公園，目前還只是夢想

文／Ent

《侏羅紀公園》首映到現在已經過去足足 20 年了——這些年來，生物技術進展如此迅猛，如果不考慮經費問題，現在能否造一個真的「侏羅紀公園」出來？

很可惜，大概還不能。

一個無法迴避的事實是——電影《侏羅紀公園》的背景設定存在一些根本的缺陷。

編劇的基本設想是，琥珀可以保存蚊子化石，如果蚊子恰好吸過恐龍的血，就能從恐龍的紅細胞中提取出DNA殘片，將這些殘片整理成完整的片段，然後注入鱷魚的受精卵中，最終發育成恐龍個體。

這想法有其巧妙之處——現今已知最早的蚊子琥珀化石是來自 1 億年前的白堊紀，而根據「分子鐘」推測，蚊子可能起源於 1.5 億年前的侏羅紀晚期，來得及遇見大部分著名的恐龍；而且，和哺乳類不同，恐龍的紅血球是有核的，於是從血液中提取DNA變得容易許多，殘片整理成完整片段也是大規模基因組測序用到的手段。原書作者邁克爾‧克萊頓早在1991年就構想出這一切，確實值得佩服，但可惜，他只猜中了開頭，沒猜中結局……。

DNA分子雖然以穩定著稱，但是壽命也並非無限。在放置的漫長過程中，可能遭遇各種風險：還原、取代、斷裂、解旋、溶解流失甚至被細菌吃掉……無論哪一種，最後都不會是大團圓結局。

按照微生物學家比德萊（Kay Bidle）的估計，正常情況下，DNA分子平均每過110萬年就要損失一半；照此推算，即使是離現在最近（6,500

萬年前）的恐龍，也只能剩1／1018的基因，基本等同於全軍覆沒。20世紀八九十年代曾有多份報告宣稱「提取出了很古老的DNA」，後來證明都是現代DNA的污染。2009年也曾經有過研究宣稱提取出了4億年前的DNA，但要注意，這些是嗜鹽細菌的DNA，埋在鹽結晶中逃過一劫，而恐龍DNA似乎沒有可能保存在這種條件中。

現在不妨退一步想，假定我們走運，找到了足夠的DNA——這樣，就能輕而易舉拼出完整片段來嗎？

其實很難。要知道，人類的基因組測序是先將完整的基因組打碎測序（因為單次測序的DNA片段不能太長），然後再重組。但化石經歷了漫長的時間，而且恐龍又包含很多種類，因此，極難保證這些少量殘片最終能拼出一種恐龍的完整基因組——就像一盒拼圖只要肯花時間，早晚可以拼成；可如果是一百盒拼圖混在一起再隨便撈出一把，難度就大多了。

電影中的科學家使用了很多來自鳥類、爬行類甚至是兩棲類的基因來填補，這不失為一個好辦法，不過考慮到我們對人體自己基因組的瞭解還十分欠缺，要分析清楚恐龍的基因組各個部分是什麼功能，可以用哪些來自其他物種的片段替代，恐怕不是短時期內可以解決的問題。

那麼，讓我們再退一步吧——假設可以修復出一種恐龍的完整DNA，也並非意味著即可萬事順利，科學家依然面臨著重重問題——

例如，DNA不等於細胞，沒有細胞環境，DNA不過是一堆大分子。電影中的科學家將恐龍的DNA注入鱷魚卵中，但是，裸露DNA注入細胞後是留不住的，即使不被降解也會在細胞分裂時丟失，因此，必須人工修飾再加上各種核蛋白，製造成人工染色體，才能保證長遠留存。但是，如今後生動物的人工染色體還不是特別成熟的領域。何況，不僅僅是注入，還得將核裡面原有的鱷魚染色體取出，這需要難度極大的操作。（說到這裡，我們倒是可以換種思路，將整個鱷魚細胞核取出再放一個人工的恐

龍細胞核進去——可是人工細胞核離實際應用……似乎更遠。）

再繼續退讓一點好了，即使最後，以上各步均告成功，發育的問題還是無法解決——對於胚胎的早期發育過程，卵細胞裡存在的母源 mRNA 和蛋白質是重要的調控因數，但來自鱷魚卵的 mRNA 和蛋白質真的能成功地調控恐龍的核基因嗎？這件事情還沒有多少實驗來證明，但是考慮到調控機制如此精細，跨物種還能成功的可能性似乎不大。

總之，雖然《侏羅紀公園》可以說是我們這一代的恐龍啟蒙電影，但不得不承認，它構建的那個科學藍圖，有很多部分尚無法實現，而且一段時期內都極難實現。我們現在可以做的，只能是抬頭看看天空中飛行的鳥兒，想像一下它們祖先當年的英姿。

好吃好看好用好豚鼠！

文／瘦駝

2009年冬天，迪士尼給全球孩子們帶來的禮物是——幾隻「鼠」特工。《鼠膽妙算》，故事稍顯老套，不過如果觀眾只是涉世未深的小朋友們的話，應該不會在意這一點。

影片裡受過訓練的豚鼠們為了掌握自己的命運，披掛著先進設備衝衝打打，可愛又一本正經的模樣令觀眾牽掛牠們的命運又不禁莞爾。這幫小英雄的真實生活狀況又是怎樣的呢？你想瞭解牠們——其實很想寫成「他們」——更多些嗎？

鼠膽妙算，主人公當然是豚鼠了。「豚鼠」這個名字翻譯得很好，因為牠的雙名法名字是Cavia porcellus，種加詞porcellus來自拉丁語，意思是小豬；屬名Cavia則來自於南美洲的土著語言，意思是老鼠。不過相比豚鼠，我們更熟悉牠的俗名——荷蘭豬。

《鼠膽妙算》
G-Force
導演：霍伊特·耶特曼
Hoyt Yeatman

荷蘭豬，這個名字頗讓人有點摸不著頭緒。

首先，牠並不是豬——雖然有點兒小贅肉，可是那不斷生長的大門牙明顯是齧齒類的注冊商標。

　　「荷蘭」二字就更奇怪了，因為這種齧齒類動物並非來自於荷蘭。針對豚鼠的基因研究顯示，牠並不是某種野生動物直接馴化來的產物，科學家們在它身上發現了至少三種產於南美洲安第斯山區的野生動物的血統，它們是巴西豚鼠（Cavia aperea）、祕魯豚鼠（Cavia tschudii）和豔豚鼠（Cavia fulgida），這說明牠是南美洲安第斯山區的先民們長期培育的結果。

從牲畜到寵物

　　現有的考古證據表明，早在西元前5,000年，豚鼠就成了人類的「牲畜」，之所以不說「寵物」，是因為一開始這種動物是作為肉食動物存在的。雖然豚鼠個頭較小，成熟豚鼠的體重不過 1 千克左右，但是由於牠們易於管理，而且靠人的殘羹剩飯就能過活，所以深得當地人喜愛。現在，很多組織也在致力於推廣「豚鼠上餐桌」運動，認為養豚鼠比養其他肉食牲畜更划算，是滿足人類食肉需求的好方法。

　　與「新世界」的絕大部分動物一樣，直到 16 世紀歐洲人到達，豚鼠才為世界其他地方的人所知。當年被殖民者帶回歐洲的豚鼠可能是極度幸運的，因為水手們同安第斯原住民一樣看中了豚鼠好管理好飼養，是把這種動物當作活的香腸養在船上。然而到了歐洲，豚鼠搖身一變成了各個階層小姑娘們最鍾愛的寵物，據說英女王伊莉莎白也趕時髦養過幾隻。除了討巧的外表（這點在電影裡展露無遺）之外，溫順的「個性」是牠走紅的最主要原因。與電影裡那些身手敏捷的特工完全不同，現實生活中的豚鼠非常笨拙，除了扭著屁股小跑之外沒有別的逃生技巧。只要籠舍

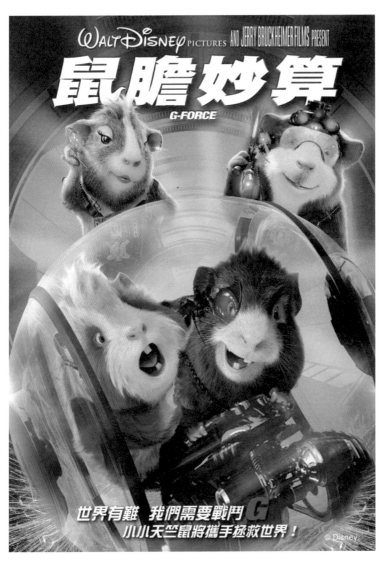

鼠膽妙算 / 得利影視提供。

的邊緣高於牠們的站立高度，這些笨傢伙就沒法逃出去，即便籠舍連個蓋子都沒有。

另外，雖然豚鼠是一種比較吵鬧的動物，但是如果你不是正心煩意亂，聽聽牠們「婉轉」的叫聲還挺愜意的。不熟悉牠們的人第一次聽到豚鼠的叫聲很可能誤以為是鳥鳴：小雞一樣的叫聲說明牠們有點不爽，也許是餓了；看見你拿著食物過來，牠們會發出興奮的口哨聲；如果你聽見了鴨子吃食物的聲音，那是一隻豚鼠在趕另一隻走開；當牠們高興了，就會發出小鴿子的咕嚕聲。

豚鼠的食譜跟兔子相近，基本上是素食者，各種青草和菜葉子是牠的最愛。而且，也跟兔子一樣，牠們的食量很大，四隻豚鼠只消一天工夫就可以吃掉一整棵大白菜。吃得多自然拉撒多，不過幸好牠們的便便氣味不太濃烈，比小鼠和倉鼠那刺鼻的便便清新多了。

科學家也愛豚鼠

豚鼠的這些特性不但受到女孩們喜歡，也獲得了科學家們的好感。

豚鼠傳到歐洲不到一百年的時間，義大利一位叫做馬爾比基（Marcello Malpighi）的科學家就開始系統地解剖豚鼠。在那個年代裡，活體解剖動物並加以系統研究跟今天做基因組或者幹細胞沒什麼兩樣，都是先驅中的先驅。要知道，只是在那個世紀初的1616年，英國人哈威（William Harvey）才發現了人體有血液循環這件事。1661年，馬爾比基發現了毛細血管，解開了哈威「動脈裡的血到哪裡去」以及「靜脈裡的血從哪裡來」的問題，

這其中就有豚鼠的貢獻。

200年後，我的兩位祖師爺巴斯德（Louis Pasteur）和科赫（Robert Koch）都用過大量的豚鼠做微生物和免疫的開創性實驗。聖巴斯德和聖科赫的選擇是正確的，豚鼠是微生物學家和免疫學家的最佳實驗動物。這是因為豚鼠對白喉、鼠疫、炭疽、結核、皰疹、霍亂等高度易感，而且症狀跟人類似。而且，豚鼠是最最容易過敏的一類動物，保守估計，每年全世界的醫學院裡就有數十萬計的豚鼠犧牲掉，僅僅是為了讓剛穿上白大褂的新同學們見識一下超敏反應（也就是過敏得厲害）。

說到這裡，我不禁祈禱FBI那些瘋狂科學家們可別把這些小傢伙訓練成威猛的特工，否則我會寢食不安，時刻擔心它們向我尋仇。在我截至目前的實驗室生涯中，就已經至少有幾百隻豚鼠喪生，哦，不對，是犧牲在我的手裡。

阿彌陀佛，一切都是以科學之名。

PS. 《鼠膽妙算》裡那隻懂中文的星鼻鼴（Condylura cristata），其實不是「鼠」。雖說人家小名鼴鼠，可是鼴鼠都是食蟲目的動物，跟刺蝟是一家人，跟齧齒類不是一夥的。

PPS. 星鼻鼴的鼻子上有 22 隻觸手，電影裡只畫了 10 隻。

PPPS. 星鼻鼴是世界上吃飯最快的動物之一，它吃掉一條蟲子最快只要0.12秒，平均也不過0.27秒。從它鼻子上的觸手碰到東西，到大腦判斷出這東西到底能不能吃，只要 8 毫秒，已經達到神經傳輸的極限了。

Keep Rolling... ...

選松鼠挑堅果，
太合適了！

文／瘦駝

作為一名動物控兼巧克力非愛好者，《巧克力冒險工廠》中最吸引我的情節莫過於旺卡先生的榛果揀選裝置了。旺卡先生居然用了那麼多松鼠來挑選榛果，這件事在現實中有可能發生嗎？

　　絕對有可能！選松鼠幹這個活兒再合適不過了——松鼠愛堅果嘛！

　　對於大部分生活在北半球溫帶地區，卻不會遷徙的松鼠而言，堅果是支撐它們度過漫漫嚴冬的重要食物。在冬天，松鼠食譜中的嫩葉、嫩芽、花朵、苔蘚、漿果，甚

《巧克力冒險工廠》
Charlie and the
Chocolate Factory
導演：提姆・波頓
Tim Burton

至各種小動物和鳥蛋都無處可尋，而各種堅果容易儲存又營養豐富。（所以吃太多堅果會發胖的！）以生活在我國的紅松鼠（Sciurus vulgaris）來說，紅松的松子（Pinus koreansis）和各類橡子（對，《冰原歷險記》裡如果劍齒松鼠鼠奎特不是那麼瘋狂地愛著那枚橡子……）是牠最愛的堅果。

小小的一枚堅果對松鼠來說可能只夠塞塞牙縫，想要熬過整個冬天，牠們必須提前做一個相當大規模的儲備才行。一到各種堅果成熟的時節，松鼠們就要忙著儲備冬糧了。中國東北林業大學的馬建章教授曾經在一個自然保護區的 6 個不同地點投放了120枚做過標記的松果，結果 10 小時之內，這些松果就全部消失了。其中 10 枚被路過的遊人拿走，4 枚被松鼠的親戚花鼠（Tamias sibericus）吃掉，4 枚被松鼠當場吃掉，剩下的102枚全被松鼠帶走挖洞埋起來了。

不但如此，松鼠還能分辨出當年的新松果和陳年舊松果，優先搬運新松果。所以旺卡先生用松鼠挑選堅果是完全可行的。

別擔心過了些日子松鼠們會忘掉牠們的堅果埋在什麼地方，松鼠有著優秀的空間記憶能力，在冬天裡，至少一半以上的存貨會被找出來吃掉。謝天謝地不是百分之百，否則那對紅松之類的樹可不是好消息。

依靠松鼠的搬運和埋藏，松果可以分散得更遠，減少了與母親以及兄弟姐妹的競爭。有些生長堅果的樹則更聰明一些，例如白櫟樹的橡子可以在落地後的很短時間內萌發。所以一旦松鼠埋藏了白櫟的橡子，那等牠再來拿存貨的時候，見到的往往是一株不能食用的小樹苗。松鼠們可不想白白給白櫟當園丁，中國科學院動物研究所的科學家肖治術等人發現，秦嶺的岩松鼠會先把那些容易萌發的橡子的胚芽切斷，這樣它們就不會萌發了。

值得一提的是，松鼠不但會對付看上去不那麼聰明的植物，對付反應更快的動物也很有一套。美國威爾克斯大學（Wilkes University in Wilkes-Barre）的麥克·史提爾（Michael Steele）發

現，北美灰松鼠（Sciurus carolinensis）的埋食行為中至少有五分之一是做樣子給那些暗中觀察伺機偷竊的其他動物看的。如果松鼠發現有人或者其他動物尾隨，牠就會更頻繁地挖洞，然後假裝把什麼東西埋進去，蓋上土裝模作樣地踩一踩。

如此說來，這麼聰明的動物，訓練起來也就不太難啦。所以，在本片中，波頓導演真的請了 40 隻松鼠來給他當演員！為啥不用電腦動畫？熟悉波頓導演的人都為他的那股子「軸」勁感染，要不他就不會花那麼多年捏一部《地獄新娘》那樣的定格黏土動畫了。在拍攝《巧克力冒險工廠》時，波頓覺得電腦動畫還不能讓他滿意，尤其是那時候的電腦動畫在處理動物毛髮的時候還力有不逮。直到今天，皮克斯和夢工廠們還會為新片中的毛髮特效大肆宣傳。當然，松鼠們肯定沒法完成諸如把小胖子扔進壞堅果收集桶那樣的動作，劇組也不可能真的找電影中那麼多松鼠來，所以部分場景還是動用了一點高新科技。

讓這麼多松鼠乖乖演戲，可不是一件容易的事。為此，波頓請來了一位神人，來自英國南威爾士的動物訓練師史蒂夫·威德摩（Steve Vedmore, 可不是佛地魔……）。只花了 8 個星期，威德摩就出色地完成了波頓交給他的任務。這 40 隻松鼠的來頭各不相同，有的是家庭寵物，有的是來自於野生動物救援機構。自然牠們的脾氣也各不相同，聽話坐得住的，就成為坐在流水線前挑堅果的數百隻松鼠的範本和原型，而那些調皮搗蛋的就成了四處亂跑的松鼠的原型。威德摩不愧是對付一大群亂哄哄的動物的高手，他還曾經作為幕後英雄出現在另外一部有大量調皮動物同時出現的電影中，那部電影就是《102忠狗》（102

Dalmatians）。事實上《102忠狗》上映後，有觀眾兼寵物愛好者曾經投訴劇組，理由是電影給了觀眾斑點狗十分乖巧的錯覺，其實這種狗是十分神經質的，不適合與嬰兒共處。這也從旁證明了威德摩的工作之出色。

要問威德摩的訣竅是什麼？他給的答案既簡單又深刻——兩個字「獎勵」。事實上這也是訓練所有動物（包括人類在內）的不二法寶——做對了，就給點獎勵，聽話的孩子有糖吃。

曾經看過一部僵屍片，現在片名和其他情節都已經忘得一乾二淨，唯獨對一個場景記憶猶新：有點 nerd 有點邪的科學家想訓練抓住的僵屍，其他人問他怎麼辦，他用帶著一點彈舌音的蹩腳英語回答道：「Reward! Reward is always useful！」最後他成功了。

——連沒腦子的僵屍都能被訓練，何況是聰明的小松鼠呢？

威利・旺卡做得對！

飛躍瀑布，
收穫巔峰口感巧克力

文／雲無心

《巧克力冒險工廠》裡描述了一個神祕的地方：威利・旺卡先生的糖果工廠。在這個令無數孩子著迷的地方，巧克力原料匯湧成河流，經過激流險灘，經過一條瀑布……最後被製成無與倫比的巧克力。

糖果工廠製造巧克力真的會用到「瀑布」嗎？

《巧克力冒險工廠》
Charlie and the
Chocolate Factory
導演：提姆・波頓
Tim Burton

「瀑布很關鍵。」工廠主人威利・旺卡先生對孩子們介紹說，經過瀑布的混合，巧克力會變得「light and frothy」——他如此得意於自家的創新工藝，以至於情不自禁介紹了兩次，還因此遭到了其中一位小姑娘的譏諷。

在中文裡，很難找到與「light and frothy」相對應的恰當翻譯，大致是一些巧克力應該具備的優良品質，例如細膩、柔軟、潤滑，等等——總之，你可以將其理解成巧克力口感的最高境界。實際生產中真的會有人用「瀑布」這樣的方式來製造巧克力嗎？

當然不會啦，只有威利・旺卡先生才這麼做。

不過，性格古怪且只存在於童話裡的威利·旺卡給我們指出了正確的方向：如果真的讓巧克力原料經過激流、險灘與瀑布，它們的口感的確會大大提升。

巧克力的核心原料是可可脂與可可粉。可可豆經過發酵、烘烤、去皮等處理之後，被研磨壓榨成「可可漿」，也叫「可可液塊」。可可漿可以被分離成為可可脂和可可粉，然後進一步加工成別的食物。如果要製作巧克力，需要在可可漿裡面加入可可脂，也就是說，巧克力裡的可可脂比可可漿裡的要多。此外，根據不同的巧克力種類，還會加入牛奶或者奶粉，以及糖等其他配料。

在原料組成一定的前提下，巧克力的口感主要由其中的顆粒大小和形狀決定。原始的巧克力口感粗糙，並不流行。以肉眼來看，經過研磨壓榨的可可粉已經很細了。不過人的舌頭實在很靈敏，有實驗顯示：當顆粒大小在 50 微米以上，舌頭就可以感覺到「沙礫感」。1 微米是千分之一公釐，50 微米大致相當於普通人的頭髮直徑。而且，研磨壓榨得到的可可粉形狀突兀嶙峋，就更增加了「不好」的口感。直到1879年，一個名叫魯道夫·林德（Rodolphe Lindt）的人發明了巧克力的「精磨」技術，巧克力才成為美食。在傳說中，林德本來是在研究如何改善風味，有一天他忘了關攪拌器，使得一些原料被連續攪拌了一個晚上。在長時間的攪拌中，顆粒之間互相碰撞，不僅磨去了棱角，而且被撞碎。林德的失誤浪費能源又損耗機器，卻陰差陽錯導致了巧克力工藝中這一至關重要的發明，產生了口感優異的巧克力。

最早的「精磨機」是滾筒狀的容器，裡面裝了很多石子。滾筒連續轉動，巧克力原料被石子們碰撞打磨，「精磨」的效率比

起攪拌就有了飛躍。精磨的時間短則幾小時，頂級的巧克力可長達幾十乃至近百小時。

隨著食品科學的發展，精磨機的設計更加精巧，也有更多的技

巧克力冒險工廠／得利影視提供。

巧被人們掌握。人們發現如果加入乳化劑，例如最常用的卵磷脂，可以使得精磨效率大大提高。在這種高強度的精磨中，可可粉顆粒可以被縮小到 20 微米左右，而且外表圓潤，即使是靈敏的舌頭也感受不到它們的存在。此外，精磨過程還會產生大量的熱，把可可脂融化。巧克力原料進精磨機的時候像麵團，可可脂的融化以及可可粉的變小，使得它們出來的時候就變成了黏稠的液體。加熱以及打磨，還會使可可粉釋放出更多的香味物質，進一步提升風味。

就像滿是稜角的石頭經過激流險灘逐漸變成圓潤的卵石，電影中的巧克力原料經過河流這一天然的「精磨機」，也會變得更小更細更圓潤，而且也會愈發香醇。從這個意義上說，電影中的「童話情節」還是很符合工程原理的。

要實現精磨，最關鍵的因素是巧克力原料受到的「剪應力」——簡單說，攪拌速度越快、顆粒受到的壓力越大，剪應力就越大。在河流中，液體流速往往比較慢，當河流升級成為瀑布，下落之後與地面碰撞，會產生更大的剪應力。電影中，巧克力工廠的主人威利·旺卡說「瀑布很關鍵」，確實不無道理。不過，在現代工藝中，要實現比這更大的剪應力也毫不困難，即使是激流與瀑布，能達到的速度與機械攪拌帶動的液體流速相比，還是「小巫見大巫」，所以，還是機械「精磨機」更為高效。

順便挑剔一下電影的小 bug。電影中，工廠裡的巧克力多以液態存在，而理想的巧克力中那些小而均勻的脂肪顆粒是在34℃左右融化——人的手心通常低於這個溫度，口腔溫度則稍高於它，「只融於口，不融於手」就是這樣實現的——這意味著什麼？說明工廠裡的溫度大大高於34℃……威利·旺卡和孩子們，穿得有點多。

趙孤想吃一碗麵，
還需再等五百年

文／瘦駝

《趙氏孤兒》只是一部歷史戲，自然景觀戲份不多，但其中仍然出現了幾處生物學吐槽點，片中人的食物、觀賞植物和殺人蟲，集體穿了幫。

作為一個研究生物的電影愛好者，在影院裡進行生物鑒定是一件非常有樂趣的事。

《趙氏孤兒》
導演：陳凱歌

小麥

整部戲裡，戲份最多的生物自然是人，其次就是小麥了。賞過本片的看官可能有點兒納悶，片裡的確並沒有出現過麥浪滾滾的場景，但是那無處不在的麵，卻不能不讓人聯想起銀幕之外的片片麥田：葛大爺飾演的程嬰一亮相就在呼嚕呼嚕地吃麵條；妻兒慘死後，程嬰一個大老爺們是靠麵館裡的麵湯養活了趙孤；而趙孤還是個孩子的時候，程嬰哄人家的辦法就是請孩子下麵館吃麵條……

　　鑒於「搜孤救孤」的故事發生在春秋時期的晉國，而晉國的疆域正是今天的山西一帶，用今天山西人的生活習慣反推回去，似乎合情合理。但是……慢著，兩千多年前的山西人，真的能吃到麵條嗎？

　　小麥並非我國土著的糧食作物，早在一萬年前，長江流域已經發展了稻米農業文明，八千年前，黃河流域又發展出了粟米文化。而小麥起源於中亞，經新疆傳入中原地區的時間不會早於四千年前。而在程嬰所處的春秋時期，小麥已經比較普及了，《左傳》記載，當時溫、陳、齊、魯、晉地都是小麥產區。

　　但有了小麥就能吃上麵條嗎？這中間還差很關鍵的一步，那就是麵粉加工技術。

　　小麥的加工方法並未隨著小麥同步傳入中原地區，可能是我們吃大米、小米的習慣過於穩固，麥子長期以來只是用來蒸製「麥飯」，也就是脫粒去殼後直接食用，頂多粗磨或者舂成粗粒。一直到宋代，蘇軾在他的詩中仍然寫道「破甑蒸山麥，長歌唱竹枝」，可見所謂的「粒食」幾千年來都是民間吃麥子的主要方式。

　　磨麵所成之粉則長期以來是達官顯貴才能享用的奢侈品。趙氏孤兒的故事發生之後近一千年，西元480年，北魏孝文帝下了一道詔書，賞賜京城耆老，其中麵粉與蜂蜜、錦緞和免徭役同列。我們今天吃的燒餅，是唐朝重新從西域引進的「胡餅」，而麵包更是直到利瑪竇時期才由西方傳教士帶入中國。

　　那麵條呢？「麵條」這個詞首見於宋代的文獻中，而據考古人員推測，東漢時期的「湯餅」或者「煮餅」是最早類似麵條的食物。

也就是說，趙孤要想吃上一碗麵，至少要等上五百年。

辣椒

同樣是葛優的第一場吃麵戲，仔細觀看的話，畫面裡除了一掛長長的麵條之外，還有一盆青椒。雖然只有一個鏡頭，但這足以改變人類的農業史，因為辣椒的故鄉遠在美洲大陸。原產墨西哥的辣椒傳入中國只是明朝末年的事情，別說是晉國人，就是蜀國人吃到辣椒也只有三百多年的歷史。

鴨腳木

在影片裡，兩千多年前的城郭綠化相當不錯，許多院落的門口都種著花草。其中讓人印象深刻的是兩柱長著手掌一樣黃綠相間葉子的植物。喜歡擺弄花草的看官可能看出來了，那不是鴨腳木嗎？

鴨腳木也叫鵝掌柴或者鵝掌藤，是五加科鵝掌柴屬的植物。這種常綠植物現在倒是大江南北都能見到，是常見的室內盆栽，不過它原本是熱帶植物，老家在南洋諸島，野生的在我國只見於廣東福建。兩千多年前的晉國能不能養活鵝掌柴還真是一個問題。對了，影片中的是花葉鵝掌柴，學名是 *Schefflera odorata cv. Variegata*。

箭蟓

　　雖然人類的出場最多，可要說片中最具戲劇性的角色，還得數那隻刺殺了晉靈公的「箭蟓」，如果沒有這隻小蟲，「搜孤救孤」就變得不太可能，至少沒有如此戲劇的開場了。在片中，「箭蟓」被設定為一種嗜血的小飛蟲，能向動物體內注射迅速致命的毒劑。

　　現實生活中，蟓的確存在，它是蒼蠅蚊子的近親，同屬雙翅目。現實中的蟓也的確嗜血，大部分以吸血為生，只不過它的體型很小，最大不超過 5 公釐，通常只有 1~3 公釐，因此俗稱「小咬」。蟓吸食人血給人造成的主要麻煩是痛癢難忍，其次的威脅是牠可以傳播絲蟲病。絲蟲是一種寄生性的線蟲，絲蟲病的最著名特徵是象皮腫，如果你看過絲蟲造成的四肢甚至陰囊象皮腫的照片，一定會覺得驚悚。另外，如果得了盤尾絲蟲病，還有可能引起「河盲症」，也就是絲蟲感染眼球造成的視力下降乃至消失。河盲症是世界上除沙眼外的第二大致盲因素。唐朝詩人元稹在《蟲豸詩‧浮塵子》中寫道：「可歎浮塵子，纖埃喻此微。寧論隔紗幌，並解透綿衣。有毒能成痔（ㄓ），無聲不見飛。病來雙眼暗，何計辨雰霏。」說的可能就是「小咬」造成的河盲症。

　　然而片中出鏡的卻不是蟓，而是替身——姬蜂。

　　姬蜂是螞蟻和蜜蜂的近親，屬於膜翅目昆蟲，這是一個擁有超過 6 萬種生物的大家族。姬蜂可以說是膜翅目中的美人，它們長著長長的觸角，細長的腰身，看上去十分妖冶。不過一般來說它們的個頭也都不大，最大不過四、五公分長，一般都在一公分左右。最為人稱道的是，雌性姬蜂肚子末端都長著長長的

「刺」，有時候這根刺的長度能占到體長的一半。但跟蜜蜂不一樣，這根刺並不是用來蜇人的，它是姬蜂的產卵器，用來刺穿厚厚的樹皮或者泥土。它們要找的理想產房是其他節肢動物的幼蟲或者蛹，也就是說，姬蜂實際上是一類寄生昆蟲。當它的卵孵化，幼蟲便會以寄主為食。為了避免寄主的免疫系統毀掉自己的卵，有些姬蜂甚至會把一類稱作DNA多態病毒（polydnavirus,PDV）的病毒連同卵一起注射到寄主體內。這種病毒會抑制寄主的免疫系統，使卵免於被殺。但是現實中既不存在以哺乳動物為寄主的姬蜂，也不存在能秒殺寄主的姬蜂。

馬鐙

　　還有一個涉及生物卻並非生物話題的考據，這就是影片中騎兵腳下踩的馬鐙。馬鐙的發明不早於西元 2 世紀，公認目前發現的最早的實物出現於十六國時期，也已經是趙氏孤兒之後一千年的事兒了。

　　有個朋友提到當年看《特洛伊：木馬屠城》，當影片中阿克琉斯翻身騎上了一匹沒有馬鐙的光背馬時，他表示「不禁內牛滿面」。啥時候看國產片的時候也能讓我們這些考據癖「內牛滿面」（編按：淚流滿面之諧謔網路用語）呢？

狄仁傑，
不做科研真是可惜了！

文／白鳥

《狄仁傑之通天帝國》涉及了很多古代科學研究的前沿領域：螢光材料，精確制導木椿，遙控小型飛行機器人……
——這其實是一部集中展現盛唐科技人文先進方向的優秀影片啊！

作為浸淫實驗室 N 久的人員，看完《狄仁傑之通天帝國》，忽然對未來生物質能的研究方向有了新想法，躺在床上琢磨了一會，恍然悟到：狄仁傑，或者說影片編劇，真是一枚優秀科研導師，嘖嘖。

《狄仁傑之通天帝國》
導演：徐克

科技產品在這部影片中多次出現，有的地方甚至對情節推進起到至關重要的作用。不只是新能源，片中還涉及了很多古代科研的前沿領域，例如：狄仁傑一出場就戴著美瞳，武則天的大殿上用螢光材料照明，證人被追殺時遇到了精確制導木椿、定向魚雷、遙控小型飛行機器人等武器威脅，連恐怖分子都像製造「9‧11」事件時一樣訓練有素，懂得

研究建築物的承重構件！

　　當然，大唐人民的智慧創造並不會讓現代人太尷尬，這些技術我們也是可以實現的，雖然細節可能還粗糙些。例如說狄大人手裡拿的那把亢龍鐗，其實就是一臺超聲波探傷儀，這東西我們學院的安全工程實驗室裡也有兩臺，只是不能像他手中的鐗可以用太陽能供電、高強度、便於攜帶。

　　不過影片中有一項技術確實羨煞我也，就是這部電影的核心技術：燒人。從第一例自焚事件開始，我一直在憧憬，這個手法如果可以用到生物質能方面，對於可再生能源開發是一個多大的飛躍呀！像人這樣含水率這麼高的物質都能燒得這麼快這麼透，秸稈發酵、乙醇燃料電池就都成了小菜一碟。更重要的是，垃圾焚燒發電廠再也不需要預乾燥，也不需要往垃圾裡添煤或者秸稈來增加熱值了，不單節省了一大塊成本，還減少了垃圾滲濾液的二次污染。

　　於是我忍不住在螢幕前對這項技術簡單進行了一下解析：考慮到受害人接觸到微量毒物即可引起自焚效應，這個毒物在整個反應中承擔的功能應該是催化劑，而不是反應物。隨著影片推進，發現受害人染毒後是在光照時才會燃燒，那麼發生的就應該是一個光敏催化反應。所以關鍵是識別這種從「赤炎金龜」體內提取的生物催化劑。非常遺憾，分析到這裡，基本上已經是窮途末路了，這種生物大概是隨著電影結束而滅絕了，所以保護物種多樣性真的是很有必要的！

　　有沒可能再深挖一下呢？仔細分析片中接觸到「赤炎金龜」這種昆蟲及其代謝產物而自焚的人，就會發現他們不論皮膚接觸還是消化道接觸，都會發生劇烈的催化燃燒，這說明在人體消化

道裡走的這一程並沒有使這種催化劑失去活性，作為一種生物產品它可真夠結實的。在生物體內行使催化功能的酶通常是蛋白質，它們進入人體的消化道後很容易被降解為各種殘基甚至氨基酸，就失去了催化的功能。但有一些蛋白質在消化道內堅持的時間會長一些，它們中很多都有金屬配體——金屬被蛋白扣在懷裡做一些特殊工種。等等，金屬……很多光敏反應都是由金屬催化的，例如二氧化鈦可以在光照條件下加速甲醛降解，某些金屬被光激發後會獲得特殊的催化活性，所以光催化反應經常有金屬參與。難道說，在這一系列「見光燒」的背後，是「赤焰金龜」體內的某種含有金屬配體的酶在燒人於無形？

即使想到這裡，還是對現有的生物質能研究毫無用處，氨基酸排列的順序決定了蛋白質的結構和功能，因為這種生物的消失，我們對這個蛋白的遺傳信息一無所知，根本不可能人工合成。

自然界還有沒有可能找到具有同樣功能的生物呢？恐怕很難。「赤炎金龜」是見光燒，我很懷疑什麼樣的進化動力會催生出了這樣一個物種，這個性狀對於種群的繁衍實在看不出有什麼幫助。當然，生物界無奇不有，保不齊哪天科學大發現，挖掘出這樣奇妙的物種造福人類。但至少目前，這種有機質的光敏催化燃燒在現代人眼中還是美麗的夢想。

說到夢想，我小時候一度想當個電影演員什麼的，因為人家說電影是造夢的地方。後來發現自身資質太差，又沒有可以吸引視線的地方，只好作罷。到現在成為一個科學從業人員，倒也是種對現實的妥協。畢竟，如果你持續關注科學研究，又活得夠長，多少能看到一些夢想照進現實的。

? 與金剛相愛的問題？

> **Q** 曾經全球熱映的電影《金剛》中，生長激素失調的巨型大猩猩「金剛」為了一位人類女性，在帝國大廈樓頂打飛機……酣暢淋漓的場面感動得不少女性們眼淚汪汪地想「這樣的猩猩你傷不起！！！」「遇到這樣的雄性，就嫁了吧」，甚至暗暗嫌棄身旁鞍前馬後伺候著的男友不夠真漢子……不過，話說回來，假使愛情真的可以跨越物種——注意，我們是說假使——魁梧的金剛真的會是如意郎君嗎？

A 其實從生物學的角度來講，大猩猩「金剛」絕非佳偶：

首先，因為大猩猩都很大力，成年雄性的上肢力量是成年男子的6倍，姑娘們在其手裡嬉戲時一不小心就會被捏得不得不送往醫院。

其次，請面對這一冷峻的事實——大猩猩雖然體型威猛，但它的某個器官實際上並不與身體尺寸成比例，成年大猩猩的陰莖在興奮狀態下的平均長度也只有四、五公分。《槍炮、病菌與鋼鐵》的作者，加州大學洛杉磯分校的生理學教授賈雷德‧戴蒙德曾在其《第三種黑猩猩：人類的身世與未來》一書中用插圖做了一些靈長目動物的陰莖大小比較，不管是絕對尺寸還是考慮自身大小的相對尺寸，人類男性都贏過黑猩猩和大猩猩這些與人類親緣關係最近的毛毛球。

還有一點至關重要，同靈長目的各種猩猩相比，只有人類沒有陰莖刺（penis spine）——這種刺是陰莖表面角質化的細小錐狀結構，請自行想像仙人棍和狼牙棒做參考。陰莖刺在不同物種裡有不同的作用：有些昆蟲的刺就是為了在交配時給雌性製造傷害，從而減少競爭對手的受精機會，它們的狼牙棒的樣式凌厲得像網路遊戲裡的史詩級兵器，我看了一眼後腦海裡就留下了不能磨滅的傷痕，暗自慶倖：幸好人類男性不是這樣，不然每年不知會有多少人受此傷害。另外還懇請迷戀金剛的女性們三思——猩猩們很少有機會洗澡的。

By Marvin

> **Q 這種差別是怎麼造成的？**

A　造成人類和黑猩猩之間差別的，自然還是DNA，更準確地説是「不存在的DNA」。這項研究結果刊登在2011年 3 月的《自然》雜誌上，有一個很含笑不語盡在不言中的標題「人類特有的調控DNA缺失和人類特性的演化關係」（Human-specific loss of regulatory DNA and the evolution of human-specific traits）。來自史丹佛大學的研究者通過全基因組測序，找到了多個其他哺乳動物具有，但是人類卻缺失的序列部分，這些序列本身並不編碼蛋白質（實現生理功能的元件），它們的作用可能是對這些蛋白質元件進行調控，就像開關一樣指揮其表達或者不表達。在研究中發現，某個開關的功能就是控制靈長目的陰莖刺形成，人類缺乏這個開關，在胚胎發育中就不會打開「製造陰莖刺」這項指令。

為什麼只在人類中出現這個缺失現在尚無定論，但據研究者推測，可能跟生活方式對交配時間的要求有關：大多哺乳動物的陰莖刺跟貓的鬍鬚一樣敏感，它們可能會加強雄性在交配中感受到的刺激，從而縮短交配時間——在多配偶制的動物種群中，交配時間更短意味著成功發射子彈的機會更大，競爭優勢在這裡導致更多帶刺的小猩猩被生出來。

而對於大多數關係穩定，長期一對一的人類來說，慢慢來可能更能增強雙方的親密關係。這個假設的跳躍性有點大，不妨丟在這裡待時間和新數據檢驗。

PS., 文中的陰莖刺原文為penis spine，很容易同陰莖骨penis bone／baculum混淆，不過人類也沒有陰莖骨。

By Marvin

156

? 湯婆婆花園問題？

> **Q** 《神隱少女》中，湯婆婆的湯屋就像一家高級休閒會所，裡面不僅有各色功能的藥浴，能治好河神的創傷，還有不同口味的美食，讓無臉男大吃大嚼了好久；還有湯屋周邊的庭院——請問庭院裡都種了什麼花？

A 湯婆婆庭院中的花卉顯然是經過精心挑選和佈置的，其中不乏鼎鼎大名的園林植物。

千尋第一次進入湯屋時，被湯屋的人追捕，白龍讓她躲在一叢花後。那叢花就是虎耳草科繡球屬的八仙花，因為成簇的花朵形似繡球，所以也叫繡球花。

之所以叫八仙花，有段傳説。當年八仙去赴王母的生日宴會，途經東海，不知道怎麼驚動了正在打瞌睡的龍太子，結果被龍太子索要過路費。誰知強悍的「八仙車隊」把龍太子給收拾了，還得老龍王出來講和，拋給八仙一個彩球作為講和的信物（很納悶，這又不是結姻緣，拋起繡球來了），後來這種信物就成了八仙花。

不過在原產地中國和日本，八仙花並沒有受到重視，一直沒有成為觀賞植物的主流品種。誰讓東方的審美規則偏好梅花那種虯曲錯節的感覺，至於圓乎乎的八仙花則不在受寵之列。直到 18 世紀，八仙花被英國植物獵人發現並帶回英倫三島，才成為一種重要的觀賞植物，這種形狀規則的植物顯然更對西方人的胃口。

Q&A

157

有一天會成真，科學松鼠的電影科技教室！

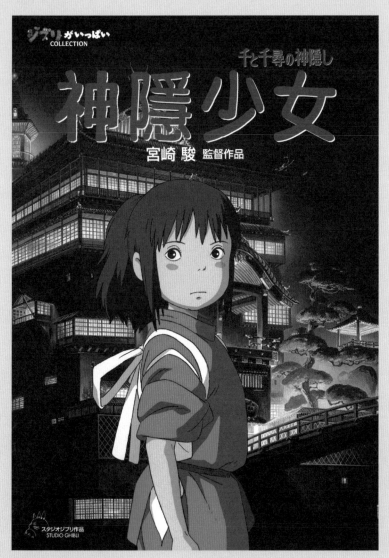

神隱少女 / 得利影視提供。

八仙花的花朵很有趣，如果你以為花朵上那 4 個很萌的圓片是它們的花瓣，那就被騙了，如同它們欺騙其他昆蟲那樣——實際上那些是八仙花放大的萼片，等同於玫瑰花瓣下那些綠色瓣狀物。

招搖的八仙花並沒有把資源放在建築花瓣上，因為多數花朵並沒有結出種子的功能，吸引昆蟲反倒是它們的主要任務，所以由萼片來代勞，也不失是件節約資源的好方法。實際吸引效果不錯，它們直接被請入了歐式園林中了。

當然，湯婆婆的庭院裡也少不了大名鼎鼎的杜鵑花。

白龍拉著千尋去尋找被魔法變成肥豬的父母的時候，穿過了一個美麗的花牆，兩側都開滿了杜鵑花。同八仙花一樣，杜鵑花也不是中國傳統的主流園藝植物，雖然在全世界 900 多種杜鵑花屬植物中，中國的就占了 650 多種。

不同大小顏色的杜鵑花朵，以及它們散發出的各異香味都讓初次見到它們的探險家為之著迷，著名的博物學家胡克（Joseph Dalton Hooker）這樣描述他見到銀杜鵑時的心境，「那是 12 公尺高的大樹，那一團團的花朵燦爛耀眼，我從來沒有見過比花朵鋪滿枝椏的銀杜鵑更美麗的杜鵑花了」。

當然杜鵑被他們帶回國內之後更是贏得了人們廣泛的讚譽。為了尋找這一些美麗的花朵，他們深入喜馬拉雅山區採集杜鵑的種子，再帶回英國。喜歡冷涼天氣的杜鵑花，很快的就適應了英國的氣候，綻放出美麗的花朵。

如今，英國的愛丁堡植物園已經成為擁有最多杜鵑花種類的植物園，這裡有四百多個原生種和大量的雜交種及園藝栽培種，其中二百多種來源於中國，不得不讓人發出「牆內開花牆外香」的感歎。

　　到目前為止，我們所見到的大多數杜鵑花都還是像影片裡面的那樣，以灌叢的姿態出現在花園中。實際上，還有更加美麗的大樹杜鵑藏在深山裡面。1919 年，英國人福里斯特在中國雲南發現了大樹杜鵑，鋸倒了一棵高 25 公尺、樹圍 2.6 公尺的杜鵑樹，並將其運回英國，在大英博物館展示。如今，像這樣的野生杜鵑花大樹已經屈指可數，在野外鮮得一見了。

　　By 史軍

 龍貓問題？

Q 宮崎駿說，只有善良的孩子才能看見龍貓。龍貓當然不是貓，那龍貓是什麼呢？

A 「龍貓」無疑是宮崎駿筆下最深入人心的形象。每每談及《龍貓》，肯定都會有不少人舉手——「我家就養著一隻龍貓！」

很多人默認，電影中那個能召喚貓巴士、讓小梅在它肚皮上玩耍的大傢伙「TOTORO」與我們養的寵物龍貓長相相似，所以電影名稱譯作《龍貓》；事實上，順序相反，是我們養的寵物龍貓，得名於港臺對「TOTORO」最初的譯名「龍貓」。

宮崎駿筆下那隻會發出「TO-TO-RO」（好睏啊）聲音的大傢伙，是日本民間傳說中的動物；而我們的家養寵物龍貓，在動物分類學上屬於嚙齒目毛絲鼠科毛絲鼠屬，老家在南美洲安第斯山海拔較高的地方——高寒缺氧的環境造就了這些「大老鼠」超級細密的絨毛，一個毛孔之中就有60根毛。

1973年，我國引進了2,000隻毛絲鼠進行飼養，直到最近十年，它才變成一種重要的寵物。至於「龍貓」這個名字，則來自香港的某個龍貓飼養者兼宮崎駿粉絲——我們得多謝他／她，在「龍貓」之前，毛絲鼠在愛好者中的名字叫「春秋蘭」，是它的英文名chinchilla的音譯，相比之下，還是「龍貓」來得貼切。

By 瘦駝

> **Q** 影片《龍貓》的開頭，草璧一家搬到鄉下的新家，他們屋子旁邊的小山上聳立著一棵參天大樹。在被問到這是什麼樹時，爸爸說了一句讓人費解的話——「那是一棵樟樹」。
>
> 雖說最高的樟樹可以長到 30 公尺高，不過通常的樟樹只有普通二層樓房高，是不是爸爸搞錯了呢？

A 後來我們都知道了，那棵大樹就是龍貓的家。但小梅的爸爸說錯了，那不是樟樹，而是一棵橡樹。

小梅追龍貓進大樹樹洞的時候，影片就展示了明確的證據：樹洞裡的葉子顯然是殼斗科植物的葉子，而不是樟樹的葉子。因為樟樹的葉子有很明顯的特點，那就是從橢圓形葉片基部，向上伸出的三條葉脈，並且葉片的邊緣是光滑的，這點也是在植物學上的一個主要分類特徵；而殼斗科植物的葉片上只有一根主要的葉脈，葉片的邊緣也稍微有些鋸齒。

不過，這棵產橡子的橡樹也不是通常所說的橡樹，因為那些橡樹的葉片是一個下端窄上端寬的四邊形或者手掌形。從葉子的形狀上看，龍貓的這棵大樹更像是一棵殼斗科的麻櫟（Quercus acutissima）的葉片——對，你沒看錯，就是麻櫟樹。

為什麼麻櫟樹會結出橡樹子呢。實際上，橡子是對殼斗科櫟屬植物果實的一個通用名稱，因為它們幾乎是一個模樣，結出這樣果實的植物就被安排了一個統一名稱「橡樹」（Oak），因此，「橡樹」其實是一大群植物的集合體。電影中，龍貓送給小月一個裝滿橡子的小包裹，等到發芽之後，那些小苗的葉片各式各樣，說明那些種子不是一種植物的。如果這是宮崎駿的有意安排，那還真要佩服他的植物知識呢！

除了可以加工成葡萄酒桶和具有堅硬木質和美麗花紋的傢俱，橡樹另一個特別的地方就是可以提供橡果。小梅和小月尋找通往新家閣樓的樓梯時，有一粒橢圓形的種子從樓梯上滾了下來。小月認出這是一粒橡

子，並且對小梅說，「有可能是松鼠搬來的」。這一點在後來追蹤龍貓的過程中得到了驗證，那一顆顆橡果子透露了龍貓老巢的位置。

對人類來說，橡子因為含有單寧而味道苦澀，口感欠佳（而且注意：龍貓的原型——南美栗鼠並不會啃橡樹子吃），但這並不妨礙橡子成為森林中其他動物的重要食物。橡子中含有大量澱粉，在秋天成熟，能有效地儲存起來，可以為過冬的動物提供充足的食物。秋天，齧齒類動物都會忙碌地收集橡子，埋藏的數量相當

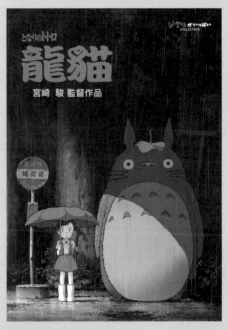

龍貓/ 得利影視提供。

多。不過，這些小倉庫中有相當一部分會被主人遺忘了。結果呢，只有一部分種子被吃掉，其他種子則被播撒出去生根發芽，對橡樹來說，這是筆不錯的交易。

另外，實驗發現，橡子的澱粉與玉米澱粉的性質非常相似，所以用橡子來加工製作澱粉也是個不錯的選擇，橡子還可以用來釀酒。不知道影片中坐在大樹上的龍貓，是不是在喝一瓶橡子酒呢！

By 史軍

 ## 椰子水輸液問題？

> Q 電影《我是誰》裡，成龍被遺棄在沙漠，完全失去了記憶——但他沒有忘記一些基本的求生技能，例如從附近採來椰子，連接上皮管和磨製的針頭，為中了蛇毒的賽車手輸液。影片中醫生的評價是「這是軍隊才會用的技能」——那麼，用新鮮椰汁輸液真的可行嗎？這是軍隊才會用的技能嗎？

A 首先要釐清一下，影片中注射的椰子水和我們在超市購買的椰汁飲料是兩回事。

市場上出售的椰汁，裡面添加了糖分和各種調味香精，或許稱之為「椰子飲料」更合適。

而影片中，成龍用皮管和針頭引出的椰子水應該是接近澄清的，這是椰子在成熟之前（這個階段的椰子也叫椰青）儲存的液體，無非是些糖類物質的溶液，濃度在 5% 左右，接近通常的葡萄糖注射液的濃度（5%）；而且椰子的果實在生長過程中相對密封，使得椰子水處於一種近似無菌的環境中，直接注射不會帶來感染的問題——所以，用椰子汁來代替注射液是可行的。只是需要注意，椰子水中鉀含量較高，所以不適於腎衰竭的病人。

實際上，用椰子水注射有很長的歷史。早在「二戰」時期，在太平洋島嶼上作戰的雙方軍隊都有過用椰子水代替注射液的先例。另外，斯里蘭卡和孟加拉等地霍亂流行期間，也曾經用椰子水直接進行靜脈注射。

不過，並非所有椰子都適合注射。待椰子逐漸成熟，內部的液體就會越來越少，而椰子的胚乳——就是椰子內殼中那層乳白色的部分，椰子

片或椰蓉就是這部分的加工品——會越來越成熟，粉碎壓榨後會得到乳白色的椰乳或者椰漿。之所以呈現乳白色，是因為含有脂肪，脂肪和水互不相溶，引出這樣的液體放久就會自然分層，既不能直接喝，也不能當注射液。

　　如此看來，用椰子汁輸液也不是什麼神奇的事情。不過，在專業護士看來，影片中成龍大哥稍欠考慮的倒是那個輸液用的皮管，看起來是沒有經過消毒就直接注射了；再者，雖然他在橡皮管上打了個結，可以在一定程度上控制流速，但是依然缺乏視覺化的調節指標；至於「避免空氣進入」的措施，影片中就更是沒有啦——不過，考慮到病人的危急情況和環境的簡陋，這些瑕疵都是可以忽略的，畢竟，及時補充體液才是關鍵。

By 史軍

? 斷腸草問題？

> **Q** 很多武俠片裡都會出現「斷腸草」，說它能讓人肝腸寸斷而亡。這究竟是何方植物？它真的物如其名嗎？

A 實際上，民間口口相傳的「斷腸草」並不是一種植物的學名，而是一組植物的通稱。在各地都有不同的斷腸草——那些具有劇毒、能引起嘔吐等消化道反應並且可以讓人斃命的植物幾乎都被扣上了「斷腸草」的大名。例如，瑞香科的狼毒、毛茛科的烏頭以及衛矛科的雷公藤，都是「斷腸草家族」的成員。

這些毒物之中，名氣最大的當屬馬錢科鉤吻屬的鉤吻——光看名字就不是好惹的傢伙。鉤吻對生活環境的要求不高，所以分佈比較廣泛，在我國南方的浙江、福建、廣東、雲南多個省份都能找到它的蹤跡；又因為地域習慣不同，於是它擁有很多小名，諸如大茶藥、野葛、葫蔓藤等。各地民眾都在生活實踐中見識過鉤吻的劇毒屬性，沈括的《夢溪筆談》將其記載為「斷腸草」，李時珍的《本草綱目》稱其「爛腸草」，足見其毒性之強。

民間傳說中，斷腸草的屬性是「吃下後腸子會變黑黏連，人會腹痛不止而死」。而在現實中，我們的中樞神經才是斷腸草的攻擊目標。斷腸草中所含的生物鹼——鉤吻素，是一類效力極強的神經抑制劑，它們會抑制呼吸中樞和運動神經的工作，甚至會直接讓心肌停止收縮。中毒後，人的心跳和呼吸會逐漸放緩，四肢肌肉也失去控制，最終因為呼吸系統麻痺死亡。至於在中毒初期表現出的口咽灼燒、嘔吐，感覺像是腸子被斬斷了一樣，不過是神經系統受到干擾的外在表現罷了。簡單來說斷腸草的厲害之處不在於把人的腸子弄斷，而是把人活活憋死。

　　值得一提的是，鉤吻中所含的鉤吻素等生物鹼具有明顯的苦味，會引發人們的警覺（通常苦味都意味著有害的東西），也會影響人們的進食，一般吃下的量有限，遠遠不會達到立刻喪命的劑量。所以，只要及時就醫，轉危為安的希望很大。目前的治療方案是：通過洗胃盡可能將胃中毒素排出體外，同時使用阿托品等抗鉤吻毒素藥物，症狀嚴重時需要胸外按壓和呼吸機，以便維持中毒者的心跳和呼吸。但需要注意的是，民間流傳的「綠豆、金銀花和甘草急煎後服用法」並不能真正解斷腸草之毒。

By 史軍

Q&A

Q 《神雕俠侶》裡楊過曾用斷腸草解情花毒，斷腸草到底能不能解毒呢？

A 雖然斷腸草是毒物，但它確實有當一味良藥的潛質。試驗顯示，鉤吻的提取物「鉤吻素子」對於銀屑病有明顯的治療作用；另外，在試驗中，鉤吻素也顯示出了良好的散瞳作用，並且在用藥 6 小時後可以完全恢復，有一定的臨床應用前景。

根據《神雕俠侶》的描述推斷，「情花」的原型就是曼陀羅，而曼陀羅中的阿托品和莨菪鹼（天仙子鹼）具有興奮中樞神經的作用，倒是跟斷腸草的成分有對抗的作用。這麼看來，用斷腸草解情花毒還是有幾分合理的地方。

但是，無論是阿托品還是鉤吻素，都是作用迅速的化學藥品——換句話說，曼陀羅不可能讓楊過慢性中毒，斷腸草鉤吻也不可能解這個慢性毒。因此，這個對情花和斷腸草的設想，也僅僅是設想。

By 史軍

? 一粒種子種地問題？

> Q　韓國電影《荒島·愛》中，金氏漂流到島上，無意中翻檢出一粒玉米，後來靠其種植培育出一批玉米——第一，僅僅憑一粒玉米就可培育出很多「後代」嗎？第二，即便可能，在韓國那樣的氣候地理條件下，需要種植多久才會有收穫？

A　用一粒玉米收穫一批玉米，不得不說這個金同學運氣不錯。

一粒玉米就是一顆種子，是種子就可以發芽，可以抽穗，可以結種。但是，養不活綠植甚至養不活仙人掌的人都知道，要種活一株植物並不是件容易的事情。它可能無法發芽，發了芽可能長蟲，不長蟲還可能生病，可能旱死或者澇死，可能缺肥料，也可能被肥料「燒」死，不同時期還要施不同的肥……

即使是一個被人類馴化過、對水分、肥料不太挑的品種，要種好也不容易。因為越是和人類親密的品種，對自然災害和疾病的抵抗力就越弱，就越依靠農藥和田間管理。總之，金同學脫下西裝就可以做農夫，肯定是有天賦的——雖然，這種情況發生的可能性，現實生活中實在可以忽略不計。

另外，玉米從播種到收穫，這個時間段的長短取決於很多因素，氣候和地理僅是其中之一，更重要的在於玉米品種，理論上，從 2 個多月到 4 個月都是可能的。不過，不知為何，一般在電影情節中，一年大概只能種得一季玉米。

By 田不野

169

食物相剋問題？

> Q　《雙食記》中，廚藝精湛的妻子為報復有婚外情的老公，處心積慮地接近第三者——一位年輕且不會做菜的女孩，通過口授步驟，甚至主動代勞的方式，控制了丈夫在第三者家中的菜譜——電影中揭曉：「丈夫吃過菜後，返回家中又會喝到妻子設計的湯，特定的食材遇到一起，慢慢傷了元氣。」
>
> 　　兩種或者幾種平常的食物搭配在一起，真的可以危害健康，甚至成為毒藥嗎？

A　如果簡單粗暴地回答這個問題，那麼答案是「非也非也」。個中邏輯其實很簡單——因為食物的成分複雜多變，理論上，可以互相組合發生的反應也有無數種，「生成有害成分」便存在了許多可能，這或許也是各種「食物相剋」的傳說層出不窮的源頭。但是，如果這些「禁忌傳說」都成立，我們能夠平安活到老真是不容易——對於大多數人來說，既記不住那些禁忌，也不可能每日裡攢著長長的「禁忌名單」進餐。

實際上，幾乎所有廣為流傳的「食物相剋」傳說都被解析過了，還沒有發現哪怕一種真的能產生「毒性」。

「蝦加維生素 C 生成砒霜」的傳說，可能是最廣為流傳的相剋的例子。蝦和其他海鮮一樣，確實可能含有比較高濃度的砷。但是，海產品中的砷是處於有機砷的狀態，已經有充分的科學研究結果證實：哪怕你吃大量海產品，其中的有機砷對於健康也沒有什麼影響。至於有機砷遇到維生素 C 就會變成砒霜，也已經有大量的文章從化學的角度進行了剖析，結論就是：不會發生。

　　另一個著名的相剋搭檔是「菠菜豆腐」，據説會導致結石。菠菜中含有大量的草酸，草酸與鈣的結合能力非常強，會形成草酸鈣，這在化學原理上沒有問題，不過問題沒有那麼簡單。

　　菠菜中的草酸要和豆腐中的鈣結合，必須二者有機會碰面才行。當你在一頓飯中既吃了菠菜又吃了豆腐，畢竟這些東西都是固體，在胃腸裡有多大的機會會晤還真不太好説。其實有很多論文研究菠菜對鈣吸收的影響，有老鼠實驗也有人體實驗。因為實驗設計得不同，結論也不完全一致。一致的認識是，菠菜自身的鈣吸收效率很低，只有 5% 左右。而對於同食的其他食物中的鈣，有的研究結果是菠菜對其沒有影響，而有的結果是降低了吸收效率。

　　不過事情還有另一面：如果單獨吃菠菜，那麼草酸就會被人體吸收了，而草酸本身是一種有害無益的東西。它進入腎臟之後，濃度足夠高的話就可能與那裡的鈣結合（別忘了人的體內是有鈣的），然後沉積下來，就成了腎結石。對於那些腎臟功能不夠強勁，或者本來就有腎結石的人來説，菠菜中的這些草酸就是雪上加霜了。如果菠菜中的草酸被同時吃下的鈣結合掉了，就不會被吸收而是被排出，這裡的鈣，甚至起到了解毒的作用。所以，如果豆腐中的鈣不受菠菜中的草酸影響，那自然是沒有什麼損失。如果真的被草酸結合而不能吸收，其實也沒有什麼可惜的，損失了豆腐中的鈣，從其他食物中補上就行了。

　　在食物烹飪的條件下，食物成分之間發生的反應都很簡單。這些食物成分的重新組合不會導致「有毒物質」的出現。很多時候，僅僅是有一些食物成分之間能夠發生反應，生成的產物不能被人體吸收而已。這些不能吸收的東西進入腸道就排出去了，最多是影響了某些營養成分的吸收，並不會像傳説中的那樣危害身體。很多時候，發生這些反應的原料之一吸收後對健康可能還有不利影響，通過這樣的反應去掉了甚至是一件好事。

　　不過，值得特別一提的是，電影中，妻子準備的「相剋食譜」中有一道螃蟹，而「螃蟹與柿子不能同食」的確有不少生活經驗的支持，而且，

171

在一定程度上也確實有道理。真實情況其實是：沒成熟的柿子中含有大量的單寧，而螃蟹中含有大量的蛋白質，當單寧遇上蛋白質就會形成一些不能被消化的沉澱，從而影響腸胃功能。換句話說，只要同時大量吃富含單寧和蛋白質的食物，那麼就有可能出現類似的後果，柿子和螃蟹，只是兩個被抓出來的例子而已。

其實「柿子與螃蟹」的問題，我們還可以這樣看：完全成熟的柿子中，單寧的含量就大為減少，而含有大量單寧的生柿子，即使不與螃蟹同吃，也不是值得推薦的好食品。所以，「單寧遇上蛋白質」並不足以構成我們擔憂的理由——就像「食物禁忌搭配」雖然是無中生有，電影中的「以食物傷元氣」更是戲劇性的想像和誇張的結果，但這並不能構成鼓勵婚外情的理由。

By 雲無心

 ## 吃太多雞蛋的問題？

Q 《鐵窗喋血》中，老牌大帥哥保羅・紐曼飾演的盧克為了打賭，一口氣吃下了 50 顆水煮蛋，這麼吃不會食物中毒麼？

A 不會。

雖然我們平常會說：「吃太多雞蛋不利健康」，但原因並不在於中毒，而是因為，蛋黃中含有一定量的脂肪，還有相對含量較高的膽固醇——脂肪屬於高熱量食物成分，對控制體重不利；而過多攝入膽固醇則會增加心血管疾病的發生風險。

不過，需要說明的是，雞蛋的這些「不良作用」，是要在「長期大量食用」的情況下才會體現出來。

另外，雞蛋是一種食物過敏原，對於雞蛋過敏的那部分人來說，雞蛋不啻於一種「毒藥」。「吾之蜜糖，彼之砒霜」，熱愛雞蛋的人可能永遠無法體會雞蛋過敏者有多痛苦。對於不過敏的人來說，吃多吃少都沒有關係，因此，只要不是經常發生，一口氣吃 50 顆雞蛋並不會造成中毒。不過，考慮到 50 顆雞蛋通常有五、六斤重，一口氣吃下……首先需要憂慮的問題也許不是中毒。

By 雲無心

Keep Rolling... ...

關於客觀世界命運
的近期研究進展
及未來預測

4

《地心引力》：
把太空拉回現實

文／趙洋

《地心引力》完美運用了 3D 技術，給觀眾帶來了逼真的太空體驗。男太空人和女同事從太空梭出艙維修太空望遠鏡時，遭遇太空碎片襲擊，隨後兩人展開了驚心動魄的自救。那麼，真實的太空生活到底是什麼樣子？

太空救援的真相

《地心引力》
Gravity
導演：阿方索・卡隆
Alfonso Cuarón

　　美國早在 20 世紀 70 年代設計太空梭時，就考慮過太空逃生的可行性。當時構想了一種充氣錐傘式的單人返回器，太空人可身著太空衣蜷在錐傘中心的球型充氣織物艙內——像透明球中的老鼠一樣——再進入大氣層。但已建成的兩個營救艙從未使用過，更沒有進行過太空實驗。1985年，有人提議通過載人機動單元（就是影片中男太空人背著的裝置，可以不連接臍帶任意飛行）轉移至營救艙，或是搭救在太空中處於危險的太空人。但這些計畫也只停留在紙面上。

2003年，哥倫比亞號太空梭在返航時失事。一些美國媒體認為NASA[1]應該事先發射另一架太空梭與之對接，把哥倫比亞號上的太空人救下來。NASA從諫如流，在2005年航太飛機復飛前組建了一個由 4 名太空人組成的應急救援小組，隨時準備乘另一架太空梭升空，執行救援任務。

俄國人更早就對太空救援產生興趣。1969年，太空人曾通過聯盟 4 號、5 號太空船進行太空行走，被認為是演練出艙營救太空人的試驗。同年，葛雷哥萊‧畢克主演的《藍煙火》（Marooned）上映，裡面有遇險的美國太空人出艙，最終與蘇聯太空船對接而獲救的情節。該片榮獲第 42 屆奧斯卡最佳視覺效果獎，所以《地心引力》也應星途坦蕩。但要像《地心引力》中那樣，實現人員在不同國家太空船中轉移逃生，只有在1975年的阿波羅－聯合號太空船對接和1995年太空梭與和平號對接試驗完成後才有可能。

航太事故的發生往往極其突然，根本來不及展開救援行動。在三起造成人員死亡的重大事故中，蘇聯的聯合 11 號、美國的挑戰者號與哥倫比亞號太空梭上的太空人根本沒有足夠的時間和設備自救。

太空梭退役後，目前國際空間站只能靠聯合號太空船充當救援工具。最壞情況是空間站發生了不適合人居住的事故（如著火、爆炸、碰撞、氣壓迅速消失），必須緊急撤離。由於事發

1. National Aeronautics and Space Administration, 美國國家航空和太空管理局。

突然，要用預先計畫的程式。若太空人正在太空船外工作，要重新回到空間站並在進入太空船前脫掉艙外太空衣。聯合號的快速反應時間約 10 分鐘，在十萬火急的情況下 3 分鐘就可離開空間站。但它只有 3 個座位，而空間站上最多會有 6 名太空人，所以一般總有兩艘太空船停泊在國際空間站上。

更大的、具有救援功能的獵戶座太空船正在研製中，它將具有自動脫離軌道並載著 6 個人著陸的功能。前提是這 6 個人要在 1 分鐘內從空間站的各個位置出發，抵達救援太空船。所以，生命就是在與時間賽跑，在地面上如此，太空裡更是這樣。

太空人有幾條命？

在影片中，女太空人漂浮於近地軌道空間，在太空望遠鏡、太空梭、空間站和載人太空船構成的技術環境裡掙扎求生。這些壯麗驚險的場面牢牢抓住了觀眾的心，所以你不能較真糾纏於這些太空船其實不在一個高度上。更難能可貴的是，影片對失重狀態和太空船內外場景的還原十分真實。但它畢竟不是紀錄片，少許不合理之處令純正而天真的科幻迷和太空迷如鯁在喉。正如NASA前太空人加勒特‧賴斯曼（Garrett Reisman）所說：「正因為這部影片很多細節都正確，少數幾個紕漏才更讓人不自在。」

最明顯的差錯是太空衣。女太空人進入國際空間站後脫下艙外太空衣時（太空梭艙外服應先脫下半身，再脫上半身，影片裡弄反了），身上並未穿著液體循環冷卻服。近地軌道向陽面和背陽面的溫差可達300攝氏度。如果沒有覆蓋體表的液體循環網絡幫助太空人保持體溫，在長達幾小時的太空維修期間，她要麼被

凍死，要麼被烤死。後來因為降落傘繩纏繞不能離開，女太空人還得爬出聯合TMA太空船手動切斷傘繩。這時她只穿著艙內太空衣而沒有帶任何生命保障裝置，這是絕對不允許的。生命保障裝置的作用是通過對太空人提供氧氣和廢氣的交換、換熱、供電和通信。影片中這一過程持續了幾分鐘，僅靠艙內服空隙裡的那點氧氣是絕對不夠用的。

冒險出艙手動切斷傘繩也是多此一舉。聯合號太空船設計師考慮到降落傘發生故障需緊急拋傘以及返回艙落地後可能被降落傘拖著滾動的情況，在傘艙內裝了切割器。太空人在艙內可手動操作遙控切傘繩。

為了使失去動力的聯合號太空船飛往中國空間站，女太空人別出心裁地啟動著陸反推火箭助推。為了「欺騙」太空船電腦，她把太空船距地面的高度改為零，使反推火箭自動啟動。問題是，反推火箭噴口被鍋蓋一樣的防熱大底罩著，不拋掉防熱大底是啟動不了火箭的。而影片中彷彿並不存在防熱大底。而且，返回艙上的伽馬射線高度計利用反射原理測量距離。它可不像鬧鐘，探測資料是改不了的。

在空間站內部發生火災時，女太空人應該迅速找到每個艙室都有的防毒面具並佩戴，而不是四處亂竄，那樣只會吸入濃煙而窒息。最後一個愚蠢的行為發生在神舟太空船返回艙濺落後。她貿然打開側門，導致返回艙進水沉沒。其實該太空船返回艙根本沒有側門，即便有，也應該首選艙頂門開啟才對。

女太空人已經克服了這麼多困難活下來了，男太空人更沒有理由輕易赴死。當時他們二人和空間站已經相對靜止了，並沒

有離心力把他往外拽。只需拉動他的繫繩，就可以把他拽回空間站。或許導演考慮的是：一個大明星的提前犧牲，不但能挑動觀眾的情緒，還可以降低製片成本。

普通生命與地球困境

作為近年來少見的優秀太空題材影片，很多觀影者都把《地心引力》和《2001：太空漫遊》相提並論，認為二者給觀眾帶來了相仿的逼真太空體驗。但這兩部影片是有本質區別的。

《2001：太空漫遊》的基調是樂觀主義，人類的太空探索行為觸發了宇宙間的「智慧生命識別裝置」，幸運的太空人被更高級的存在提升為太空生命。而《地心引力》中的人卻與太空環境格格不入，幸運兒僅靠掙扎和運氣活命。《2001：太空漫遊》中最大的震撼是宇宙的神祕和不可知，而《地心引力》的震撼則來自近地空間的壯美和凶險。所以說，《2001：太空漫遊》是向宇宙本身致敬，向神一樣的智慧文明致敬。而《地心引力》則是向普普通通的智慧生命致敬，向孕育這種生命的地球環境致敬。

《地心引力》在價值立場上是反技術烏托邦的，對太空的態度是現實主義的，只有對災難的處理是中規中矩的災難片路數。它可以被稱為反傳統的太空科幻災難片。在以往的太空科幻影片中，也有對太空環境描繪逼真準確的，但主人公往往得到「提升」的獎賞，這獎賞或是做出新發現，或是拯救他人，甚至是位列仙班。但這部影片不一樣，主人公苦苦掙扎，她得到的最大報償不過是保全性命。更可惡的是，這部影片裡沒有反派，與她作對的只是太空本身和人類建造的技術環境，她只能適應卻無從改變。還不如《異

形》中的女主人公，人家好歹在與非我族類的怪獸搏命。

　　主人公在整個過程中與真空、微重力、輻射抗爭，與她半懂不懂的太空船和空間站鬥智鬥勇，還得與因為人類愚蠢而產生的太空垃圾玩躲避遊戲。

　　太空垃圾造成的航太險情不勝枚舉：1983年，挑戰者號航天飛機與一塊直徑 0.2 毫米的塗料碎片相撞，導致舷窗被損，只好

地心引力 / 得利影視提供。

提前返回地球；1991年，發現號太空梭差一點與蘇聯的火箭殘骸相撞，當時發現號與不速之客僅僅相距2.74公里，幸虧地面指揮系統及時發來警告信號，悲劇才免於發生；2009年 2 月 10 日，俄羅斯和美國的兩顆衛星在太空相撞，給準備去維修哈伯太空望遠鏡的太空梭製造了很多安全隱患。

　　當報廢衛星和其他太空垃圾在軌道上越積越多時，它們互相碰撞的概率也將變大。被撞擊的物體將會碎裂成無數同樣危險的碎片，引起更多連鎖撞擊。直到地球周圍形成一個碎片帶，近地空間完全被碎片籠罩，再也沒有太空船可以突破這個由碎片構成的牢籠。人類將被禁錮在太空垃圾網包裹的地球上。《地心引力》就預言了這樣一個可怕的後果——如果這樣的事件發生，人類將再也不能踏出地球，直到那些太空垃圾緩慢地被重力拉回大氣層。

　　《地心引力》只對太空生活的凶險驚鴻一瞥，弱化了其乏味乃至噁心的一面，例如太空人多天不能洗澡，太空行走要裹著尿不濕和液冷服，還要小心別吸入自己的嘔吐物。但它就像一股牽引力，把觀眾對於太空不切實際的樂觀想像拉回到現實的地面上。在可預見的將來，對人類而言，太空中的主宰者還是冰冷的自然規律，而不是神一樣的智慧文明。生命要想跨出這個孕育了我們 30 億年的搖籃，還得多加努力才行。

誰發現了時差

文／趙洋

《環遊世界八十天》根據凡爾納的經典同名作品改編。不論影片還是原著，我們都放心地確知這樣一個事實：和人打賭「環遊世界八十天」的福克最終贏得了賭局，其中，時差幫了他關鍵而致勝的一把。

福克真該感謝時差，或者發現時差的人。他該感謝誰？

　　改良俱樂部的大門一下被推開，菲立亞·福克用他那沉靜的聲音說：「先生們，我回來了。」

　　每一位初看《環遊世界八十天》（東西方兩大硬漢——成龍和皮爾斯·布洛斯南分別在大銀幕上演繹過這部名著）的人，看到這裡恐怕都要為即將輸掉全部身家的福克先生捏把汗吧。

　　不過善解人意的作者朱爾·凡爾納馬上作了解釋：福克在向東走的路上一直是朝著太陽升起的方向前進，所以他每走過一條經度線，就會提前 4 分鐘看見日出。整個地球經度線分作360等

183

份，4 分鐘乘以360，正好是 24 小時——這就是福克不知不覺賺來的那一天的時間。

小說雖為虛構，但因為環球航行而「淨賺」一天的例子在歷史上確有其事。1522年，麥哲倫率領的艦隊致力於完成環球航行的壯舉。當船隊返航至佛德角群島時，發現船上記錄的日期是 7 月 8 日星期三，而岸上的日期卻是 7 月 9 日星期四。水手回國後向國王和教皇彙報了這個現象，引起了廣泛的關注和探討，時差之謎逐漸被揭示出來。

時差的發現

在沒有鐘錶的古代，人們只能通過觀察太陽在天空中的位置來確定本地時間，這個時間叫做「地方時」。地球是自西向東自轉的，東邊總比西邊先看到太陽，東邊的時間也總比西邊的早。例如在北京太陽已經升起了一個時辰，而烏魯木齊還處於黎明時分。這個時間差便是不同地區的「時差」。

最早發現時差現象的可能是古希臘天文學家。希臘人長於航海，精於天文，善於繪製地圖。生活於西元前 2 世紀的喜帕恰斯（Hipparchus）已經知道不同地點發生日食或月食的時間是不同的，進而他利用各地發生月食的時間差來測定地理經度。但是日月食發生的時間差不容易測定，古希臘人只能在較近的距離內使用這種方法。3 個世紀後，托勒密（Claudius Ptolemy）繼承了喜恰帕斯的思想，利用經緯線繪製地圖。可是，由於無法準確測量經度，他只能憑藉對距離的估計，大致標出某地的相對位置。托勒密的方法一直延續了一千多年，此法顯然不夠嚴密，所以那時

的地圖大都不準，往往誇大了陸地的面積，低估了海洋的範圍。

蒙元時代的時差問題

在中國，早在 13 世紀就有人注意到了時差現象。此人便是成吉思汗的謀士耶律楚材。耶律楚材在跟隨蒙古大軍西征過程中發現，用金代《大明曆》推算出應該在某時刻出現的月食，在中亞的撒馬爾罕竟然要推遲出現。他隱約意識到，把萬里之外的中原地帶制定的《大明曆》直接用在遙遠的西域恐不合適。於是，他在《西征庚午元曆》中提出了一個全新的概念「里差」，彌補了由於東西距離差而造成的天象發生的時間差。這實際上是對不同地理經度引起的地方時差作出了數值修正。雖然耶律楚材沒有提到現代「時區」的概念，但他事實上解決了時差的問題。

近年來有學者指出，「里差」是西方地理經度概念傳入中國，並在曆法上加以應用的結果。原來，耶律楚材在《西征庚午元曆》中使用的東西距離（從開封到撒馬爾罕）數值過大，約為實際距離的 1.4 倍。這種情況恰好接近於希臘托勒密的地理經度測量值。也許這個倍率是巧合，也許這個知識真的經歷了「古代西方→阿拉伯世界→中國」的知識傳播過程。

時區的劃定

進入 19 世紀，在科技領域再次居於領先地位的西方世界發起工業革命，鐵路運輸普及開來。此時，不僅是旅客希望車輛準點運行，對運輸部門而言，為了避免共用一條鐵軌的多列火車發生相撞事故，車次時間也必須掌控精確。當時橫貫東西的漫長鐵

路往往造成不同車站之間有時差存在。19 世紀 70 年代，在加拿大鐵路公司任職的桑福德‧弗萊明（Sandford Fleming）意識到了時區對於鐵路安全的重要性，遂提出了國際標準時間的概念。1884 年，在華盛頓召開的國際子午線會議認可了這個概念。該次會議還規定通過格林威治天文臺的經線為本初子午線（零度經線），當地地方時為格林威治標準時間（Greenwich mean time, GMT）。從這裡算起，往東往西各有 12 個時區，每個時區跨越經度 15 度。

到了 20 世紀，隨著航空業的興起，旅客有可能在幾小時內跨越幾個時區。時區的設置開始出現在手錶、電腦和手機等個人裝備上。因為現代噴氣式客機速度太快，長途旅客血液中皮質醇濃度的變化已經跟不上地面晝夜變更的速度，「時差」便成了飛行一族的頭痛事。時差和時區已然是司空見慣之事，菲立亞‧福克先生的奇遇也越來越算不上天方夜譚了。

瞬間轉移？
說易行難

文／趙洋

雖然許多在《星際爭霸戰》中首次出現的技術已經成為現實，如翻蓋式手機、通信徽章、皮下注射器、機械臂、雷射手術刀等，但「光波傳送系統」仰賴的瞬間轉移技術可能永遠都不會實現，因為它不但違反物理規律，超越自然的極限，更會引發難解的社會問題。

如果你非要達成瞬移，不妨先來看看要面臨的這些挑戰，包括：海量資訊的存儲、衝擊波……以及，如何應對可能的「另一個你」？

　　《星際爭霸戰》系列影片中有一個經典鏡頭：某個角色進入「光波傳送系統」，在很短的時間內人體漸漸淡化，直至消失。與此同時，在遙遠地方的接受裝置裡，這個角色毫髮無缺地冒出來，還保持著被傳送時的表情和動作。

《星際爭霸戰》
Star Trek
導演：J. J. 亞伯拉罕
J. J. Abrams

瞬間轉移的技術難題

　　20 世紀 60 年代吉恩・羅登貝瑞裡創作《星際爭霸戰》電視劇時曾經考慮：「從行星軌道降落到行星上，如果乘坐太空船著

陸,會佔用電視劇中太多的時間,我們必須想一個很簡單的方法來解決這個問題。」

　　他想到一種把人分解後再組合的方法,即「瞬間轉移」,這個過程在片中只需要 5 秒鐘。可以想見,如果瞬間轉移技術在現實中真的出現,將堪稱交通工具的革命。想像一下,在磁懸浮列車和噴氣式飛機的時代,誰還會選擇乘牛車長途旅行呢?同樣,如果未來真有瞬間轉移系統,那些太空人為什麼還要費力乘太空船上太空,瞬間轉移到另一個星球不就萬事大吉了麼?

海量資訊的存儲問題

　　瞬間轉移的科學基礎是有的。1997年,奧地利科學家在實驗室內首次成功把一個光子的任意極化態完整地傳輸到另一個光子上,完成了量子態隱形傳輸的原理性實驗驗證。你可以這樣理解:就是把 A 光子的「樣子」瞬間傳遞給了遠處的 B 光子,B 和 A 一模一樣,從某種意義上說,就像是在遠處「複製」了 A 光子一樣。

　　但是,由原子組成的人可不比單個的光子。要轉移一個人,務必保證組成人體的每個部分都在正確的位置上。對物理學家來說,這個問題可以簡化為「轉移海量的原子,並保證每個原子都在合適的位置上」。不幸的是,構成一個人的原子數高達 10^{28} 個。為了保證傳輸過去還是本人,需預先測定每個原子所在的位置——而每個原子至少需要三個維度的座標——還要知道電子佔有的能量位階、原子之間的結合強度和分子的運動狀態等附加資訊。這樣算來,要存儲所有這些資訊,每個原子就大約需要 1 千位元組,一個人的信息量就有 10^{28} 千位元組。為了對這個天文數

字有些感性認識，讓我們用天文單位來衡量它：如果把這些資訊儲存進普通的500G臺式機硬碟，再把這些硬碟一塊一塊疊起來，我們將看到一條長達 70 光年的硬碟長城——相當於地球到織女星距離的 3 倍！我想，《星際爭霸戰》的編劇可能忘記在「企業號」上開闢專門的艙室裝載這些硬碟了。

衝擊波出沒，注意！

好吧，我們假設摩爾定律（晶片上可容納的電晶體數目，每隔 18 個月便會增加一倍，性能也將提升一倍）一直在發揮作用，未來電腦的記憶體已經可以輕鬆存入這麼多資訊，但把船員轉移回太空船還是有可能發生毀滅性的爆炸。

想想看，原本空無一物的「轉移室」瞬間多出一個物體，這個物體必然要排開它佔有空間原有的空氣，這就形成了可怕的衝擊波。之所以說「可怕」，是因為普通炸藥的爆炸衝擊波傳播速度一般在 2000~9000 公尺／秒，而如果物體「瞬間」出現，那麼物體排開空氣的速度將是無窮大！由於反應速度太快，瞬間釋放出的能量來不及散失而高度集中，會產生極大的破壞作用。

說起來，避免「企業號」內爆的唯一辦法是將「轉移室」抽成真空，船員要穿起太空衣才能在這樣的環境中生存，但在影片中，那些通過瞬間轉移技術旅行的船員並沒有穿太空衣——也許他們也忘了。

違背測不準原理

其實，瞬間轉移真正挑戰的是宇宙的極限。根據劇情，它能將人體或物質分解為海量的量子，並將這些量子傳送到終點後依照原樣組合起來。這就違反了量子力學中的測不準原理：一個微觀粒子的位置和動量不可能同時具有確定的數值，其中一個量被測量得越準確，另一個量的不確定程度就越大。也就是說我們無法精確測定一個微觀粒子的狀態，更不用說組成人體的那麼多粒子了。因此在電視劇版《星際爭霸戰》中，採用了一種虛構的「海森堡補償器」來迴避其對測不準原理的違背。

套用《星際爭霸戰》中的格言：瞬間轉移是一個「前人所未

至的領域」，風險與機遇並存。而且由於理論和技術的限制，這
很可能將是一個「無人能至的領域」。

瞬間轉移的倫理問題

即便在技術上得以實現，瞬間轉移還要面臨糾結成一團亂麻
的倫理問題。

瞬間轉移可以分為兩種方式：「依照資訊複製物體」和「依
照資訊還原物體」。可不要小看「複製」和「還原」之間的微妙
差異，它們代表了完全不同的技術路徑。一旦用於活人的傳送，
兩種方式的棘手程度則難分伯仲。

「依照資訊複製物體」，即把位
於 A 點的人體資訊傳遞到 B 點，然
後在 B 點根據這些資訊複製出一模
一樣的人——就像1997年奧地利的
科學家做的那樣。這時就出現了問
題：位於 A 點的人依然存在，如何
對待這個活生生的人？消滅他，於
情於法都不合理；讓他繼續存活，
則在宇宙中同時存在兩個一模一樣
的人，他的財產、權利、社會關
係……該如何分享？

星際爭霸戰（2009）/ 得利影視提供。

191

「依照資訊還原物體」，是指位於 A 點的人體物質被全部轉化為量子化資訊，將這些資訊發送到 B 點後再進行人體的精確還原。這裡的重點在於「轉化」。物質轉化量子態的過程也就消滅了人體的實物化存在。組成人體的所有粒子被拆散，發到 B 點的接收端後再重新組裝。其過程類似於先用碎紙機把寫有文字的紙張粉碎，然後根據紙張、油墨的化學組成以及每個碎片的相對位置關係，再復原出一張與原來的紙一模一樣的新紙來。上面的

文字、紙的質地、油墨的濃度……絲毫沒有改變。這種「異地還原」的傳送效果類似於《哆啦 A 夢》中的「任意門」或在科幻作品裡經常出現的「蟲洞」。

乍看起來，「還原式」的瞬間轉移技術免除了兩個互為鏡像的活人共同存在的尷尬，彷彿更具優越性（這也是《星際爭霸戰》裡採用的方式）。

其實不然。傳遞資訊存在風險：如果資料流程出現丟失、中斷、干擾怎麼辦？沒有人希望經過瞬間轉移後少了點什麼身體零件。如果因為失誤或者敵方破壞，在其中加入「病毒」資料，難

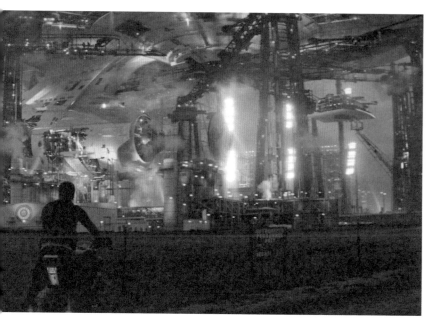

星際爭霸戰（2009）/ 得利影視提供。

以保證不「還原」出一個身體或精神與原型迴異的怪物。如此迅捷但危險的旅程，恐怕只有大無畏的星艦隊員才敢嘗試吧。

話說回來，假如瞬間轉移技術真的跨越了各種技術障礙，得到廣泛應用，那麼「人體冷凍」之類的技術也可以休矣。

瞬間轉移的前提是能夠掃描出人體的全部資訊，並根據這些資訊複製人體及其精神。這樣任何人都可以不斷給自己「存檔」。萬一遇到重傷、意外死亡等不幸事件，就可以重新「讀取進度」，根據原有資訊複製一個原來的自己出來。

　　也許人人都願意過這樣「糾錯性」很強的生活：感情失敗，沒關係，消滅自己再還原一個未墜入愛河的我；債臺高築，消滅自己再複製一個尚未舉債的我；甚至有人只是為了嘗試不一樣的人生道路就不斷自殺並復活自己……

　　可這會導致什麼呢？我們為克隆人帶來的倫理問題爭論不休，而這種強糾錯性的生活將導致的問題，只多不少。

？ 時間旅行悖論問題？

> **Q** 電影《回到未來》中，在過去的某個時點，年輕的父母可能無法相好，處於該時空的來自未來的兒子就會消失？

A

這只是可能性之一罷了。

關於時間旅行的事情，認真去想的話，會把腦袋想爆的——當然，這只是一個比喻而已。來自未來的人是否會消失，取決於我們如何理解時空關係。一種傳統的理論認為，宇宙只有一個，如果人真的能夠回到過去的話，那麼他進行的任何改變都會影響這個宇宙的發展，因為萬事萬物本來就是密切相連的。所以如果某個人回去殺掉了自己的祖父，那麼也就不會有他。比方說《蝴蝶效應》系列就是這類觀點的代表。但是這種理論有個重要問題無法解決：如果沒有了這個人，那麼他又怎麼會回去殺掉他的祖父呢？這就是著名的「祖父悖論」，它讓這種傳統理論接近崩潰。

為了解決此悖論，人們提出幾種其他看法。其中一種是平行世界理論，認為宇宙在每個瞬間都因任何的選擇而分裂，形成無數個平行宇宙。這樣，人們能回到過去的某個宇宙改變某件事情，但是再也無法回到自己原來所在的宇宙。這個理論能夠解決祖父悖論，但是它又有點過於奇怪。

還有幾種理論試圖解釋時間旅行中的問題，有一部叫做《時光旅行問答集》的電影展示了其中的一些。但是就目前來看，我們沒辦法知道哪個理論是正確的，也許只有當我們真正能夠進行時間旅行時才能確定了。然而，如果目前的物理學理論沒出大紕漏的話，我們永遠無法回到過去。

By 猛獁

? 平行世界問題?

> **Q** 電影《啟動原始碼》裡,主角每次進入原始碼世界,都會遇到些許不同的情節,例如,有位乘客把咖啡滴到他鞋上,第一次克利斯蒂娜沒有幫他擦,第二次卻拿出一張紙巾。為什麼原始碼世界不是固定的代碼、固定的歷史重現,而是延伸出一個受主角行為影響的平行世界呢?

A 平行宇宙(parallel universes),或者叫多重宇宙論(multiverse),其實是在物理學裡尚未被證實的理論,它認為在我們的宇宙之外,很可能還存在著其他的宇宙。這個詞很早就被人提出了,之後有許多科學家對之提出過自己的詮釋,在這些不同的詮釋裡,很多基本設置都會大相徑庭。

《啟動原始碼》裡面運用的,應該是流傳最廣的、由休・艾弗雷特(Hugh Everett)提出的一種。此人的老師是哥本哈根學派最後一位在世的傳人,所以,艾弗雷特也算是量子力學的一位重要人物了,他的多重宇宙理論由量子力學而來:一個事件發生之後可以產生不同的後果,而所有可能的後果都會形成一個宇宙;此類宇宙可歸屬於第一類或第二類的平行宇宙,因為這類宇宙所遵守的基本物理定律依然和我們所認知的宇宙相同。

為什麼我會認為電影裡用到的是艾弗雷特的模型?首先是因為電影裡面的物理定律在各個世界都一樣適用。另外,你問的問題包括了這句「延伸出一個受主角行為影響的平行世界」,在量子力學的框架下,觀測者的行為會影響觀測對象的結果。

　　說說這個艾弗雷特吧，他是曾來過中國的搖滾樂隊 Eels 的主唱馬克‧艾弗雷特（Mark Oliver Everett）的老爸。兒子作為搖滾明星，在孩童時代一直不是很懂那個滿腦子怪怪想法、對自己似乎也不是很好的父親，但是後來他參與拍攝了一部叫做《平行宇宙》的科學紀錄片，用這種方式去接近、理解自己已經過世了的父親。這部片子不錯，建議大家可以找來一看。

By 小莊

Q 人的大腦是否真的有電影中的這種滯留記憶？

A 我認為這只是作為科幻電影設置的一個它所需要的概念而已。不過我們可以這樣理解，人在存活狀態的一切生理行為，包括腦細胞的活動，因為涉及了能量，都是會發出電磁波的，它們無時無刻不在向周圍的空間做著擴散。也許在剛剛死去的短暫時期內，那些腦電波的有序程度還比較高，如果要去攝取並解讀的話，相對於經過長時間擴散的情況而言，要簡單一些。

科學上有若干和瀕死體驗有關的實驗曾試圖做與此相關的檢驗，但我要告訴你的是，瀕死體驗中看到的種種，其實只是人的意識所創造。

By 小莊

? 太陽黑子問題？

> **Q** 電影《末日預言》裡，尼可拉斯‧凱吉飾演的大學教授得到了神祕的數字組合，並根據解讀預測到不久後，太陽黑子的劇烈活動將會導致地球生物的滅頂之災……太陽黑子真有那麼厲害嗎？

A 沒有。

事實上，太陽黑子本身並不可怕，它的溫度甚至比太陽表面其他地方還低了幾百度，所以才會偏暗，看起來好像是黑的。所以，假如太陽表面完全被黑子覆蓋，太陽的亮度不會增加，反而會減弱，當然也不會減弱太多，大概只相當於傍晚時那種昏黃的太陽。

太陽黑子只是太陽的磁場活動最容易看到的一種表現，伴隨黑子一同出現的，往往有耀斑爆發和日冕物質拋射等劇烈活動，它們會釋放出大量高能粒子。如果方向剛好指向地球，這些高能粒子就會與地球相撞，確切地説，是與地球的磁場發生強烈的相互作用，天文學家稱之為太陽風暴。

太陽風暴威力確實不小，它會直接襲擊大氣層外人造衛星的電路板導致故障，也會在地面的鐵軌、輸油管中產生感應電流引發火災，甚至干擾地面通信系統的穩定性。最嚴重的是造成輸電線路超載，從而導致大規模停電事故的發生。當然，太陽風暴也是美麗極光的源頭，非常縹緲，非常浪漫。但太陽風暴的威力也就僅止於此了。地球的磁場會保護地球上的生物不受這些高能粒子的直接轟擊，大氣層也會起到很好的保護盾作用。像《末日預言》裡面描述的那樣，直接把地球表面轟成焦土，絕對是太陽黑子不可能做到的事情。太陽突然爆炸或許倒有可能做到這一點。不過不用擔心，太陽爆炸也是不可能的，因為它質量太輕，不可能形成超新星。

By Steed

❓ 氣候突變問題？

> Q　《明天過後》的故事伊始即是全球變暖帶來大洋熱鹽環流停止，直接導致全球熱量平衡被打破，各種極端的天氣事件開始出現，例如超級風暴、急劇降溫以及超強風暴潮等。接下來，地球在幾天之內就進入了一個新的冰原歷險記。
> 　　氣候突變真的可能嗎？全球變暖是導致氣候突變的原因嗎？影片描繪的情節可能發生嗎？

A　很多古氣候資料都清楚表明，歷史上確確實實存在過氣候突變。

在眾多氣候突變事件中，最著名的要數發生在 12,000 年前左右的新仙女木事件（Younger Dryas）。當時，全球剛度過上個冰河期，正緩慢地持續回暖。但就在大概 12,900 年前，北半球的高緯地區突然又開始降溫，整個區域很快就回到類似冰河期的低溫狀態。此狀態大概持續了 1,300 年，氣溫才又開始上升。

這一降溫過程看起來的確跟《明天過後》描繪的相仿。從古氣候資料來看，除了新仙女木事件，在過去 10 萬年內，發生的類似事件還有二十多次。所以，從氣候突變是否可能發生這個角度來說，影片的描述是沒有問題的。

影片對於氣候突變發生過程的解釋也有一定道理。現在科學界對氣候突變比較公認的解釋是，大洋熱鹽環流的減速或者停止導致全球熱量平衡被打破。

「大洋熱鹽環流」是怎樣一回事呢？我們知道，海水的密度主要受到溫度和鹽度控制，越冷越鹹的海水密度越大，反之，越暖越淡的海水

明天過後/ 得利影視提供。

密度越小。大洋的熱鹽環流正是因為海水的溫度和鹽度分佈不同而驅動的緯向環流。北大西洋地區的水因為比較冷，相對較鹹，所以這個地方的水會下沉，然後流向低緯度地區並上升到海表面，最後通過表面的環流回到北大西洋。通過這個過程，熱鹽環流會把低緯度地區多餘的熱量輸送到高緯度地區，所以大洋熱鹽環流對於維護全球的熱量平衡有很大的作用。而當全球變暖時，很多陸地冰川會融化，大量淡水輸入到大西洋北部，這會導致當地的海水密度減小，從而不能沉到深海中，於是熱鹽環流就會減速或者停止，其結果就是——全球的熱量平衡被打破，高緯度地區變得非常寒冷。影片中「明天過後」情景的產生基本上符合這個過程。

不過，影片本身也有很多不符合科學事實的地方。

例如，按照已有的資料來看，氣候突變的發生大概需要幾十年到上百年的時間，而不是電影中所描繪的幾天就搞定。影片之所以將這個「百

明天過後/ 得利影視提供。

年級」的過程壓縮到「天級」，完全是為了故事發展需要。要是依照科學
事實推進情節，這片子就成了歷史連續劇。另外，影片中伴隨著氣候突變
的是眾多的極端天氣現象，其中給人印象最深刻的是裡面 n 合 1 的超強
風暴，就已有的歷史資料和氣候知識，氣候突變時這麼強的風暴基本是
不可能發生的。另外，影片中淹沒紐約的超強風暴潮也站不住腳，假如真
的有風導致了百公尺高的風暴潮，那麼，這風速需要達到超音速。

　　總之，影片中的極端天氣是為了構造末日的情景而加進的情節，並
非實際情況的真實反映。隨著全球變暖，極端天氣情況確實會有增加的
趨勢，但其強度和頻度無論如何不會達到影片中的程度。

By Poguy

? 進入地心問題？

> **Q** 像所有皆大歡喜的科幻／災難片一樣，電影《地心浩劫》裡，地球面臨末日之災，為了探明真相，科學家組成的專家組共同進入地球中心，最終拯救了地球。不過，在當前的科技前提下，人類製造的任務「物件」，真的可以像電影中那樣進入地心嗎？

A 不能。

別說進入地心了，迄今為止，人類的鑽探活動都是在地殼層，最深也就是在 10 公里左右的樣子。越往下去，溫度和壓力就越高，深入到地心的高溫高壓環境不是現有的技術能夠實現的。

地球內部並不是適宜人類生存的環境。地下100公里的地方，溫度可以達到上千攝氏度，地幔和地核的邊界處（約地下3,000公里）溫度約為 4,000 攝氏度，地心處的溫度在 6,000 攝氏度的樣子。要在這樣的環境中保持乘員的生存，需要非常好的製冷系統，也需要非常高的能源來製冷，僅這一條就不是我們目前的技術能夠實現的。即使不派人，只是放探測器下去，在這麼高的溫度下，我們能用的材料基本上都會被融化甚至氣化掉。

另外，深入地球之後，壓力是非常大的。在地幔和地核的深度，壓強可以達到數百萬個大氣壓。這個壓力不是我們目前的技術能夠承受的。目前最好的深水潛水器也只能潛到海面下大約 10 公里的地方，這只相當於1,000個大氣壓。從這點上說，雖然地心的溫度和太陽表面差不多，但是把人類送到太陽表面要比送到地心容易多了。

By 沐右

Keep Rolling... ...

尾聲
老祖母不必跳下船

文／楊楊、田不野、小老虎也

　　1997年上映的美國經典災難片《天崩地裂》（Dante's Peak）中，有這樣催淚一幕：火山即將噴發，眾人在逃離的過程中需要划船渡湖。為了減輕負重以便趕在船體完全溶解之前抵達對岸，老祖母跳下船，趟著嚴重酸化的及膝湖水走到岸邊，上岸後，老祖母傷重離世。

　　關於「老祖母的選擇」，美國演化生物學家史蒂芬‧傑伊‧古爾德（Stephen Jay Gould）講過類似的故事。在北極一些地區，逢到食物短缺時，因紐特人會舉家搬遷，尋找可能的食物源，由於不能在這個過程中作出太多貢獻，家族中的祖父母為了不拖累大家，往往會選擇留下來等待死亡。

　　那些犧牲固然令人動容，但是，有沒有可能，他們原本不必如此？

　　火山爆發有可能引起山體附近的湖水變酸？酸性會強到可以如此快速溶解船體嗎？

　　中國地質大學地質學碩士小老虎也，與科學松鼠會成員田不野，將分別從地質學及反應動力學的角度解讀：船體不會如此快速消溶，老祖母不必跳下船，別擔心。

問：火山爆發時，會引起山體附近的湖水變酸麼？為什麼？

小老虎也答：

火山爆發期間，山下或附近的湖水，是有可能變為酸性的。

我們知道，火山發育的地方多是構造活動比較活躍的地方，例如環太平洋火山帶，而這些區域多有大量的構造斷裂，這些斷裂的規模不一，差別較大，有的延伸可達幾公里甚至幾百公里。

地質結構的變化會導致火山爆發。岩漿會沿著構造軟弱帶噴發出來，而構造擠壓會使一些岩石擠壓破碎，形成一些裂縫，這也為火山氣體運移提供了通道。此外，大量的火山氣體還可以通過地表淺處一些孔隙度較高的岩層（如砂岩層，這些岩層通常是較好的儲水層和儲油層）滲入到湖水中。

另外，火山爆發所噴出的物質中，除了黏稠的岩漿外，還有揮發性氣體。岩漿噴出地表後，會由於溫度的降低和壓力的減小逐漸冷卻結晶變為火山岩。而那些揮發性的氣體則擴散到空氣中，也有可能溶解到地表的水體中。據研究，有的火山每次爆發排出的氣體量可達幾十萬噸，如此大量，要使湖水酸化還是有可能的。

火山爆發產生的揮發性氣體的主要成分有水蒸氣、二氧化碳、含硫化合物（包括二氧化硫，硫化氫等）、一氧化氮、氯、氟等。其中的一些成分，尤其是硫化物，很容易溶解到水體中，形成亞硫酸，使水體酸化。（需要指出的是，火山氣體各種成分的含量並不是固定的，由於地殼深部地球化學環境不同，這些氣體的含量可能會有所差異。）

但是，根據電影中的情節，導致湖水大規模酸化的氣體只可能從湖底附近的構造裂縫或孔隙度較高的岩層（例如砂岩）擴散運移進去——如果氣體是通過空氣然後溶解到湖水中的，空氣中就會有高濃度的有毒氣體，那麼，電影中的人物恐怕在遭遇酸性湖水之前，便已中毒身亡。

在這裡，順便說一個有趣的事，2010年3月至4月冰島火山爆發，MSN和QQ上都在瘋傳這樣一段謠言：「從今天起至28號，請大家不要淋到雨。因為歐洲冰島的火山大爆發，向高空噴發了大量硫化物，在大氣層7,000～10,000公尺的高空形成了濃厚的火山灰層，強酸性。我們將會遭遇750年一遇的酸雨。」

不久後就有專家出面告誡公眾無須恐慌。原因很簡單——即使火山噴出的氣體量很大，它們大多也會擴散到對流層的上部和平流層的下部，這樣，這些氣體的密度會大大降低，而且很少會參與到全球大氣循環的對流圈中。

因此，總體來看，「火山氣體使湖水變酸」是可能的；但是，火山氣體溶入湖水的通道應該主要是地下的構造裂縫或高孔隙度的岩層，只有很少一部分會通過空氣再溶到湖水中。

追問：即使酸性氣體進入了附近水體，湖水的酸性會強到需要老祖母跳下船，以便節省時間讓船在溶掉之前到達對岸麼？

田不野答：
應該不太可能。
雖然，有兩個重要參數我們無法估算，一個是湖水什麼時候

開始酸化的，另一個是船在湖水中浸泡了多久——但是，如果假設這一切都發生在影片所示的如此短暫的時間，也就是主人公划船到對岸的時間，那答案便是不可能。

原因如下：

第一，火山噴發釋放的酸性氣體主要是二氧化硫，而二氧化硫溶於水生成的亞硫酸是中強酸，同等物質的量的時候酸性要比硫酸弱；當然，如果達到飽和溶解度的話，湖水的 pH 值也可以降到 0 以下——但是，這種情況所需要的二氧化硫的體積，約相當於湖水的 40 倍。倘若如此大量的二氧化硫氣體在如此短的時間內突然從地下冒出，足以在湖面掀起驚濤駭浪了，而不是影片中所示的那麼平靜，僅僅出現幾串微小的氣泡。

第二，從反應動力學的角度來看，即使溶液的酸度非常高，在酸液腐蝕船體和金屬扇葉的時候，一方面與金屬反應消耗了酸，造成金屬表面氫離子濃度下降，另一方面，釋放出來的大量氫氣也變成了一個保護層，此時的反應速度由氫離子從湖體擴散到船表面的速度，以及氫氣從船體表面飄出的速度決定。同樣品質的金屬，其反應速度跟它的形狀（間接意味著和溶液接觸的面積）有關，在溶液中的酸度很高且不變的情況下，雖然具體速度不易估算，但一定不會像電影中展現得那麼快。

第三，即使這個反應速度不受離子從湖體擴散到船表面的速度，以及氫氣從船體表面飄出的速度控制，那船會很快沉下嗎？這不是沒有可能，因為要造成船漏水的話，並不需要船體全部溶解，只要有一兩個焊接的地方遭到破壞，整個船就會漸漸漏水直到沉沒。

　　或許，我們可以從水面氣泡來估算溶解到底有多快。

　　酸腐蝕金屬的原理很簡單，無非是「金屬置換了酸中的氫，金屬變成金屬離子，氫變成了氫氣」。以鐵來計算，假定船體被溶解掉1立方公分的鐵，那麼，會產生多少體積的氫氣呢？1立方公分的鐵約為 8 克，8 克鐵可以產生約 0.3 克的氫氣，0.3 克氫氣的體積是 3 升多，差不多是一隻普通氣球大小。由於氫氣的存在，船的周邊應該有大量氣泡，可惜按照電影畫面來看，溶解速度並不是很快。

　　所以，即使影片中的老祖母不必跳下，船也能夠支撐眾人划到對岸。

　　（不過，要補充一個細節，二氧化硫和硫化氫都具有強烈的刺激性，船上的人聞到這個氣味不可能如此平靜，至少要把鼻子摀住。）

後記

S 先生總是有辦法

文／楊楊

有時候，科學家，連同那個被我們喚作「科學」的東西，真是討厭，他們總愛以不解風情的反對者面目出現，渾身散發著「就我知道、就我知道」的氣息：

寵物貓狗的笑臉圖片令人心融化，他卻急著說：它們不是在「笑」，它們並沒有通過面部表情表達情緒的機制，至於你看到的「笑」，不過是你自作多情的 Ｙ Ｙ、它們的萌面孔加上咧開的翹嘴巴——甚至，後者可能是因為它們受到了驚嚇；

你正安然享受少數派的權利：有機作物、燕窩和膠原蛋白製品，他又不失時機跳出來：有機產業不能養活人、燕窩其實是種劣質的蛋白質，至於膠原蛋白根本不可能直接作用於皮膚所以如果你想透過服用來美容那簡直就是癡人說夢；

他們還說，昂貴化妝品的成分和開架式產品其實沒差多少、不要再在維生素和礦物質補充劑上浪費金錢了不僅無益甚至可能有害……一位朋友形容那種被科學打擊了的心思：「那我用什麼辦法來安慰自己說我其實有在照料自己的健康啊倒是？」

更別提他們還將偉大的愛情與一堆荷爾蒙關聯起來，並時不時就將「愛情荷爾蒙只能維持 18 個月」拿出來說事兒，這叫那些動輒千萬年計的戀愛誓言情何以堪？

且慢，難道我們就沒有從這位冷冰冰的傢伙這裡，體會過一些

些安慰麼？至少，輻射謠言漫天飛時你不必加入搶鹽的隊伍，不必戰戰兢兢查詢「食物禁忌名單」……當然，遠遠不止這些。

本書所選的文章中，我最中意〈如果我是陳永仁，我會選擇盲簽字〉和〈老祖母不必跳下船〉。前者設想梁朝偉扮演的陳永仁假使活下來，該如何證明自己的身份，重獲新生。後者則嚴密推論，逃生船並不會很快溶解，老祖母完全可以不跳下船，而是和眾人一起逃生。

那些惹淚鏡頭固然滿足觀影體驗，但總是意難平：可不可以不要那麼多不必要的犧牲？

這兩篇有點執拗的死理性派文章，就像滿足了兒時觀影的樸素願望：「我看他人還不錯，不希望他死……」「科學」就真的走過來：「OK，我們來想想辦法……好的，擦擦淚吧，現在他的確不必死了。」

正在抽紙巾的你，是否也如我們一般鬆了口氣？

有一種對科學家連同科學的批評聲音是這樣的：淺薄的樂觀主義，對人類的處境毫無認識。

C. P. 斯諾在《對科學的傲慢與偏見》中反駁道：「在我所認識的科學家中，大多數都能清楚地意識到——認識的深刻程度不亞於我所熟知的非科學家——我們當中的每一個人的處境都是悲劇性的。我們每一個人都是孤獨的，有時通過愛戀或情感或創造性的活動，我們可以擺脫孤獨，但是生活中這些成功的喜悅只不過是我們自己造成的一線光明，路的盡頭仍然是一片黑暗，我們每一個人都將孤獨地死去。」

其實我私心裡很希望這個援引可以提前兩句截止，就停在

「我們自己造成的一線光明」處。

其他的批評聲音中，還包括：呆板、過於理性、缺乏想像和人文關懷。

但在我看來，科學的迷人之處恰恰在於：它為你的幻想世界增添了一根有理有據的支柱，它告訴你「好了，沒事了」，不是基於一次實驗的偶然，而是基於可重複的驗證——如此獲得的，是更可靠的幸福，或者說，更具安全感的另一種可能。

字幕時間

如果把這本書也代換成一部電影，那麼現在到了字幕時間及例行鳴謝時間：

謝謝最初邀請松鼠會的前《電影世界》雜誌編輯徐元和朱爾典。

謝謝曾經催促過本書的編輯賀穎彥、徐蓁。

謝謝本書另兩位策劃賈明月和小莊的督促和鼓勵和督促和……督促。

謝謝松鼠的朋友：嚴鋒老師，以及小老虎也。你們的文章讓這本書的內容又提升了一點。

謝謝所有一起玩的科學松鼠會的同學們，不僅是這本書涉及的作者，還有在寫作和編輯過程中請教（或者說騷擾）過的把關人，抱歉無法一一列舉。總之，真高興我們還在一起玩。

六年前的春天，有一群松鼠在北京的一家租書店留下了一張集體仰望狀的合影，憧憬著「剝開科學的堅果，讓科學流行起來」。到今天，這一遠景從未改變。或者，我們還希望給你更

多：科學的果仁調和上大眾文化的霜淇淋，一定更棒。願你好好
品嘗這本書。

有一天會成真！

作者名錄：

Albert Jiao 電子工程 在讀博士	**Denovo** 遺傳學博士	**anpopo** 腦科學工作者	**DNA** 高校教師， 生物學博士

Ent 科學編輯， 古生物學博士生	**Poguy** 海洋科學研究者	**Marvin** 遺傳學博士	**Steed** 星空攝影師， 業餘天文學家

奧卡姆剃刀 高校教師， 通信專業博士	**方弦** 數學博士生	**白鳥** 高校教師， 環境科學博士	**李清晨** 外科醫生

猛 科學作者， 資訊技術研究者	**沐右** 物理學博士	**木遙** 美國 IT 研發工作者	**日色提** 科學作者， 前生物醫學研究者

史軍
植物學博士，
圖書策劃人

水龍吟
物理學博士

瘦駝
科學作者，
果殼網主筆

田不野
環境科學研究者

小老虎也
地質工作者

邢立達
古生物學博士生

小莊
高分子化學
與物理碩士

嚴鋒
《新發現》主編

楊楊
記者，
環境工程學士

尤又
神經科學研究者

悠揚
心理學碩士，
人機交互博士生

游識獸
科學作者，
遺傳學碩士

圓兒
計算神經學博士

趙承淵
外科醫生

雲無心
食品工程博士

趙洋
科學作者，
科技史博士

What' s Look
有一天會成真！
科學松鼠的電影科技教室

作者	科學松鼠會和它的朋友們
總編輯	許汝紘
副總編輯	楊文玄
編輯	黃暐婷
美術編輯	楊詠棠
行銷企劃	陳威佑
發行	許麗雪
出版	信實文化行銷有限公司
地址	台北市大安區忠孝東路四段 341 號 11 樓之三
電話	（02）2740-3939
傳真	（02）2777-1413
網址	www.whats.com.tw
E-Mail	service@whats.com.tw
Facebook	https://www.facebook.com/whats.com.tw
劃撥帳號	50040687 信實文化行銷有限公司

印刷	上海印刷廠股份有限公司
地址	新北市土城區大暖路 71 號
電話	（02）2269-7921

總經銷	高見文化行銷股份有限公司
地址	新北市樹林區佳園路二段 70-1 號
電話	（02）2668-9005

本書原出版者為：清華大學出版社。中文簡體原書名為：《不敢問希区柯克的，问 S 先生吧：论一部电影的科学修养》。
版權代理：中圖公司版權部。
本書由清華大學出版社授權信實文化行銷有限公司在臺灣地區獨家出版發行。

國家圖書館出版品預行編目（CIP）資料

有一天會成真！科學松鼠的電影科技教室 / 科學
松鼠會和它的朋友們 著. -- 初版. -- 臺北市 : 信實
文化行銷, 2015.1
面； 公分
ISBN 978-986-5767-46-4(（平裝）

1. 希區考克（Hitchcock, Alfred, 1899-1980）
2. 影評

987.013 103023910

更多書籍介紹、活動訊息，請上網輸入關鍵字 | 華滋出版 | 搜尋 |